哥哥

香港電視兒童節目

男・主・持・訪・談

涂小蝶 著

非凡出版

目錄

作者的話
一切由「集郵」開始

二零一七年五月,我到香港電視兒童節目首位主持人加明叔叔的府上拜訪他,同時認識了他的妻子 Mandy 和兒子 Harry 哥哥,大家度過了一個愉快的下午。上世紀上半葉的人較為老成持重,過了三十歲後便已經是叔叔輩,所以我們稱呼這位前輩為加明叔叔而非加明哥哥,雖然他在兒童節目中實際上扮演的正是現時一眾「哥哥」的角色。

九十四歲的加明叔叔頭腦依然清晰,如年輕時一樣風趣機靈。他告訴我他的很多往事,又與 Harry 哥哥一起表演一段布偶戲,教我們驚喜。我悄悄地在他耳畔告訴他一件事情,他聽後哈哈大笑,覺得妙不可言,歡喜不已。我說那只是我和他之間的秘密,他點頭答應。我離開時,他叮囑我一定要再去探望他,這次是我答應了他。

五月份,我為他做了一個詳盡的訪問。他將自己一生的事跡都告訴我,包括他的家庭背景、成長、事業、婚姻……當然還有他主持兒童節目的很多故事。Harry 哥哥說正當他的父親很想將自己的歷史記下時,我便出現了,所以他們一家都很高興地為加明叔叔安排該次訪問。

沒想到八月份卻傳來加明叔叔的噩耗,我和他之間的秘密以後只有我一人知道了。

自從我訪問了加明叔叔和與他合照後，近年我因工作關係，分別與多位兒童節目的大哥哥合照留念。我忽發奇想，説要「集郵哥哥」—— 希望日後有機會與更多不同兒童節目的哥哥合照。

沒想到我通過撰寫《哥哥 —— 香港電視兒童節目男主持訪談》一書，不但夢想成真，能與更多位哥哥合照，豐富我的「哥哥集郵相簿」，還可以親身認識他們，以及聽他們的第一手「哥哥」故事，真是賞心樂事。

當然，香港自麗的映聲於一九五七年開播，至今曾出現的「哥哥」豈止十四位？只不過在限定的時刻中，我剛好與這十四位「哥哥」結緣而已。我感謝每一位「哥哥」的支持，真誠地與我分享他們主持兒童節目的故事和感受。難得的是，雖然主題一樣，但是他們都有不同的經歷和體會：有具歷史參考價值的，也有前瞻性的；有叫人動容的，也有叫人笑得合不攏嘴的。「哥哥」們更為讀者送出彩蛋 —— 請大家記着掃瞄位於各章第一版的獨立二維碼，便可獲得意外之喜。謝謝各位「哥哥」讓《哥哥》一書豐富多姿，生動有趣。

我感謝譚玉瑛姐姐為拙作賜序。譚玉瑛姐姐是香港電視兒童節目的殿堂級主持人，陪伴了很多香港小觀眾成長，是無數

小孩子的偶像和榜樣，由她為拙作賜序是我的莫大榮幸。她也送了彩蛋給各位讀者，讓我先在此賣個關子，請大家細心往書中尋吧。

最後，謝謝中華書局（香港）有限公司副總編輯黎耀強先生邀約和編輯郭子晴小姐與我並肩作戰，互相支持；還有簡雋盈小姐的設計和排版，令拙作可以順利出版。

巧合得很，今年七月正是加明叔叔的一百歲冥壽，香港電視史上首個長壽兒童節目《快樂生辰》亦剛巧在一個甲子前誕生。《哥哥 —— 香港電視兒童節目男主持訪談》一書在今年七月出版，以加明叔叔這位香港兒童節目男主持鼻祖作全書第一章的人物，自然別具意義。

本書得以出版，全賴各受訪者的真誠分享，唯因有些「哥哥」主持兒童節目的年代距今已遠，印象或多或少有點模糊。雖然我與受訪者已盡力核實文中資料，恐怕仍有不足。如讀者發現有誤，敬希包涵指正。

<div align="right">

涂小蝶

二零二三年六月十日

</div>

序

香港人自六七十年代開始，若然家中擁有一部電視機，總是很吸引的。當年主人家普遍樂意招待客人，當中不乏鄰居或親戚們的小朋友，兒童節目和卡通片一定是孩子們的最愛。由第一代兒童節目主持（加明叔叔）開始，一直到二千年往後，兒童節目一直都在電視台裏佔一席位。單單從節目主持「哥哥」們的經歷，以及主持的節目內容，便能一窺不同年代的社會面貌。兒童最愛的內容對他們成長或多或少都有着一定的影響。

很感謝有這本書的面世，令未知的可了解一下，當年看過的更可回味一下，有趣。

譚玉瑛

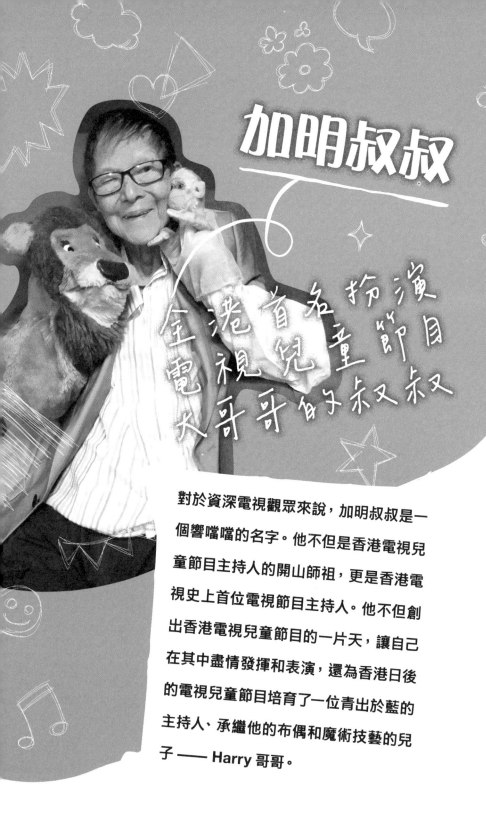

加明叔叔

全港首名扮演電視兒童節目大哥哥的叔叔

對於資深電視觀眾來說，加明叔叔是一個響噹噹的名字。他不但是香港電視兒童節目主持人的開山師祖，更是香港電視史上首位電視節目主持人。他不但創出香港電視兒童節目的一片天，讓自己在其中盡情發揮和表演，還為香港日後的電視兒童節目培育了一位青出於藍的主持人、承繼他的布偶和魔術技藝的兒子 —— Harry 哥哥。

哥哥 香港電視兒童節目男主持訪談

暱稱：**加明叔叔**

本名：**王義存，又名王曦**

服務的電視台：**麗的映聲和麗的電視**

主持的兒童節目：

《Calvin's Corner》1957 – 1963

《快樂生辰》1963 – 1973

《荔園小天地》1973 – 1975

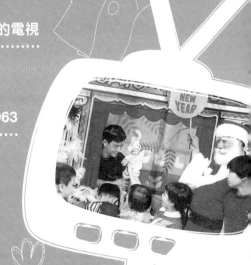

踏足電視圈前的加明叔叔是一位小學音樂教師。他熱愛戲劇，曾在廣州、澳門等地參加戲劇演出、舞台裝置和效果等工作。他又是一名笛子高手，音樂造詣甚高。還有，他是一位手偶表演者，數十載以來憑着一雙巧手同時舞弄兩個布偶，為小孩子說了無數個活潑生動且富教育意義的故事。

這位全職教師是如何走進電視台，成為全港首位兒童節目主持人呢？

全職教師兼任布偶節目主持人

一九五七年，香港第一間電視台麗的映聲開台。當時只有一個英文台頻道，無論是中英文新聞報道、粵語或英語，甚至

潮語節目，全都是在同一個頻道播映。當時麗的映聲總經理潘朝彥知道加明叔叔精於布偶表演，邀請他在螢幕上每個星期日現場演出十五分鐘木偶節目。木偶節目又通過布偶演出宣傳交通安全知識，立時成為大受歡迎的節目。

加明叔叔自加入麗的映聲後，潘朝彥替他取了洋名Calvin，他的節目名為《Calvin's Corner》。他則將Calvin譯作加明，因為他很喜歡聖詩〈趕快工作夜來臨〉，遂從詩中一句「陽光漸加明亮」取名。

「我記得潘朝彥跟我說：『我每星期給你十五分鐘的時間在英文台主持節目，讓你盡情發揮你的木偶把戲。』我就是用我的雙手演出這十五分鐘節目。手是藝術家的靈魂，一雙手可以創作出很多戲劇。我很開心擁有自己的電視時間，每星期以雙手表演我的布偶戲。我敢說自己是麗的映聲的第一個主持人，也是香港首名電視兒童節目主持人。」九十四歲的老人回憶他如何在上世紀五十年代踏足香港電視圈的情況和奠定他在香港電視史上的地位。

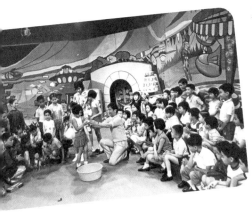

之後六年，加明叔叔憑自己的一雙手、無限創意和對布偶演出的熱情，每個星期創作木偶劇的內容和題材，在螢幕上與麗的映聲的觀眾分享他的布偶表演。

當時的錄影地點位於灣仔軍器廠街，加明叔叔形容那兒好像 個軍營般。負責佈景設計和道具的美工師薛百超總是帶着一桶黑色和一桶白色的東西到錄影廠，然後用舊報紙貼滿錄影廠的牆壁。

加明叔叔記得一次薛百超問他當天要表演甚麼，他回答説「大鬧天宮」。「大鬧天宮」自然是指孫悟空由天宮一直大鬧至水晶宮的故事。

「當時電視只有黑白灰三種顏色，而且設備簡單，薛百超卻能栩栩如生地把海水、海底和海龍王營造出來，效果非常漂亮。當然，還有一隻隻猴子布偶打鬥的場面都令人嘖嘖稱奇。」加明叔叔非常讚賞薛百超的設計和佈景製作。

另一個使加明叔叔印象深刻的是表演街頭賣藝的布偶短劇。他手上的兩個布偶分別是兩師徒，梳一條辮子的是徒弟。他與師父對話時常説錯話，逗得觀眾發笑，例如師父説：「伙計，慢打鑼。」他便説：「猛打鑼。」師父更正他説「慢打鑼」，他卻説「馬打鑼」。師父沒他好氣，説「打得鑼多鑼吵耳」，他覆述時卻説「炒豬耳」。師父被他氣至冒煙，繼續説「打得更多夜又長」，他卻説「打得更多豬大腸」，非常惹笑。

加明叔叔的妻子王太太 Mandy 給了我一份一九六〇年的英

文雜誌剪報，那是一篇介紹加明叔叔和他的全港首個兒童節目《Calvin's Corner》的文章。文中提及加明叔叔逢星期六下午在麗的映聲的《兒童時間》現場主持半小時的兒童節目。換句話說，當時《Calvin's Corner》已經由十五分鐘變成每週播映三十分鐘的節目。節目內容包括童話、寓言和富教育意味的故事講述、趣劇等。

Mandy 說：「加明叔叔在《Calvin's Corner》中除了表演影子戲和布偶戲外，有時也會加入其他內容。我記得加明叔叔曾告訴我他有一段時間協助警務處推廣交通安全意識，教導小孩橫過馬路時必須先看交通燈。他通過一頭在馬路上蹦蹦跳的小兔和一隻在馬路上慢慢爬行的烏龜，教導觀眾橫過馬路的正確方法。」

《快樂生辰》的誕生

一九六三年，觀眾對粵語節目的需求愈來愈大，麗的映聲遂增設中文台頻道，專門播映中文節目，《快樂生辰》亦是由此而生。

既然加明叔叔的布偶演出甚受小孩子歡迎，潘朝彥自然立即邀請這位布偶大師在中文台主持《快樂生辰》。顧名思義，《快樂生辰》當然與生日有關，是一個專門為在該個星期生日的小觀眾而設的兒童節目。觀

眾是四歲以上的小童，逢星期日播映，每集半小時。

四歲以上的小孩若想參加《快樂生辰》，需由家長寫信到麗的映聲申請，同時還要註明其子女準備表演的項目。電視台收到申請後，便發信通知家長陪同子女到電視台，並每次准許兩位家長陪同出席。錄影廠每集容納五十名小觀眾參加，電視台還會從申請信上揀選一些演出特別有趣味的孩子即場表演。

當時麗的映聲的所有節目都是現場直播，沒有錄影節目，所以《快樂生辰》也是一個現場直播的節目。由於時間有限，編導或加明叔叔從來沒有與小童們作事前綵排。人人都說與小孩子和動物合作演出是最困難的事情，加明叔叔主持的《快樂生辰》這麼多年來都是現場直播，卻從未出過岔子，真是非常難得。

《快樂生辰》的錄影廠位於灣仔告士打道麗的呼聲大樓內，設計師將佈景設計得簡單卻實用。背景布幕中央掛着「快樂生辰」四個大字，兩旁掛着色彩繽紛的氣球。四個大字下面有一張長桌，桌上放着加明叔叔的道具、送給孩子的禮物和一個生日蛋糕。桌子兩旁分別置放兩層大梯級，讓兩批小小現場觀眾舒舒服服地坐在上面欣賞節目。

在那半小時的直播節目中，加明叔叔要表演的項目可多了，包括講笑話、變魔術、表演布偶戲、與孩子玩遊戲等，所有環節和內容都是由他一手創作。節目還有由小孩子參與的各

式各樣競賽和個人表演。由於加明叔叔曾在舞台工作，懂得營造笑場和控制氣氛，讓現場和家庭小觀眾都看得很開心。

用愛和快樂主持節目

《快樂生辰》內容多姿多采，非常受觀眾歡迎，小孩子們都想參加。出席的小孩都很開心，家長們視到電視台參加《快樂生辰》為出席重要盛會，把子女們打扮得漂漂亮亮，好像赴宴似的。

六十年代，香港大部分家庭都沒有電視機。想收看《快樂生辰》的孩子怎麼辦？

當時很多涼茶店都有電視機，顧客只要光顧一杯涼茶，便可以在店內看電視，所以很多家中沒有電視機的市民都會在涼茶店內一邊喝茶，一邊看電視。兒童觀眾也不例外。

「每當《快樂生辰》的生日歌音樂奏起，即是節目開始了，涼茶店便坐滿收看電視的小孩。一次，我生病了，不能主持節目，涼茶店全場小孩都在大哭。」

加明叔叔告訴我這件往事時，令我覺得他真厲害，可以使當年的兒童因為見到他而開心，亦因為見不到他而哭泣，他果然是香港小孩子的第一代電視偶像。

「還有一次，當節目完結後，攝影師說地上有一灘水。工作人員查看之下，才發現原來有一名孩子撒尿。參加《快樂生辰》的多半是只有幾歲的兒童，因此他們的媽媽在節目開始

前督促子女不要動，亦不要說話。孩童們一方面既緊張又興奮；另一方面即使有尿意亦不敢做聲。最後，在忍不住時只好在座位上撒尿。」

如果加明叔叔不說，我們也不會想到竟然會有小觀眾曾在錄影廠內撒尿，可以想像當時小孩和家長的狼狽情景。

自此之後，加明叔叔為了令小孩們不會緊張，每次在開場前十分鐘，帶領他們到後台聽他講笑話，幫助他們放鬆心情和熟習環境。

「小孩子們聽罷笑話後返回座位，心情輕鬆下來了。節目進行時，他們是現場觀眾，與在家中看電視的家庭觀眾一起開心輕鬆地看我的節目。」

可惜那時的節目全是直播，沒有錄影，也沒有紀錄，所以我們無法回顧節目情況，真是一大遺憾。

「《快樂生辰》每一集都是現場直播，我們卻從未失手。我認為自己在節目中從沒出亂子，是全靠神的力量。同時，亦是神讓我主持《快樂生辰》，令該節目成為長壽節目，更讓孩子透過節目受到教育。」加明叔叔一家都是虔誠的基督

徒，所以他感謝神的恩典讓他主持了一個他非常喜歡的兒童節目。

加明叔叔說六七十年代的父母時常叮囑子女不要頑皮，否則不可以看電視，因為加明叔叔不喜歡不聽話的孩子。因此，加明叔叔的布偶戲全是教導兒童學習做乖小孩。例如有一集的主題是貓媽媽教小貓捉老鼠，貓媽媽便教導小貓要小心辨認甚麼是老鼠、甚麼是壞人、甚麼是好人。另一集是關於金斧頭的故事，主題是教導孩童誠實。如果你丟掉的是壞斧頭，但有人拾了一把金斧頭給你，千萬不要貪心取去金斧頭，因為那並不是你的斧頭，你只可以取回屬於自己的斧頭。

「我的木偶戲全是富教育意義的，故事都是通過布偶演出，為小孩送上快樂、驚奇和驚喜，從中教育他們。所以，我覺得主持《快樂生辰》肩負着很大的責任，因為我對香港的孩童有很大影響。」

加明叔叔不諱言小孩子都很崇拜他，因為他是用愛和快樂為他們主持節目。

對廿主持人的評論

《快樂生辰》早期的編導是潘朝彥、梁綺舞和鄧義慈。他們都熟悉加明叔叔的作風，亦深信他的能力，讓他自由發揮。攝影師是加明叔叔的好朋友，很清楚他的主持風格，懂

哥哥 香港電視兒童節目男主持訪談

得在他與小孩玩遊戲時捕捉生動的畫面和有趣的表情。加明叔叔說他與幕後工作人員合作愉快，令他很開心。

不過，他反而覺得與女主持人的合作不算理想。女主持人不是只有一人，而是由多位女藝員輪流主持。早期主要由黎婉玲和梁舜燕擔任《快樂生辰》女主持，還有陳齊頌、陳儀馨、汪明荃、呂玲玲等，其中以陳儀馨跟加明叔叔合作的時間最長，二人的合作甚至延續至後來的《荔園小天地》。

加明叔叔直言當他主持節目時，有女主持往往只管站在一旁對着攝影機展露漂亮的微笑，雙方完全沒有默契或交流，更遑論藝術上的結合。加明叔叔說他很記得女主持通常只會在節目開始前跟他說：「加明，全靠你了。」旁邊的攝影師聽到這句話後，便會叫加明叔叔好好「執生」。

「我就是這樣獨個兒完成一集又一集共十多年的現場直播節目。」加明叔叔回首那些年單人匹馬籌備和主持現場節目，真不是一件容易的事情，幸好他仍能氣定神閒地完成任務。

提起女主持人，每個星期陪伴着加明叔叔到電視台工作的兒子 Harry 哥哥（王者匡）禁不住補充說：「那真是電視台的一個奇景。女主持人美其名說是輔助加明叔叔的助手，可是，節目四點三十分開始，某名女主持人四點二十分才施施然地走進錄影廠。那可是直播節目啊！她不是應該早就到錄影廠準備嗎？還有，她的手上只拿着一個粉盒，即使走進錄影廠內，也只顧着補妝。這時候，助理編導給她即將在節目中表演的小孩的名單，讓她知道表演小孩的名字，她也只是匆匆瞥過名單便算。這些女主持人都是扮演花瓶角色，只顧

着自己在鏡頭前漂亮，甚麼事情也不做，只由得父親一人兼顧所有工作。她們差不多整個節目都只是站在生日蛋糕旁邊，裝起美女的姿態，連小孩子玩遊戲的環節也不太參與。嚴格來說，她們並不屬於兒童節目的世界。加明叔叔亦不理會她們，任由她們站在鏡頭前展示自己的美貌，自己則集中精神與小孩子玩耍。」

這麼多年過去了，Harry 哥哥仍然記得這些景象，可見這些畫面在當時只有幾歲的他的心靈中留下的印象有多深。不過，Harry 哥哥接着的一番話更教我茅塞頓開。

「你不要小看這些花瓶所產生的作用，就是因為很多父親觀眾都愛看美女，所以兒童節目才會有那麼多成人觀眾收看。即使到了今天，兒童節目也會用上同樣招數，因為美女永遠有市場。當然，小孩子是不知道這種招徠觀眾的手法，亦不介意有人不斷站在鏡頭前搔首弄姿而對節目運作沒有幫助。」我聽到 Harry 哥哥這番話時，禁不住大笑起來。

加明叔叔和 HARRY 哥哥的父子承傳

Harry 哥哥說還有一個令他印象難忘的記憶。由於他受了父親的影響，小時候已經非常渴望當兒童節目主持，並且很想向父親學習。每個星期，當加明叔叔在幕前主持《快樂生辰》時，Harry 哥哥便在佈景的隙縫中觀看父親的演出，因為他站立的地方正好可以讓他觀察到整個台前的大小事情，例如攝影師的樣子、他們如何取鏡和現場觀眾的反應等，這些都是其他人看不到的場景。

哥哥 香港電視兒童節目男主持訪談

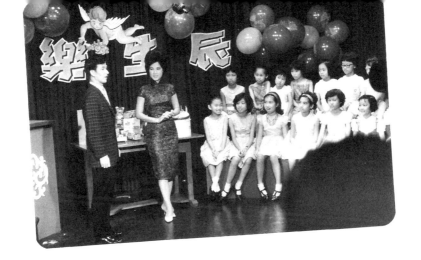

「父親很愛美，愛穿奪目鮮明的衣服，很講究出鏡的效果。六十年代和七十年代初期，麗的映聲是黑白電視，所以他不是穿黑就是穿白，尤其愛穿白褲。我見過最多的景象，就是他的白褲『爆呔』（即爆線）。在十次演出中，他的白褲總有八九次裂開。為甚麼他的褲子會常常爆線？因為他愛穿窄褲子。可是，每當他與小孩們玩拋球遊戲時，只要彎身拾起掉在地上的沙灘球，他的白褲便會立即爆裂。我站着的位置每次都看到他的『爆呔』過程，便明白為何他從來不會背向鏡頭。」

Harry 哥哥告訴我他的父親的秘密時，本來已經在大笑的我更加笑得掉淚。

雖然加明叔叔讓 Harry 哥哥看到他一些諧趣的窘態，卻無損他在兒子心目中的美好形象：加明叔叔不但是好父親、好老師，也是優秀的兒童節目主持人，亦是他的人生導師。

「父親最喜歡從他教學的學校中找來樣子怪模怪樣的學生參加他的節目，讓他們當諧角，增加節目的趣味性。他擁有一份教職，並非全職藝人，只是每星期到電視台一天，兼職主持一個電視兒童節目，卻已經令很多人認識他。現時的兒童節目全是錄影，即使小孩子在現場沒有即時大笑或拍手，編

導也可以補拍他們的歡欣表情，然後在後期製作時加插在影片之中，令畫面看起來具開心氣氛。可是，《快樂生辰》是一個百分百現場直播節目，完全沒有錄影或剪接。如果小孩子當時不開心或沒甚麼感覺，家庭觀眾便會立即看到他們不高興或沒反應的表情。因此，加明叔叔不但要主持節目，還要營造氣氛。他能夠在短時間內令自己和小孩子之間的關係融洽，是很考驗功力的。」

對於兒子克紹箕裘，繼承自己的事業，成為新一代的兒童偶像，加明叔叔既開心又自豪。

「Harry 小時候，無論我去甚麼地方，他總是跟着我的。我培養他的方法除了讓他直接從我身上觀察和學習之外，就是給予他許多自由。父母切忌不准子女觸碰他們的東西，我是採取『中門大開』的方法，讓兒子任意接觸我的東西。即使是我的魔術用品，他也可以隨意取去。因為我認為由他自己因為好奇或興趣而主動尋找和研究，遠比我強迫他學習好。Harry能成為一位成功的魔術師，除了他天性聰明機智和乖巧聽話外，還有他的獨特和良好的家庭背景。所以，父母教育子女不宜強迫，而是放手，要循子女的志向替他們打開學習之門。例如Harry 有勇氣瞞着我取去我最喜愛的魔術道具，就是因為他對這門玩意非常好奇和有熱誠；加上他天生一雙巧手，自然不難成功。」加明叔叔告訴我他培育他的布偶和魔術繼承者的秘訣。

哥哥 香港電視兒童節目男主持訪談

「我不敢說 Harry 有甚麼獨特的成就，但我很開心到了今天，Harry 仍然受到一大群小孩子愛戴，當一名成功的兒童節目主持人，原因是他承傳了父愛。所以，為人父母，一定要好好用自己的愛心教導子女。」

加明叔叔簡單數言，便道出了父母對子女的愛和教育的重要性。

《快樂生辰》之後

所謂天下無不散之筵席，即使加明叔叔主持兒童節目十八年，無人不曉，亦令《快樂生辰》成為全港首個最長壽的電視節目，然而，他離開電視幕前崗位的時刻卻無聲無色地來臨。這個「被離開」的消息殺他一個措手不及。由於 Harry 哥哥每個星期都陪伴父親到電視台主持節目，所以他是第一個人從加明叔叔口中知道父親突然被辭退消息。

一九七三年，麗的映聲由有線時代的麗的映聲易名為無線時代的麗的電視。電視台不但由黑白廣播轉為彩色廣播，亦由收費電視改為免費電視，以增強競爭力。播映長達十年的《快樂生辰》亦跟隨着麗的映聲同時步進歷史中，取代它的是《荔園小天地》。加明叔叔亦順理成章地成為《荔園小天地》的第一代主持人。

「在我十二歲那年，即一九七五年七月的一個星期日，父親和我如常開車到電視台。當時，我們還在汽車上興高采烈地討論數月後會在節目中加插甚麼特別的聖誕節慶祝環節，大家都提出了很多意念。沒想到節目播映後，監製和編導要與

父親在辦公室內見面。父親叫我在停車場車內等他，這一等竟然用上兩小時。那天很熱，汽車沒有冷氣，我一邊全身冒汗，一邊擔心着父親。到我再見到父親時，他整個人都萎靡憔悴，我從未見過他那樣不開心。他上車後告訴我監製叫他下星期不用來了，以後他也不再需要主持《荔園小天地》。我頓時晴天霹靂，原來父親被麗的電視解僱，我們與兒童節目的緣分已經完了。可恨的是，電視台擔心我們會在最後一集給他們製造麻煩，所以要待我們演出完畢後才告訴我們壞消息。這是我人生首次知道原來十八年的合作關係可以一下子便中斷，而且是那麼不近人情，那亦是我第一次嚐到電視台玩的『遊戲』的滋味。」

即使事隔多年，Harry 哥哥在回憶這段不愉快的事情時仍然忿忿不平。可以想像小小的他由在汽車內等候那兩小時的着急煎熬，到見到一臉落寞的父親時的惶恐，再到聽到壞消息後覺得被遺棄的難過、傷心和不被尊重，以及為父親抱不平和分擔父親的悲哀……一直被這些悲憤交集的情緒折磨着，令他本來完美無瑕的童年留下一段非常不愉快的經歷。

由於加明叔叔認為他與麗的電視的合作關係是基於信任和尊重，所以從來沒有要求與電視台簽署合約。十八年以來，他都是因為對電視台的承諾而每個星期日現身錄影廠，專業地主持這個長壽兒童節目。他可從沒想過在主持九百多次節目後，竟然連向自己最後一次的主持工作、支持他的觀眾好好道別，甚至再多望一眼錄影廠的機會也沒有。

一個星期後，《荔園小天地》的主持人崗位由 Sunny 哥哥（黃汝燊）接替。

加明叔叔失去《荔園小天地》的主持崗位後，仍然熱衷玩木偶戲。不久之後，他與 Harry 哥哥去台北拜會「布袋大王」王俊雄，又到彰化尋找製造布袋戲的木偶張師傅為他們製作布偶的頭部。「我們不是為了演出賺錢，而是真心喜歡布偶，我們家中仍然儲存着大堆布偶。」Harry 哥哥解釋他們到台灣的目的是為了追夢和繼續鑽研布偶表演。

電視台可以奪去加明叔叔在螢幕上表演布偶的機會，卻不能阻止他們父子二人對研究和表演布偶的熱愛和夢想。

「現時回憶起來，我發覺其實年代已經漸漸開始在父親主持《荔園小天地》最後兩年轉變。例如電視台所有節目已經由黑白轉為彩色，《荔園小天地》亦不再是直播，而是錄影。開始時，加明叔叔已經很是猶豫。當時整個錄影廠的工作人員都不習慣，不知道停機後會產生甚麼問題，又應該做些甚麼才可再開機。由於沒有人懂得剪接，一旦有錯失便要從頭錄影。小孩子本來玩得興高采烈，卻會因為某些錯誤而要停機，然後從頭再來一次。須知小孩子並不是專業演員，他們在突然被煞停後是很難立即回復原本的開心情緒的。就是這樣，明明是半小時的節目到頭來竟然花上兩個多小時的時間才完成錄影。面對着這些製作方針和拍攝方式的轉變，向來不習慣這樣主持節目的加明叔叔未能滿足監製的新要求，更被視為犯錯。最後，更被無情地解僱。」

一個在螢幕上與觀眾每週見面長達十八載的兒童節目主持人黯然告別他的崗位，亦代表一個時代的終結。

加明叔叔一直是全職音樂教師，在翻過主持《快樂生辰》和《荔園小天地》的兩章後，他集中精神，全力為他服務的多間小學培育音樂人才。他最驕人的成績是在二十多年來，只要是由他帶領和指導的小學笛子隊，都能在校際音樂比賽中奪得冠軍。Harry 哥哥同樣受到父親的影響，是笛子高手，更出版了一本《Harry 哥哥教你吹直笛》的教材書籍。

加明叔叔教學至一九八三年退休，於二〇一七年八月以九十四歲高齡辭世。

加明叔叔的軀體雖然不在，然而他的名字、他為香港兒童電視節目作出的貢獻，以及他為五六十和七十年代的小孩帶來的歡樂和美好回憶卻永遠長存。

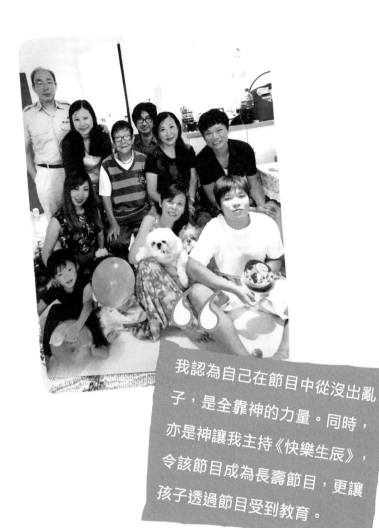

> 我認為自己在節目中從沒出亂子，是全靠神的力量。同時，亦是神讓我主持《快樂生辰》，令該節目成為長壽節目，更讓孩子透過節目受到教育。

加明叔叔

紅鼻哥哥

以小丑扮相示人的哥哥

紅鼻哥哥不是兒童節目《紅鼻哥哥》的主導主持人，節目名稱卻以他的名字命名；飾演紅鼻哥哥的劉達志是舞台劇演員，主持節目時卻既無劇本台詞，也沒有與對手交流；他以「面目全非」的小丑面容出鏡，公餘時卻屢被小觀眾認出，索取簽名；他熱愛當大哥哥，卻沒有使命感；他對小孩子特別憐愛，為他們送上歡樂，卻原來是因為自己一段哀傷的成長經歷所致。

哥哥 香港電視兒童節目男主持訪談

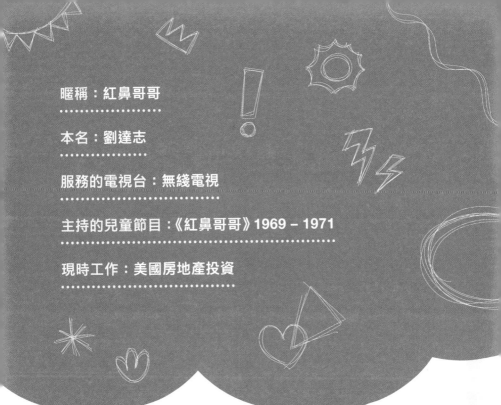

暱稱：紅鼻哥哥

本名：劉達志

服務的電視台：無綫電視

主持的兒童節目：《紅鼻哥哥》1969 – 1971

現時工作：美國房地產投資

紅鼻哥哥劉達志在一九六七年入讀香港浸會書院工商管理系，同年報讀麗的映聲第二期藝員訓練班，為期一年，與他同屆的同學包括黃淑儀、李司棋、黃韻詩、盧大衛（後改名盧大偉）等。換句話説，他是一邊在浸會書院讀書，一邊在麗的映聲唸訓練班和畢業後留在電視台工作。他在麗的映聲的大部分工作都是聲演，如讀 V.O.（畫外音）和配音，亦曾經在劇集如《老夫子》中飾演秦先生和《我是偵探》中當演員。

由於他對戲劇有濃厚興趣，又因慕名鍾景輝這位著名的戲劇導師，他在唸工商管理課程半年後便選修由鍾景輝在浸會書院兼職教授的所有戲劇和演講課程。唸了兩三個學期後，他加入浸會劇社，當起社長來。

後來，鍾景輝引薦劉達志加入無綫電視做台播，即是以聲音報幕。那數年間，他每天早上到無綫電視撰寫該天台播的內容和錄音。無綫電視的觀眾只要打開電視，便會整天在報幕中聽到他的聲音。

他完成台播錄音後便到浸會書院上課，晚上再返無綫電視錄影《夢斷情天》。《夢斷情天》是一九六八年開播的全港首齣長篇電視劇，劉達志在劇中飾演李大可。他亦曾經接任有獎遊戲《過三關》主持人的崗位，每星期準備百多條問題給參賽者回答。不說不知，當時流行全港的經典語「答對了，快而準」便是由他所創。

聯合主持各擅勝場

一九六九年，無綫電視籌備它的首個兒童節目《紅鼻哥哥》，邀請劉達志扮演紅鼻哥哥。《紅鼻哥哥》的監製是孫郁標，編導是蘇幗英，助理編導是陳家瑛，是一星期播映五天的兒童節目。

「我當時也不知道為何我會獲邀扮演紅鼻哥哥。」劉達志談起他飾演紅鼻哥哥的原因時這樣說。「現時回想起來，我獲孫郁標和蘇幗英邀請可能是阿 King（鍾景輝）向他們推薦。那時候電視台不會有遴選，所有角色和主持都是由高層指定。當時阿 King 是節目經理，我是他的學生，又是他引薦我加入無綫電視。既然我已經在無綫電視工作，他推薦我扮演紅鼻哥哥是很合理的。況且他知道我喜歡與小孩子玩，亦很有耐性，而且我當時還未足二十歲，仍是一名大男孩，可以與

哥哥 香港電視兒童節目男主持訪談

孩子們溝通得來，應該是扮演紅鼻哥哥的人選。還有，我的聲音雄渾嘹亮，而阿 King 是特別注重聲音和發聲的。基於以上多個原因，我猜想是他向孫郁標和蘇幗英推薦我。」

《紅鼻哥哥》是一個直播的兒童節目，每天下午四時播映，每集半小時，由陳鳳蓮和劉達志聯合主持。雖然《紅鼻哥哥》每星期播映五天，但是劉達志卻只在星期一至星期四出鏡，逢星期五只有陳鳳蓮獨個兒主持節目。那麼星期五的節目內容又與其餘四天有何分別呢？

「只要有現場觀眾便需要我這名紅鼻哥哥出鏡，所以逢星期五是沒有現場觀眾的。我既要讀書又要工作，下午不會留在家中，所以從來沒有看過只有陳鳳蓮主持的星期五的節目。那時候沒有錄影機，我又不在錄影廠內，不知道那天的節目內容究竟如何。我猜想陳鳳蓮可能逢星期五當故事姐姐，向電視機前的家庭觀眾講述故事吧。」

《紅鼻哥哥》有兩名主持，大家如何分工合作呢？

「紅鼻哥哥在兒童觀眾心中是一名非常受歡迎的人物。每集大約有四五十名孩子參加，他們見到我出場時都很興奮，因為我是他們心目中的主角。事實上，陳鳳蓮才是實際的主持。她是真人主持，我則是扮演一個富趣味性的小丑角色，作用是引起小孩子的興趣。當要讀 tag、介紹內容和人物，以及宣佈事情時，便由陳鳳蓮負責；需要與小孩子互動時則由我來做。」

原來雖云《紅鼻哥哥》有雙主持，實際的主導主持人是陳鳳

蓮。她以一般女主持人的真面目在螢幕前出現，是真正的節目主持。至於劉達志這名扮演紅鼻哥哥的主持人的主要任務則是負責與小孩子在錄影廠內交流和玩遊戲。

「但是，小孩子們只會說『我來看紅鼻哥哥』，而節目名稱亦是《紅鼻哥哥》。不過，陳鳳蓮個子細小，打扮漂亮，笑容可掬，有些小女孩視她為偶像。」每星期播映五天，每天有四五十名兒童出席，陳鳳蓮與紅鼻哥哥兩名主持的擁躉可真多啊！

與眾不同的小丑

劉達志為了演出《紅鼻哥哥》，每天從浸會書院下課後便到電視台由駐台化妝師陳文輝或他的助手為他化裝。他的裝束活脫脫是一個小丑模樣：頭戴一頂外國人睡覺時套頭的三角形長布帽，身穿柳條小丑裝，腳踏大闊鞋。整張臉都塗得粉白，一張鮮紅大嘴，再加一個紅鼻子。所以，他化裝後沒有人能認出他的盧山真貌。

提起陳文輝令他「面目全非」，劉達志想起主持《紅鼻哥哥》兩年來令他最難忘的事情。一次，他在窩打老道慶相逢酒樓飲茶時，一名小孩子上前請他簽名，令他既驚喜又開心。須知紅鼻哥哥的裝扮完全是一名小丑，觀眾是看不到他的真面目的，所以他不知道小孩子是如何認得他。更奇妙的是，相同的事情竟然在慶相逢酒樓發生數次。事後他猜想可能是小孩子們的父母認出他的聲音，便叫孩子們向紅鼻哥哥索取簽名。

「紅鼻哥哥自然有一個紅鼻子,你的紅鼻子是怎樣裝出來的呢?」我好奇地問劉達志。

「陳文輝替我化裝時,我親眼目睹他將一個紅色乒乓球黏在我的鼻子上。」劉達志回答説。

啊!原來紅鼻子是一個紅色乒乓球。要將一個乒乓球牢牢地黏在鼻尖上已經不易,而且紅鼻哥哥還要不斷做動作,隨時會令乒乓球甩脱。可是,紅鼻哥哥卻從未丟過鼻子。陳文輝向被譽為「化妝大師」,果然手藝驚人。

劉達志説很多小丑人物的角色設定都是蠢蠢笨笨,被人欺負的;但是他的紅鼻哥哥卻是聰明精叻,具有智慧,得人喜愛。他為紅鼻哥哥設計的動作更是活潑有趣,令小孩子們覺得親切,是一個令人很想親近的人物。

當時麗的映聲的兒童節目是《快樂生辰》,主持人是加明叔叔,是小孩子的偶像。劉達志説加明叔叔是友善的老師形象,而紅鼻哥哥則以小丑形象哄小孩開心。

没有劇本 自由發揮

每天下午,劉達志在《紅鼻哥哥》未開始直播前,獨自先到觀眾席暖場,使小孩們不會驚怕。劉達志説錄影室的溫度很低,所以他為小童們搓搓小手,令他們的手溫暖一點。他又大搞氣氛,鬆弛小孩們的緊張情緒。

半小時的現場節目開始後，紅鼻哥哥全程與小孩子玩遊戲，領導他們，與他們互動。遊戲名目包羅萬有，劉達志形容為「由六歲至十歲兒童會玩的遊戲」都會在《紅鼻哥哥》中出現，例如猜謎語、問答遊戲、一二三紅綠燈、何家何家何家猜、音樂椅等。令他覺得奇怪的是，節目甚少重覆同一個遊戲，可見他們玩的遊戲層出不窮。

談起現場小觀眾，劉達志依稀記得他們不是稚童，大概是小學三年級或以上的小學生。他說有一點很特別的，就是電視台很多時候安排年齡相若的參加者在同一集出現。他有時看到一輛輛學校巴士接載穿着校服的學生前來參加，他們可能是來自同一級的學生，因此便會出現年齡相近的孩子在同一集節目出現的情況。

「雖然紅鼻哥哥會說話，但是我沒有劇本，陳鳳蓮才有寫滿她需要讀出的台詞的完整劇本。編導只給我一個大主題，之後任由我自由發揮。悄悄告訴你一個秘密：在陳鳳蓮的劇本中，除非是與我有關連的對白，否則我是不知道她在說甚麼。換句話說，我只是在她唸到與我有關的對白我才會說話、做反應或『執生』，否則我只會集中精神看顧着小孩子和與他們玩耍。我從未收過劇本，亦不會提前知道陳鳳蓮會說甚麼和我需要回答甚麼，節目又是直播，所以我每天都是很刺激地度過那半小時。幸好我慣演舞台劇，最擅長便是『執生』。」

既然劉達志是舞台劇演員，應該很注重劇本台詞和與對手交流，可是他卻說與陳鳳蓮的交流有限，此話怎說呢？

「説真的，我與陳鳳蓮在台詞上的感情交流是完全沒有的。不過，我並不是抱着演話劇與對手交流的心態當紅鼻哥哥和與她聯合主持節目。若問我有沒有慢慢培養、調校和表達自己的情緒，我當然沒有，因為當紅鼻哥哥與演戲不一樣。」劉達志解釋他為何可以沒有提早與陳鳳蓮溝通、綵排和交流的原因。

劉達志與幕後人員的交流也不多。大概是因為每天的演出只有半小時，而且大家都熟能生巧，只是在有需要時才會交談或商討。

「我們甚少與監製或和編導談話，只是簽發糧單時才會碰頭。我們的酬勞不多，每集只有數十元工資。由於我的工作量很大，所以每個月都有不錯的收入。」

全情投入小孩子的遊戲世界中

即使是舞台演員，長年累月地每天重覆同樣的演出，可能或多或少出現所謂「滑牙」的情況。劉達志差不多每天的工作都是與小孩子玩遊戲，日子久了，會否被人視為「交行貨」呢？

「我與小觀眾玩耍的時候，整個人完全投進他們的遊戲世界之中，全心全意與他們互動，達至與他們打成一片的境界。雖然我做的一切都是即興，但若然這被視為是沒有經過鑽研的『行貨』，我並不同意。舉例說，如果電視台每個星期的其中一集是為智障兒童而設，我當然會花時間了解智障

兒童的表達方法和學習如何與他們溝通。可是，參加《紅鼻哥哥》的都是智力正常的小孩子。所以，我只需要在監製和編導給我的一個框架內自由發揮，營造歡樂的氣氛，送給孩子們一段愉悅的時光便已經足夠，而我自問亦已經做得不錯。」

劉達志說他接受當紅鼻哥哥這份工作時，是完全沒有使命感的。他只想與現場小觀眾一起玩耍，讓他們在課餘後輕鬆一下。

「我沒有想過要教育他們，或者向他們傳達任何訊息。不過，若有人問我能否完成紅鼻哥哥的任務，我覺得我絕對達到目的。我看見孩童們開心，便知道他們已經接受我的扮相舉止，我亦能給予他們一份親切感覺，這是我給他們的愛。他們見到紅鼻哥哥這名可愛親切的人物與他們溝通、玩耍，一起享受歡樂時光，長大後腦海中仍留下一段美好的童年回憶。對我來說，這已是很好的回報。《紅鼻哥哥》讓我有這個機會陪伴他們成長，是給我最大的欣慰。」

劉達志對小孩子特別憐愛，所以十分喜歡當紅鼻哥哥這份工作，原來與他的一段家庭往事有關。

「父親在我十四歲那年過身，我要接管他的所有生意，思想上逼着自己立即成長。可能因為我失去一般十四歲至十九歲青年人享有的青蔥歲月，令我渴望在小孩子身上找回童真的感覺。孩童們天真無邪，率真直接，不會裝模作樣，爾虞我詐，我覺得自己很適合和很喜歡與他們在一起，令我覺得很舒服。小孩子們每天上課，在課餘時參加或收看《紅鼻哥

哥》，從中獲得樂趣。我當紅鼻哥哥，為他們帶來歡樂，也令自己開心愉快，所以《紅鼻哥哥》是一個很有意義的電視節目。」

即使當了祖父，劉達志仍然很喜歡與小孩子玩。他現時住在美國西岸，常常與兩名孫女滿山跑，祖孫三人尤其愛玩捉迷藏。當劉達志看到她們開心大笑時，他也感到無比快樂。「兒童是應該享受無憂無慮的光陰的。遺憾的是，我們在成長後便失去童真的快樂。」

劉達志還有一項遺憾，就是沒法找到他的紅鼻哥哥造型照和《紅鼻哥哥》的工作照，不能與讀者分享他在半個世紀前在兒童節目中當大哥哥，與孩子們同樂同笑的歡樂時光。

> 我能給予他們一份親切感覺，這是我給他們的愛。他們見到紅鼻哥哥這名可愛親切的人物與他們溝通、玩耍，一起享受歡樂時光，長大後腦海中仍留下一段美好的童年回憶。對我來說，這已是很好的回報。

RICKY 哥哥

贏得兩份珍貴
友誼的哥哥

雖然 Ricky 哥哥只當了兩年《醒目仔
時間》的主持人，卻覺得自己獲益良
多，其中教他最感恩的得着是他與司
聰姐姐和 Becky 姐姐兩位女主持人
的一輩子友誼。

暱稱：**Ricky 哥哥**、船長哥哥

本名：柯永琪

服務的電視台：麗的電視／亞洲電視（1982 年 9 月後）

主持的兒童節目：《醒目仔時間》1982 – 1984

現時工作：經營珠寶首飾製作生意

「我當《醒目仔時間》主持人的本來綽號是船長哥哥。不過，由於外出活動時，小孩子們喜歡叫我 Ricky 哥哥，覺得較有親切感，所以我變成 Ricky 哥哥了。」Ricky 哥哥打開話匣子時，即以這段話介紹自己暱稱的由來。

Ricky 哥哥於一九八〇年中學畢業，翌年參加麗的電視第七期藝員訓練班。在他還未完成為期一年的課程前，電視台已經安排他在兒童節目《醒目仔時間》當主持人。

《醒目仔時間》由一九七八年開始播映，監製是後來曾任香港電台中文台台長和助理廣播處長（電台及節目策劃）的周偉材。Ricky 哥哥加入前，共有三位女主持人：Amy 姐姐（陳秀雯）、司聰姐姐（林司聰）和 Becky 姐姐（洗金華）。

Ricky 哥哥

後來 Amy 姐姐離開，便由 Ricky 哥哥代替，是節目唯一的大哥哥。《醒目仔時間》由星期一至星期五下午四時三十分播映，每集半小時，正好就是無綫電視播映兒童節目《430穿梭機》的時間，亦即是兩台的兒童節目直接交鋒的時間。

主持《醒目仔時間》的工作和職責

主持《醒目仔時間》是 Ricky 哥哥的第一份演藝工作，他覺得很有趣。他每天出鏡，自然有很多「show 錢」。對一名剛畢業的年輕人來說，是一件非常開心的事情。

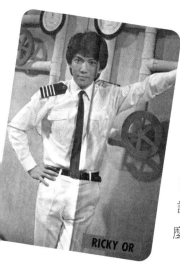

「以前的工作氣氛與現在的很不同。現在的節目安排嚴謹，有程序，有鋪排。我初加入《醒目仔時間》時，要到開拍那一刻才知道自己除了當主持人外，還要穿上一襲船長制服，扮演太空船船長的角色。至於我的形象如何，坦白說，從來沒有人仔細地告訴我。我甚至不知道製作的大方向是甚麼，一切都得靠自己慢慢摸索。」

《醒目仔時間》主要是廠景製作。電視台逢星期六和星期日拍攝接着一個星期五集的廠景，週一至五的其中兩天則拍攝外景。監製將半小時的節目內容分為數個環節，首半部是七至八分鐘的〈太空船〉短劇。其餘的時間則包括〈木偶劇場〉、外景影片、〈熊貓毛毛時間〉、回答觀眾來信等。電視台偶然也會安排現場遊戲，但不常見。

每集《醒目仔時間》都製作一個環繞太空船的短劇故事，由三名主持人飾演劇中人。Ricky 哥哥在短劇中飾演船長哥哥，兩位姐姐是太空船船員，沒有特別稱號。每一集的〈太空船〉都有一個主題，主要是為小孩子們提供科學的常識。

「當時無綫電視的兒童節目是《430 穿梭機》，麗的電視便將《醒目仔時間》的廠景佈置成一艘太空船的船艙。那是兩家電視台兒童節目之間的競爭，也有太空船和穿梭機對壘的意思。」Ricky 哥哥解釋當年《醒目仔時間》的短劇故事全都在太空船內發生的原因。

Ricky 哥哥未加入《醒目仔時間》前，該節目已有一個名叫〈木偶劇場〉的環節，主角是小木偶叮噹。到了 Ricky 哥哥當主持人時，〈木偶劇場〉的角色愈來愈多。除了叮噹之外，還有媽咪、刨刨、爺爺、豆豆、油炸鬼等，好像《芝麻街》般熱鬧。

外景影片則是主持人們走出錄影廠拍攝的短片，主要目的是推介適合小孩子的活動，例如介紹學習溜冰。

《醒目仔時間》另一個環節的主角是熊貓毛毛。他與三位主持人互動，提供資訊給觀眾。Ricky 哥哥說毛毛是一個特別吸引小孩子的角色。每次他們做戶外表演，毛毛總是比三位主持人更受小孩子歡迎。扮演毛毛的是一位年輕男子。他穿着厚厚的熊貓戲服，頭戴熊貓頭套，非常辛苦。服裝人員要為他在戲服內裝上風扇，否則他可能會因為太悶焗而中暑。

毛毛是所有主持人和角色中唯一可以提前取得完整劇本的演

員。不過，劇本並不是交給扮演毛毛的演員，因為他只是在鏡頭前做動作扮演熊貓，他的台詞其實是由在幕後為他配音的演員阮令濤讀出。因此，阮令濤必須預先收到完整的劇本和台詞，才可以為熊貓毛毛即場配上畫外音。

「毛毛的劇本台詞最完整，我們三名主持人則只會收到劇本的大綱。編導要等大家到達錄影廠那刻，才會告訴我們當天要做甚麼和交給我們實際的台詞。所以，我們很多時候都是一邊聽着編導的指令，一邊進行拍攝工作。」Ricky 哥哥告訴我他們當兒童節目主持人不為人知的挑戰。

幸好主持《醒目仔時間》的工作並不複雜，例如回覆小孩子的來信對三位主持人來說都是輕而易舉的事情。由於《醒目仔時間》甚少安排現場觀眾出席，所以 Ricky 哥哥不太需要主持遊戲節目或在錄影廠內見到現場觀眾，只會在節目到戶外舉行活動時才會與小孩子接觸，例如他們曾經到澳門舉行《醒目仔時間》戶外節目。

「到澳門出席戶外活動是我主持兒童節目以來最難忘的事情。那次我既要當現場主持人，又要唱歌，平時我主持節目是不用唱歌的。」原來令 Ricky 哥哥最難忘的事情是他在澳門當大會司儀。

「那時候的小孩子很乖，亦有禮貌。我們到戶外舉辦活動時，他們都與母親同來，很少由自己或與同學前來參與。我有一張嬰兒臉，很容易與小孩們溝通和令他們喜歡親近我。即使我現時在戶外做運動，小孩子都會主動過來與我談話。」

乖乖大孩子塑造佻皮形象

Ricky 哥哥表示當時麗的電視（其後為亞洲電視）的兒童節目很受歡迎，吸引很多觀眾。可是，他亦坦承出於慣性收視，《醒目仔時間》的收視始終比無綫電視的《430 穿梭機》遜色。

「以麗的電視的節目收視來說，《醒目仔時間》的收視是很高的。即使與麗的電視當年最流行的武俠劇集的收視比較，也不遑多讓，尤其在節目之後播映的一個半小時的兩三齣卡通片更是大受歡迎。」

談起卡通片，相信大家都記得《一休和尚》、《星仔走天涯》、《七小福》等經典名片，原來它們全都是在每天緊接着《醒目仔時間》之後的兒童節目時間播映的。當時的小觀眾不但對這些卡通片留有深刻的印象，它們的主題曲更是很多人琅琅上口的著名兒歌。即使三四十年已經過去，大家仍然記得「巴巴閉閉巴巴閉閉一休僧」、「我要我要找我爸爸，去到哪裏也要找我爸爸」、「數數手指幾多隻，總數數到十」等歌詞。

〈太空船〉短劇演得久了，監製改以另一個處境 —— 一家名叫醒目仔偵探社的私家偵探社 —— 代替太空船艙，目的是希望小孩子在觀看〈醒目仔偵探社〉短劇時，可以學習尋找事情發生的原因和解答問題的方法，發揮查案和偵探的思考能力。

除了處境、角色和故事改變之外，Ricky 哥哥在〈醒目仔偵探社〉的年代亦開始微微地調整他的形象。

「我不再繼續扮演循規蹈矩的 Ricky 哥哥，而是刻意加了一點佻皮的感覺。例如我有時會坐在桌上與他們談話，不再正襟危坐地坐在椅子上。我作出這樣的改變，令小孩子覺得原來他們也可以隨心所欲，擁有選擇自己的風格的自由。我樹立了自由自在的榜樣，不再必恭必敬。小孩子見到我這個形象都覺得特別親切，我亦更加容易融入他們之中。當時沒有人叫我這樣做，是我自己慢慢摸索出來，因為我覺得以這種風格與小孩子觀眾溝通可以更容易與他們打成一片。」

戲劇組監製從兒童節目中看到形象清純健康的 Ricky 哥哥，便邀請他拍劇集，當電視劇演員。

「那個年代的人都很純真，我們都是乖乖大孩子。我是因為那份乖才被公司安排到兒童節目當大哥哥，亦是因為我在當大哥哥時外型很乖而獲邀參與演出電視劇。我在劇集扮演的都是乖乖仔的角色，因為我本身就是這樣的性格：很單純，亦很怕事。」

Ricky 哥哥一邊主持兒童節目，一邊拍劇，亦為香港電台拍了數個單元劇和為政府的公民教育廣告演出。他認為自己能夠獲邀參與拍攝公民教育的廣告，全是因為他主持兒童節目的健康形象。

「我們那個時候主持兒童節目比較輕鬆容易，現時資訊和選擇卻有很多，所有事情都複雜多了。現在的小孩子都很聰明，如果他們問你問題而你回答不來，他們以後也不再聽你的話。我們唸訓練班時是一張白紙，需要公司培訓演藝技能。現在父母早已培育子女琴棋書畫樣樣都懂，我們卻連電

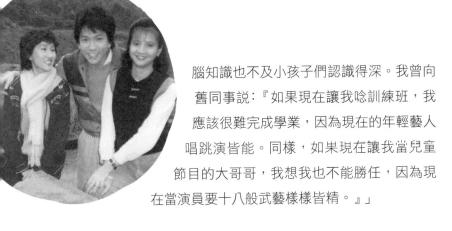

腦知識也不及小孩子們認識得深。我曾向舊同事說:『如果現在讓我唸訓練班,我應該很難完成學業,因為現在的年輕藝人唱跳演皆能。同樣,如果現在讓我當兒童節目的大哥哥,我想我也不能勝任,因為現在當演員要十八般武藝樣樣皆精。』」

珍惜珍貴友誼

兩年後,《醒目仔時間》進行改革。當時司聰姐姐和 Becky 姐姐已經離開了《醒目仔時間》,與 Ricky 哥哥合作的拍檔是嘉玲姐姐(李嘉玲)。可是,Ricky 哥哥沒有迎接改革的來臨,因為他覺得自己不適合在娛樂圈工作,選擇離開電視圈。

「我離開電視圈最主要的原因是我不能熬夜。每次我通宵拍劇後身體便很不舒服,甚至立即生病。我亦不喜歡整天在錄影廠中等候拍攝的生活方式,覺得無所事事,浪費時間。同時,父親亦不贊成我留在娛樂圈,希望我接管他的生意。基於種種原因,我在〈太空船〉短劇那兩年當《醒目仔時間》的主持後便離開電視台。多年後,我碰到當時《醒目仔時間》的編劇林超榮,他告訴我他本來已為我設計了一個在銀河軌道中的角色。由於我離開麗的電視,這個角色也就無疾而終。至於我離開後,《醒目仔時間》如何改革和由誰接替我的崗位,我也不知道了。」

Ricky 哥哥在娛樂圈只待了兩年便覺得不適合自己,那麼為

甚麼他會在中學畢業翌年便投考訓練班呢？當他告訴我原因時，我覺得他非常坦率可愛。

「我的父親從事珠寶首飾製作，我亦常常在他的工場幫忙。我當時這樣想：如果我加入電視台，可以認識很多人，便能為父親的生意帶來新客戶。當然，電視台工作亦很吸引，所以我便報讀訓練班。我成為藝員後，真的為公司帶來不少新客戶！」

Ricky 哥哥現時經營珠寶首飾製作工場，他形容是一份刻苦的工作。不過，由於他很喜歡珠寶和設計，所以堅持下去，亦沒有考慮退休。

當被問到他這位大哥哥為他的那一代小觀眾作出甚麼貢獻時，Ricky 哥哥這樣回答：「我沒有覺得我為那一代的小孩作出貢獻，唯一的是毛毛帶給小孩子很多歡樂。當時的小孩子沒有太多娛樂，《醒目仔時間》的卡通片、兒歌和毛毛陪伴電視機旁的兒童，帶給他們課餘的歡樂，這是我們為小觀眾們所做的事情。」

不過，他卻多次強調自己反而是獲益的一方。

「相反，我覺得自己主持兒童節目的得着較多。例如我出席戶外活動時，看到錄影廠以外的世界，擴闊了我的眼界。我亦學懂兼顧很多東西，例如知道如何有條理地介紹節目，當一名稱職的司儀。加上我本身很喜歡與小孩子一起，所以我主持《醒目仔時間》時一直都很開心。

「監製周偉材為《醒目仔時間》爭取的財政預算很充裕，所以我們有很多資源辦事。當時很多編導都是由助理編導擢升至編導的崗位，大家都很年輕，經驗不多，所以他們不會責罵我們，大家都相處得很好。因此，在主持《醒目仔時間》的兩年內，完全沒有令我不開心的事情發生，我那兩年的工作很愉快。

「還有，我的最大得着是珍貴的友誼。我與司聰姐姐和 Becky 姐姐保持着純真的友誼四十多年，由年輕至今，做了一輩子好朋友，因為我們都是很單純，很容易滿足的人。那時候我們在廣播道的電視大樓上班，午膳時一起到香港電台或商業電台的飯堂，甚至到九龍城的酒樓吃飯。我只要與大伙兒一起吃飯便已經很開心，我們的快樂來自我們簡單和純真的性格。」

能夠擁有一份超過四十載的情誼已經很幸運，Ricky 哥哥更擁有兩份，真是一名雙倍幸運兒。

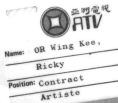

我們唸訓練班時是一張白紙，需要公司培訓演藝技能……如果現在讓我當兒童節目的大哥哥，我想我未必勝任，因為現在當演員要十八般武藝樣樣皆精。

Ricky 哥哥

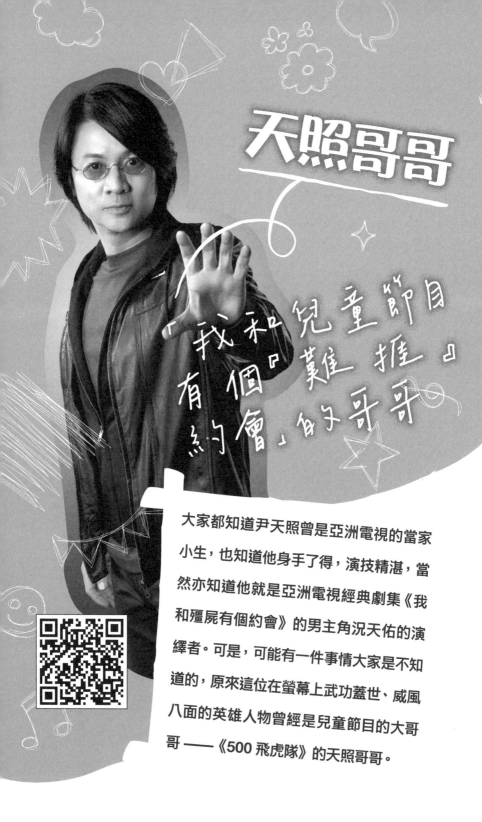

天照哥哥

「我和兒童節目
有個『難捨
約會』的哥哥」

大家都知道尹天照曾是亞洲電視的當家
小生，也知道他身手了得，演技精湛，當
然亦知道他就是亞洲電視經典劇集《我
和殭屍有個約會》的男主角況天佑的演
繹者。可是，可能有一件事情大家是不知
道的，原來這位在螢幕上武功蓋世、威風
八面的英雄人物曾經是兒童節目的大哥
哥 ——《500 飛虎隊》的天照哥哥。

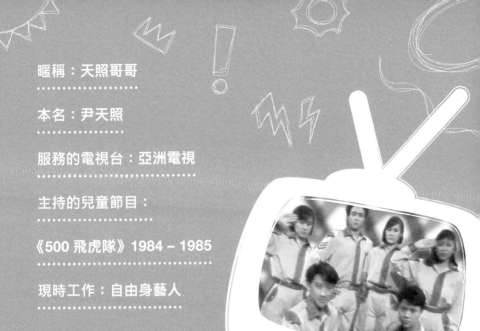

暱稱：天照哥哥

本名：尹天照

服務的電視台：亞洲電視

主持的兒童節目：

《500 飛虎隊》1984 – 1985

現時工作：自由身藝人

天照哥哥是一九八二年亞洲電視第二期藝員訓練班的學員。畢業後，他加入戲劇組，首齣參演的電視劇是《琴劍恩仇》。大約在戲劇組演出一年半後，兒童節目監製周偉材在亞洲電視的飯堂碰到天照哥哥，問他有沒有興趣加入他即將監製的《500 飛虎隊》當主持人。

「我第一個向周偉材發問的問題是當兒童節目主持人有甚麼好處。他說好處是我一個星期只需要錄影兩至三天，但是由於兒童節目逢星期一至星期五播映，所以我將會有五個 show 錢。我飛快地在心中盤算一下，那豈不是表示我全年會爆很多 show？雖然工資吸引，但是我不想做兒童節目，所以沒有立即答應。後來，我被周偉材的誠意打動，亦考慮到戲劇組不是經常有戲可演，而當兒童節目主持人則有固定

收入，我便答應下來，一嘗『爆 show』的滋味。」天照哥哥告訴我他成為《500 飛虎隊》第一代大哥哥的經過。

不過，他至今也不知道為何周偉材會邀請他擔任《500 飛虎隊》的大哥哥，因為當時他的樣子有點反叛，不符合傳統的大哥哥形象。

《500 飛虎隊》與《430 穿梭機》對壘

《500 飛虎隊》共有六名主持人。除了天照哥哥外，還有唐品昌和梁嘉遜兩名男主持。女主持則有翁影英、陳慧瑜和張玉珍。

當時無綫電視的兒童節目是《430 穿梭機》，430 即是每天下午四時三十分播映的意思，而《500 飛虎隊》的 500 便是指這個亞洲電視製作的兒童節目每天下午五時播映，每集半小時。

「《430 穿梭機》有『黑白殭屍』，我們則有『飛虎隊』。」天照哥哥指出兩個兒童節目的特色人物。「在『飛虎隊』中，唐品昌是隊長，我是副隊長。」

除了角色各有特色之外，分別主唱兩個兒童節目主題曲的也是當時的著名歌手。《430 穿梭機》的「一飛沖天去，一飛沖天去，小小穿梭機」主題曲主唱者是張國榮，至於《500 飛虎隊》的「你毋須激氣，你毋須妒忌，快來共我參予飛虎隊」的主題曲主唱者則是有「亞洲歌王」之稱的盧維昌。盧維昌在一九七六年代表香港出席「亞洲歌唱比賽」贏得冠

軍，故有「亞洲歌王」之美譽。張國榮則在一九七七年參加「亞洲業餘歌唱比賽」獲取亞軍，從此踏上璀璨的演藝之路。由此可見，即使是給孩童收看的兒童節目，當年電視台仍很重視，連主題曲也邀請著名歌星演唱，相信很多當年這兩個兒童節目的小觀眾今天仍能琅琅上口地唱出兩首主題曲。

《500 飛虎隊》的內容與一般兒童節目沒有太大分別，都是一個包含多元化環節的綜合節目，例如主持人互相聊天 chit-chat、提供適合兒童的資訊、音樂影片、具啟發性的遊戲、問答比賽等環節，最特別的是以飛虎隊辦公室為背景的短劇。

「〈飛虎隊〉短劇的背景類似警局。大家不要誤會，我們的飛虎隊不是現時常在影視作品中出現俗稱『飛虎隊』的特別任務連。我們不用出動擊退壞人，否則便需要外景拍攝，我們只是在固定的辦公室內靠對白交代故事和事件。每集短劇有不同內容，都富教育意味，通過飛虎隊每集遇到的事件教育小孩子，向他們灌輸正確的思想。」啊！原來此飛虎並非那飛虎。

每集《500 飛虎隊》都在一號廠和二號廠兩個固定的小型錄影廠拍攝。除了拍攝所有環節外，錄影廠內還有一個藍佈景，用來製造色彩嵌空效果（chroma key）。

《500 飛虎隊》每年都有特備節目，其中有一個表演令天照哥哥覺得特別辛苦，因為他要做活像訓練特別任務連的「飛虎隊」的高難度動作。當時錄影廠全關上燈，只用螢光照明。天照哥哥要在黑暗的空間內和在沒有彈牀借力的情況下做出一連串行內人稱為「趴虎」和「滾毛」的動作。即是從地上躍起，「串趴虎」飛過五呎高，落地前接一個「滾毛」（即翻滾）的動作。這個表演不但非常辛苦，而且危險，幸好天照哥哥順利完成。

「坦白說，我在《500 飛虎隊》當大哥哥距今差不多四十年，而且我只做了一年多，很多記憶早已變得模糊，我亦記不太起來大部分的節目內容。不過，我至今仍然記得我很不喜歡飛虎隊的制服，因為它十分古怪，一點也不好看。」

我在網上看到天照哥哥與其餘五位主持穿着泥黃色上衣和長褲配上綠色衣領的飛虎隊制服的合照後，也明白為何他會有此感覺。

嚴厲對付頑皮小觀眾

《500 飛虎隊》每集有五十名小孩出席，主持人與他們玩問答比賽、遊戲、猜謎語等。一些大哥哥很喜歡與孩子們共度時光，但並不是所有哥哥都喜歡，天照哥哥便屬於後者。

「每集共有五十名孩子參加錄影。如果當中有十多人貪玩愛鬧的話，已經足以令我抓狂。很多參加者年紀雖輕，卻十分頑皮，非常討厭。他們很嘈吵，我常常要高聲喝止，叫他們閉嘴。他們又愛製造麻煩，惹我生氣。很多時候，我真的想

揍他們一頓。我甚至對他們說：『如果你們繼續冥頑不靈的話，我便打你屁股。』

「為了不想面對頑劣的小孩，每次玩遊戲時，我便盡量閃避，不想當遊戲主持。我對周偉材說：『請你把玩遊戲的主持工作交給其他主持人，只需要在每一集的首尾均有我的鏡頭便可以。』你知道我為甚麼請監製記着保留我的鏡頭？因為我必須在每一集出現，電視台才會算我的 show 錢。周偉材對我很好，真的讓我這樣做。」

天照哥哥説他在《500 飛虎隊》扮演的是大反派角色。不過，他所謂的大反派並不是壞蛋或奸人之意。

「我是指我對現場小觀眾的態度較為嚴厲。當我主持問答遊戲時，不會像一般大哥哥般溫柔斯文，而是用較倔的語氣發問和追問，使他們有壓迫感，甚至挑戰他們。奇怪的是，有些兒童偏偏喜歡我用嚴厲的語氣與他們說話。現時回想唸書的日子，我也是喜歡有性格的老師。可能孩子們在成長的過程中，總會經歷反叛期，喜歡『蹺口劊手』的人物。這類『反派型』的教師和大哥哥正是他們心中反叛意識的投射對象。」天照哥哥分析為何他這類非一般的大哥哥反而受到孩童們喜歡的原因。

天照哥哥説在《500 飛虎隊》中，飛虎隊隊長唐品昌是正派的代表，他這名副隊長則是反派的代表，雙方各有不同的支持者。

天照哥哥

「每次完成錄影後，很多參加者留下來與我玩，監製自然知道小孩子是較喜歡我的。」天照哥哥忽然狡黠地笑了一下才繼續説下去，「『黑白殭屍』也分別有不同的擁躉，你説小孩子喜歡周星馳還是龍炳基較多？」

雖然每次提到頑皮小觀眾時，天照哥哥便大皺眉頭，但他強調自己不是討厭小孩之人。「如果小孩是乖乖的話，我也會喜歡的。我主持《500 飛虎隊》時，每個星期都要面對不少頑童，就當作是磨練，看看自己的耐力有多強吧！」

難以忍受當兒童節目主持人

《500 飛虎隊》與差不多所有兒童節目一樣，都是逢星期六和星期日拍攝廠景。所以，大部分哥哥們都是週日到外邊取景，逢星期六和星期日才返回電視台錄影。我以為這是最普通不過的事情，沒想到天照哥哥告訴我他對這種安排的感受是我從來沒有從任何一位哥哥口中聽到的。

「我每逢星期六和星期日返回電視台錄影時，都有一種很強烈的感覺，就是我與亞洲電視好像完全無關係似的。為何我會這樣説呢？因為亞洲電視辦公室逢星期六和星期日都是休息日，沒有職員上班，戲劇組演員和工作人員亦一早出外拍攝。我們數名《500 飛虎隊》主持人中午到飯堂吃飯時，飯堂是冷清清、很沉悶的，那種感覺很差。我還要連續兩天在錄影廠內面對五十名小孩，場面嘈吵混亂。加上我們要在一天之內拍攝五集〈飛虎隊〉短劇，拍個天昏地暗，所以我覺得特別辛苦。」

我從來沒有想像過原來星期六和星期日在電視台拍攝的情景是這樣的，不知其他哥哥是否也有同感？

「因此，我對《500飛虎隊》最人的感受可以用四字概括，就是『非常難捱』，這也是我很快便離開它的原因。事實上，我根本不想主持兒童節目，只是因為周偉材盛意拳拳，而且工資吸引，令我的銀行戶口每月進帳不少，我才接下差事。然而在整個過程中，我完全沒有開心或興奮的感覺，亦沒有滿足感。如果我當劇集演員，我在每個劇集都能與不同的演員合作和演繹不同的故事；可是，我主持兒童節目時，只是每個星期都在重覆同樣的事情，非常沉悶。」

所謂勉強沒幸福，若然所做的不是自己喜歡的工作，還要不斷重覆，自然不是一件賞心樂事。

「所以，我有時不依稿件唸對白，又對着鏡頭胡亂說話，因為主持兒童節目實在太沉悶了，我需要哄自己開心，否則怎樣捱下去呢？編劇們也拿我沒法，對着我只感到無奈。譚玉瑛可以主持兒童節目三十二年，我真的佩服她的能耐，我自問不能做得到如她一樣那麼有耐性。我始終喜歡演戲，每次在化妝間見到戲劇組演員化妝後入廠拍劇，我便幻想自己拍劇的情況。」

重返戲劇組當一輩子演員

俗語說：「留得了人，留不了心。」既然天照哥哥只得軀體留在兒童節目，心卻早已飛到戲劇組去，當機緣來到時，他自然投身戲劇組。

天照哥哥

驅使天照哥哥重返戲劇組的機緣是正在籌備開拍劇集《濟公活佛》的夫婦檔監製丁亮和李艷芳向他招手，邀請他在劇中飾演屠青雲一角。這份邀請頓時使天照哥哥陷在人生交叉點之中。

「我當時真的不知道應該留在兒童節目組或是重返戲劇組。雖然我不喜歡主持兒童節目，但不代表我沒有掙扎。若以收入來說，主持兒童節目『爆 show』得很厲害。那時是八十年代中，我的基本年薪已有十多萬元。加上我每年年底可以獲得八萬元至十萬元的『爆 show 錢』，入息很是不錯，生活亦安穩。我知道自己一直不喜歡《500 飛虎隊》的工作，經常盼望重返戲劇組；可是，當機會放在我面前時，我卻考慮到如果我到戲劇組重新開始，便要放棄一份高薪的工作，可以想像我當時的內心是何等矛盾。」

幸好他在聽過前輩王偉的一番話後，茅塞頓開，立即作出了一個令他自此之後在亞洲電視的劇集中大放異彩、登上一線小生之位的決定。

「偉哥明白我的矛盾，亦了解我捨不得兒童節目組的高薪。不過，他教導我做演員要看得更高和更遠。我還記得他苦口婆心地對我說：『你要認真地考慮自己的前路和方向，作出明智的選擇。你現時在兒童節目組當然賺到可觀的薪酬，可是那始終不是恆久的事業。當你年紀漸長，兒童節目不再需要你，而戲劇組亦沒有你的位置時，你便坐困愁城了。因此，你千萬不要只顧眼前的利益而放棄日後的大好前途。』」

天照哥哥聽罷王偉的一番肺腑之言後，立即接下《濟公活

佛》的角色。當時周偉材不允許天照哥哥離開《500 飛虎隊》，丁亮和李艷芳又必須用他，兩組監製竟然為了爭奪天照哥哥而角力。最後，自然是後者得到公司的支持。天照哥哥在一九八五年離開兒童節目組，從此一直在戲劇組演戲，參演了約五十齣電視劇，成為亞洲電視的當家小生。

「雖然我離開兒童節目組，我仍然感謝周偉材那麼喜歡我。事實上，兩組監製都喜歡我。我真的很幸運，亦很感恩。」雖然事隔三十多年，天照哥哥仍不忘感激曾經提攜自己的兩組監製。

如果當年天照哥哥仍然留在《500 飛虎隊》，我們不知道他會否在以後的兒童節目再創高峰，但是卻肯定即使亞洲電視在沒有他參演的情況下仍然開拍三輯《我和殭屍有個約會》，劇中的況天佑一定不會是現時在我們腦海中留下深刻印象的經典模樣了。

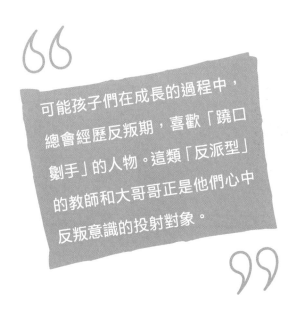

可能孩子們在成長的過程中，總會經歷反叛期，喜歡「蹺口劏手」的人物。這類「反派型」的教師和大哥哥正是他們心中反叛意識的投射對象。

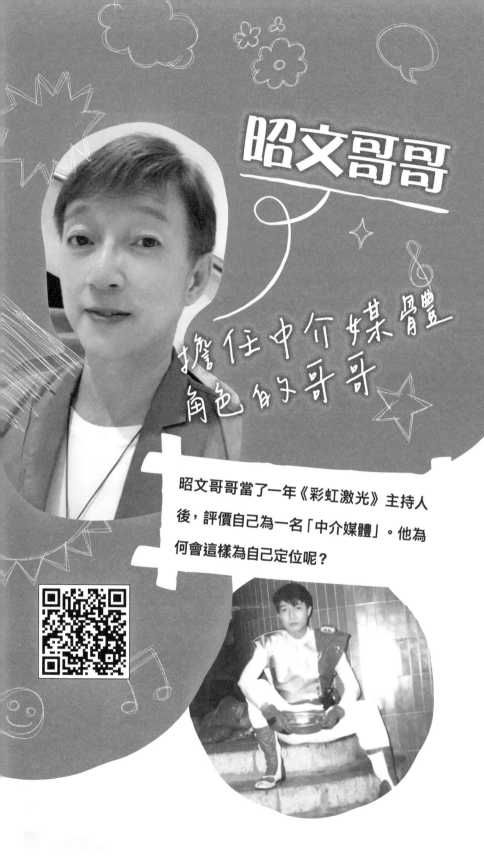

昭文哥哥

擔任中介媒體角色的哥哥

昭文哥哥當了一年《彩虹激光》主持人後，評價自己為一名「中介媒體」。他為何會這樣為自己定位呢？

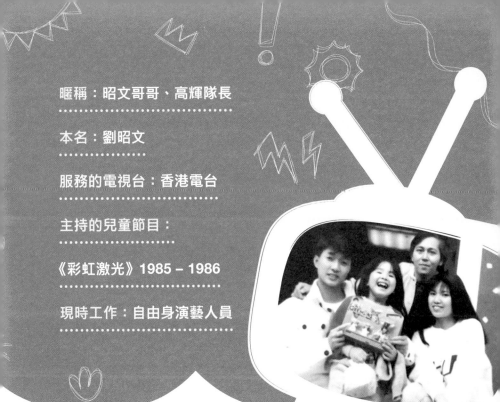

暱稱：昭文哥哥、高輝隊長

本名：劉昭文

服務的電視台：香港電台

主持的兒童節目：

《彩虹激光》1985 – 1986

現時工作：自由身演藝人員

昭文哥哥自小在上水居住和讀書，唸中學時已經喜歡歌唱和戲劇，曾加入北區話劇團演出業餘話劇，亦多次從歌唱比賽中獲得獎項。他在一九八二年中五畢業後，報讀無綫電視第十二期藝員訓練班，日間上課，課餘在朋友經營的餐館當兼職侍應。

「除了因為我熱愛演戲之外，我加入訓練班是受到姊姊影響。」昭文哥哥告訴我他投考訓練班的另一個原因是與他的姊姊有關。他的姊姊是哪位呢？便是無綫電視第十一期訓練班的畢業生劉紅芳，她在八十年代分別在無綫電視和亞洲電視劇集演出。昭文哥哥受了姊姊的影響，對演藝工作充滿憧憬，便追隨姊姊的腳步，報讀訓練班。

一年後，昭文哥哥修畢課程畢業，沒有簽約無綫電視，卻加

昭文哥哥

入香港電台的廣播劇組，當廣播劇藝員。「我參加訓練班是因為我喜歡演戲。既然當時沒有機會在幕前演出，我便轉到幕後，改用聲音演出。」

昭文哥哥自此開始他聲演廣播劇的工作。

由聲演兒童節目開始

他在香港電台除了聲演廣播劇外，還與嘉玲姐姐（羅嘉玲）一起主持電台的兒童節目《小朋友時間》。這個兒童節目的內容全是為小孩而設，例如主持人通過收音機報道適合孩童認識的時事新聞、與他們玩猜謎語遊戲等。那個年代的電台聽眾很喜歡寫信給節目主持人或播音員，所以昭文哥哥和嘉玲姐姐每集都回答很多觀眾的來信。

他在播音之餘，不時參演香港電台教育電視部的節目，是教育電視其中一名飾演大哥哥角色的演員。

同時，昭文哥哥亦是香港電台電視部兒童節目《彩虹激光》的主持人，他的暱稱昭文哥哥便是由此而來。

《彩虹激光》是香港電台電視部一九八五年至一九八六年的製作，每週在無綫電視播映一集，每集半小時，共播映五十一集，總導演是譚顯揚。

在《彩虹激光》之前，香港電台製作的兒童節目是《香蕉船》。它是香港電台的首個兒童節目，播映時間長達五年。據昭文哥哥所言，香港在八十年代中期開始出現科幻潮流，

香港電台遂製作一個具有科幻原素的兒童節目替代《香蕉船》，《彩虹激光》因而應運而生。

《彩虹激光》開拍前，製作團隊要從多位男候選者中選出一人當節目主持人。到了甄選的最後階段，只剩下兩名候選人。昭文哥哥是其中一人，另一人則是張衛健。

「我很幸運被選為《彩虹激光》的主持。當時我不知道對手原來是張衛健，是後來由一位導演告訴我。我很開心當上主持，不是因為增加了一點兒收入，而是我非常喜歡演戲。通過主持和演出《彩虹激光》，我得到很多演戲和出鏡的機會。由於我曾演話劇，有演出和面對觀眾的經驗，所以當我主持節目時，一點也不擔心或害怕。」

高輝隊長和團隊的任務

「《彩虹激光》的宗旨是教導兒童要有正義感和正能量。通過每集短劇中高輝隊長與邪惡勢力周旋，戰勝壞人，讓社會重拾安寧和恢復正常秩序，展現邪不能勝正，正義長存的真理。」昭文哥哥描述《彩虹激光》的製作理念和目的。

除了昭文哥哥之外，《彩虹激光》還有兩名女主持人。一位是江欣燕，她在節目中暱稱欣欣姐姐。另一位是 Cathy 姐姐（張嘉珮）。Cathy 姐姐是一名空中小姐，主持《彩虹激光》後便離開娛樂圈。

「每集節目開始時，我以主持人昭文哥哥的身份和兩位女主持介紹該集內容。之後，便會播映高輝隊長率領『彩虹特工

如紅霞雲彩顯光芒
猶如銀河激光照亮
認定我方向

隊』隊員與壞人戰鬥的短劇。在短劇中，我飾演高輝隊長。短劇之後，我又返回主持人的崗位，與現場觀眾玩一些如猜謎語的遊戲。短劇的每集內容、程序和風格均略有不同，視乎不同導演的安排。我在短劇中飾演的高輝隊長是正義化身，是戲劇的角色扮演。至於在主持節目時我則是昭文哥哥，只需做回自己便可。我的形象是有愛心和隨和，是孩子們的大哥哥。」昭文哥哥簡單介紹《彩虹激光》的內容概略和他在節目中的兩個形象。

《彩虹激光》的短劇充滿科幻色彩，高輝隊長每集都與壞人鬥智鬥力。雖然《彩虹激光》由多位導演輪流拍攝，各有自己的風格，每集亦各有特色，但是全都貫徹着相同的宗旨，就是向兒童觀眾灌輸正確和正義的思想。

「彩虹特工隊」的成員除了高輝隊長外，還有 Cathy 姐姐，以及何靈靈和梁俊傑兩名小隊員。兩名小演員都是當時著名的童星，曾參演香港電台電視部製作的《CYC 家族》。江欣燕則只擔任主持人，沒有在短劇中演出。

「高輝隊長和『彩虹特工隊』隊員都是科幻世界的人，乘坐來自未來世界外太空的太空船而來。他們在太空船中生活，駕駛太空船穿梭宇宙，任務是維護宇宙和平。坦白説，我不肯定『彩虹特工隊』是否只負責保衛地球，也許其他星球亦屬他們保護範圍之內。」

昭文哥哥説他在劇中只需要動腦筋和用槍戰勝壞人和怪獸，不用拳來腳往地打架。導演在後期製作時加入特技激光效果，增加科幻感覺。

哥哥 香港電視兒童節目男主持訪談

「那時候流行科幻，《彩虹激光》短劇的科幻感覺、伸張正義的精神、戰勝壞人的場面等，都令觀眾覺得新鮮，很適合小孩子收看。」昭文哥哥讚賞《彩虹激光》的特點。

《彩虹激光》分別在錄影廠和外景拍攝。佈景設計師將錄影廠佈置為一艘太空船的船艙，有時也會根據劇情所需搭建各式場所。至於外景拍攝，由於短劇中的都是科幻人物，劇組盡量到荒郊野外或人跡罕至的地方取景，避免將香港的建築物攝入鏡頭。導演為了營造陰森氣氛，曾經率隊到西環高街的鬼屋內拍攝。

「高輝隊長每次出現，都穿上一套很醒目的紅白色制服。我們很多時候由早至晚拍攝外景，常常需要在拍攝場地附近的食肆吃午飯。我為了免卻又脫又穿制服的麻煩，吃午飯時也穿着隊長的戲服進出餐館。食客們都好奇地向我注目，我亦習慣了他們的目光，不會覺得尷尬。」

除了短劇之外，《彩虹激光》還有現場遊戲，由三位大哥哥和大姐姐陪伴小孩玩耍。孩子們欲成為《彩虹激光》的現場觀眾，必須寄信到電視台報名。工作人員經過甄選後，才會邀請適合的孩童參加。

「我們三人輪流負責向現場小觀眾解釋遊戲的玩法和帶領他們玩耍。我覺得現時兒童節目的現場觀眾年紀都很幼小。相對來説，我們那時候的現場小觀眾的年紀則較大。」昭文哥哥指出今昔現場觀眾相異之處。

難忘合作伙伴

雖然昭文哥哥主持《彩虹激光》是三十多年前的事情，但是他依然難忘這個兒童節目，而且很高興藉着主持《彩虹激光》認識了很多令他印象深刻的朋友，其中一位是陳漢強。在昭文哥哥眼中的陳漢強是一位大型卡通動物專家，不但懂得設計卡通人物、吉祥玩偶和「毛毛公仔」的造型，而且能親手製作一襲襲的卡通人物頭套和戲服，更是扮演毛毛卡通動物的高手。在每集《彩虹激光》的遊戲環節中，觀眾總會看到一頭協助主持人跟小孩子玩遊戲和派發禮物給小觀眾的大河馬。這頭大河馬的設計和製作者便是陳漢強，扮演者是車淑梅的弟弟。《彩虹激光》中還有很多各式各樣的道具和戲服都是出自陳漢強的手筆。

「每次只要由陳漢強親身扮演毛毛動物公仔，整個活動便會特別生色有趣。他可以一手包辦由設計至製作到扮演的所有工作，而且各方面的水準都是一流。他很喜歡參考外國的毛公仔製作，並且將它們本地化，精益求精，適合香港小孩子的口味。他更是扮演聖誕老人的高手，三十多年來的聖誕節期間，他都在香港各商場扮演聖誕老人，為市民帶來歡樂。二〇〇九年，他更代表香港參加在瑞典舉行的國際聖誕老人運動會競賽，獲得冠軍，成為全球首位獲獎的華人聖誕老

哥哥 香港電視兒童節目男主持訪談

人。他是我最好的朋友，亦是我非常欣賞的人。沒想到他竟在事業最巔峰的時候突然離開人世，令我很難過。我能夠成為他的朋友，是我的光榮。」談起自己最好的朋友和《彩虹激光》的拍檔於二〇二〇年在睡夢中逝世，昭文哥哥神色頓時黯然。

另一位令他欣賞的是女主持人欣欣姐姐。

「雖然我現在與欣欣姐姐甚少來往，但是我很欣賞她，亦因為見到這位當年的小妹妹在日後的演藝工作有出色的表現而為她高興。我尤其欣賞她扮演梅艷芳，更覺維肖維妙。事實上，我們一起拍檔主持《彩虹激光》時，她已經很喜歡模仿梅艷芳，早已展露她的模仿天賦。」

有些在《彩虹激光》短劇中飾演壞人的演員之後留在演藝圈發展，其中一位是李文標。他是動作演員，有武術底子，昭文哥哥說他的翻筋斗花式很好看。不過，當時壞人角色都戴上眼罩，觀眾不能看到他的真面目。還有一位是在二〇一八年獲得香港電影金像獎最佳男配角獎項的姜皓文。他在《彩虹激光》短劇中是客串演員，並非飾演重要角色。他後來參選「亞洲先生競選」，之後正式入行。

我在網上搜集《彩虹激光》的資料時，赫然發現這個兒童節目的同名主題曲〈彩虹激光〉原來是由當時紅透香港樂壇的「小虎隊」主唱，趙文海作曲，林敏聰填詞，相信當年一定是一首大受歡迎的兒歌。

為社會作出的貢獻

身為兒童節目的大哥哥，昭文哥哥認為即使世界怎樣改變，父母對子女的兩個期望卻世世代代不變——子女健康成長和學習正確的人生道理。同時，由於在不同年代成長的小孩認識的東西各有不同，父母也會希望子女與時並進。他指出當年《彩虹激光》製作科幻劇，目的是通過電視兒童節目，讓香港的孩童較易投入和參與高科技的新世界。

「那時候，可供兒童吸收新事物的渠道不多，電視節目是其中一個主要媒體。相反，現時製作兒童節目很困難，因為他們有很多選擇，網上資訊亦很豐富，電視的兒童節目再不可以單靠製造笑場來吸引他們。」

那麼昭文哥哥覺得自己在主持兒童節目時，他為他那一代的香港小孩做了甚麼？

「我只是一個媒體，負責輸送訊息給電視觀眾。香港電台想通過我主持的節目給予小孩子甚麼教育，便透過我這個中介媒體輸出訊息。」

「中介媒體」便是昭文哥哥給自己當大哥哥的定位。

香港電台曾有意開拍第二輯《彩虹激光》，到頭來沒有成事。昭文哥哥只是當了一年大哥哥後便離開兒童節目的崗位，繼續他的廣播工作。

「譚玉瑛當兒童節目主持最久，是一個活招牌，也是一個品

哥哥 香港電視兒童節目男主持訪談

牌，香港很多不同年代的小孩都是看着她的節目成長。我卻只做了一年兒童節目的主持人，欠缺足夠時間在兒童觀眾的腦海中留下牢固的印象，所以個人的哥哥形象並不太強。」

二〇〇三年，香港電台播音組解散，昭文哥哥跟隨一位承包亞洲電視戲劇節目和動畫外判配音工作的配音領班工作，開始他的配音員生涯。後來，他加入無綫電視配音組，幾年後轉職有線電視從事報幕工作。後來，他重返無綫電視配音組，直至二〇二二年離開，當一名自由演藝人員。仍然熱愛話劇的他，亦是香港影視劇團的團員，渴望有天可以演出舞台劇。

「雖然我當大哥哥的時間不長，但是這份工作令我很開心。在大眾傳播媒體中，兒童節目是很重要的，因為它可以影響一代一代的小孩子。每一代都需要有人當兒童節目的大哥哥，是必須設有的崗位，有能力的人更能夠在自己的崗位上將兒童節目發揚光大。我曾經主持兒童節目，對社會和電視界有貢獻和建樹，覺得自己在演藝界中有位置，所以我很高興曾經當過《彩虹激光》的主持人。」

我相信昭文哥哥這份有趣和有意義的主持工作回憶，將會永遠印在他的心中，溫暖着他的心靈。

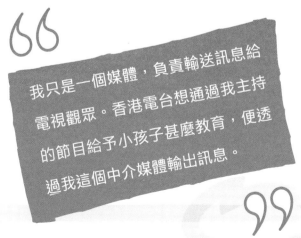

我只是一個媒體，負責輸送訊息給電視觀眾。香港電台想通過我主持的節目給予小孩子甚麼教育，便透過我這個中介媒體輸出訊息。

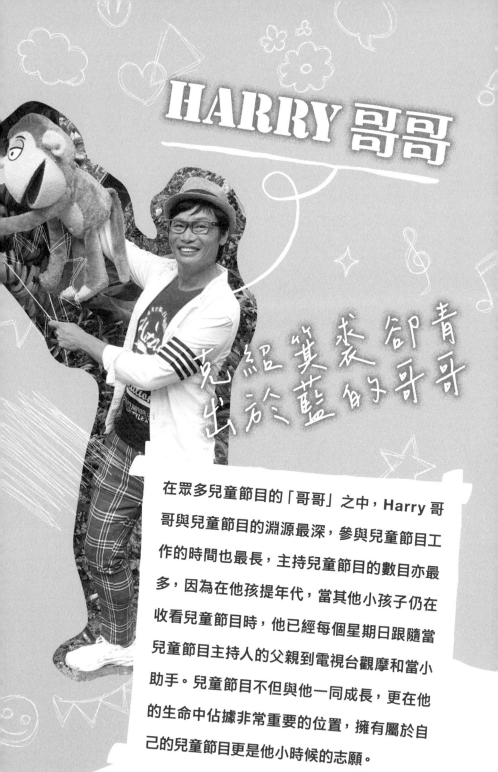

HARRY 哥哥

克紹箕裘卻青出於藍的哥哥

在眾多兒童節目的「哥哥」之中，Harry 哥哥與兒童節目的淵源最深，參與兒童節目工作的時間也最長，主持兒童節目的數目亦最多，因為在他孩提年代，當其他小孩子仍在收看兒童節目時，他已經每個星期日跟隨當兒童節目主持人的父親到電視台觀摩和當小助手。兒童節目不但與他一同成長，更在他的生命中佔據非常重要的位置，擁有屬於自己的兒童節目更是他小時候的志願。

暱稱：Harry 哥哥

本名：王家怡，又名王者匡

服務的電視台：香港電台、無綫電視、亞洲電視、有線電視

主持的兒童節目：

香港電台：《音樂小豆芽》（第一至第三輯）1986 – 1988

《故事小豆芽》1987、《健康小豆芽》1988

《遊戲小豆芽》1989、《點蟲蟲》1997 – 1998

《Harry 哥哥好鄰居》2016 – 2020

無綫電視：《開心小跳豆》2002 – 2003

亞洲電視：《機靈加油站》的〈一分鐘英文〉環節（年份不詳）

有線電視：《智趣大本營之魔幻廚房》2006 – 2007

現時工作：音樂家、魔術師、兒童教育家

如果大家已經閱讀了第一章〈加明叔叔〉的話，便知道本章的主角 Harry 哥哥是加明叔叔的兒子。提起加明叔叔，Harry 哥哥有無數關於他的父親的話要與讀者分享。

「父親對我的影響很大。自我出生開始，他每逢星期六或日

都要到麗的映聲主持兒童節目。當時香港兒童樂園開團，表示歡迎我加入。我很喜歡唱歌，當然很開心。可是，我的課餘時間不多，我在唱歌和陪伴父親主持兒童節目之間只可以選擇一樣。我不用考慮，自然是選擇後者，因為好玩。說真的，現時回想起來，我讀書不成是因為多年來每個星期日都跟隨父親到電視台去。我在電視台時，常常到道具部探望九叔、看畫師繪畫和製作佈景的過程，以及嗅油漆的味道，這些都是我喜愛的事情。那時差不多所有東西都是人手製造，真是奇異。」

Harry 哥哥真有趣，將學業成績與自己跟隨父親到電視台當小助手扯上關係。電視台為他的童年綴上如此豐富多采的色彩，若我是他，也會作出同樣選擇。

自小渴望擁有自己的兒童節目

Harry 哥哥自小有一個夢想，就是與父親一樣，擁有一個由自己主持的兒童節目。即使他仍是小孩時，也常常問自己一條問題：「如果下星期我有自己的兒童節目，我會做些甚麼？」他留意到父親習慣將想到的念頭寫在一本小簿上。於是，他模仿父親，將自己想在節目中做的事情寫在他的小簿上。

「後來，我發現父親常常『炒冷飯』，重覆招數。我當時心想：『你來來去去都是重覆那數道板斧，根本沒有創意，寫下來也沒有意思哩！』」

Harry 哥哥常常看父親在
節目中表演布偶，但他卻
嫌父親手中的布偶只有雙手
能動，不會説話。「我那時候
告訴自己他日我擁有自己的兒童
節目時，一定要做得比父親好。我要我
的布偶懂得説話，而且更會在説話時與口型配合。」

為了達成心願，在聖保羅男女中學讀書的 Harry 哥哥自言
荒廢學業，因為他將所有時間都用來練習操作會説話和手舞
足蹈的布偶表演。當時所有老師都説他聰明，可是不專心，
成績非常差。

在這種求學環境下，Harry 哥哥很感恩自己除了有一位啟發
他、指導他和鼓勵他的兒童節目主持人父親外，還有特別疼
愛這名布偶小神童的音樂導師陳晶瑩老師。一次，陳老師讓
Harry 哥哥在森林歌唱比賽中表演木偶戲。他只憑一雙手便
塑造了很多個角色，同學們都看得興奮大笑。陳老師立即安
排他到中學部的週會表演，並要他幫忙用發泡膠製作木偶
台。當時，連兩名經常不滿意 Harry 哥哥學業表現的老師
也與他一起製作。

當 Harry 哥哥在週會上表演時，全校師生都來看他的表
演。大家都被他的布偶諧趣故事和動作逗得哈哈大笑。

「我從未見過兇巴巴的陳主任笑得那麼燦爛，在會堂外排隊
的中學生也不願向前走，希望停下來看我的演出。就是在那
一刻，我明白了一件事：如果我用聖保羅男女中學的尺來量

Harry 哥哥

度自己，我肯定是輸家；可是，原來我自己是有另一把尺的。當我用自己的尺衡量時，便再不是贏輸的問題，而是我可以帶歡樂給其他人。當我的才能還沒有被校內其他人發現前，我被老師們標籤了，我在學校做任何事情都會被罰。直至我表演那場木偶戲，老師們才對我刮目相看。

「自那刻起，我更加認知了一件事 —— 我有免死金牌，可以繼續不交功課。到那時候我才知道父親給我的影響有多深，可以帶領我走的路有多遠。原來父親是可以如此幫助兒子走他日後的路，這是非常重要的事情。」

Harry 哥哥真的非常有趣，當聽到他知道自己會玩布偶戲而令老師們刮目相看時，你一定會以為他因而獲得鼓勵，從此發奮圖強，努力讀書；怎知他的話鋒竟然急轉 —— 他知道自己有不交功課的免死金牌！我聽見他的「發現」後，不禁噗哧地笑了出來。

Harry 哥哥除了是布偶專家外，也是一名魔術師。在他小時候寓所內的走廊上放着一條長椅，椅子內有乾坤 —— 全是魔術道具。原來加明叔叔一直收藏了很多魔術道具，卻不讓Harry 哥哥知道。這反而激起他的好奇心，每當有轉讓魔術道具給加明叔叔的魔術師到他們家中講解道具的用法時，Harry 哥哥便躲在一旁偷偷學習。

加明叔叔和 Harry 哥哥兩父子在兒童節目的傳承中有很多有趣的體現，亦有無數的共同回憶，令 Harry 哥哥至今留在心坎中不能磨滅的其中一件事情便是他在第一章〈加明叔叔〉中述說父親被麗的電視通知不再合作的遭遇。這個打擊即使對成人來說也難以接受，更遑論從未受過傷害的小小心靈？可以想像他當時所受的震撼是何等巨大。

原來事件還有下文。兩天後，即接着的星期二，電視台打電話給加明叔叔。來電並非因為電視台欲再次邀請加明叔叔主持節目，或是鄭重表示歉意，而是問「加明仔」有沒有興趣表演。誰是「加明仔」？「加明仔」即是加明叔叔的兒子，不就是 Harry 哥哥嗎？

「他們叫我『加明仔』，換句話說，他們只知道我的身份是加明之子。在他們眼中，我是一個沒有自己名字的人。」

原來麗的電視的高層人員看到每次《快樂生辰》節目結束前，Harry 哥哥都會一邊玩布偶，一邊唱〈生日快樂歌〉。他的布偶是唯一手口同步的，就如《芝麻街》的布偶一樣。高層人員覺得 Harry 哥哥的演出特別精彩，便邀請他逢星期日到電視台演出，每次給予他二百元的酬勞。

「父親說他當年主持整個節目所做的工夫比我只表演一分鐘的布偶戲不知多出多少倍時間和心血，只是獲得五百元酬勞；而我只需表演一個環節便獲得二百元，酬勞非常吸引。不過，母親說我的學業成績很差；加上她覺得連當時全港最

頂尖的魔術師的生活也很拮据,所以不讓我去。我不覺得可惜,因為要發生的事情終會發生,甚至會有更好的發展。多年之後,我不是擁有一個又一個自己的兒童節目嗎?」

母親不讓 Harry 哥哥到電視台表演後,他沒有放棄演出機會,而是更加努力尋找演出機會,例如在教堂、聖誕聯歡會和暑假活動中表演。

十六歲那年,Harry 哥哥前往英國讀音樂。除了行李外,陪伴他的還有一個藤籃,內裏放着一個布偶和幾套魔術工具。課餘時,他在英童的生日會上表演魔術,賺取外快。同時,他不斷觀看英國的兒童電視節目,神速地認識和吸收製作兒童節目的知識和竅門,為自己將來的兒童節目做好準備。

「父親強調我們並非是被電視台『雪藏』才被放進兒童節目當主持的藝人。我們主持兒童節目,無論是在增廣見聞或是獲得實際利益之上,都肯定有很大的得着,最終更會愛上自己的工作。

「我把從父親身上學到的東西逐步提升，並且變成充滿我的個人特色。換句話說，我是由抄襲父親到擁有自己的創作，再到父親稱讚我做得比他好，說我青出於藍。不過，到了那個階段時，我已經不再需要得到父親的認同了。」

加明叔叔亦曾向我表示他因為擁有一名青出於藍勝於藍的兒子而感到驕傲。

「藝人的生活和生命最有意義的時刻並非在收到工資之時，而是發覺自己擁有一種其他人沒有的能力，能夠帶給觀眾快樂、喜悦、興奮和夢想，這便是他最快樂的時候。如果他只有在收到工資時才感到愉快，他並不是一個藝人，他只是想賺錢。很多藝人視表演為一項維持生計的工作，這是個人選擇。我從來沒有受到長期合約的約束，精神狀態非常自由。但是為了每個星期在電視上演出一個半小時的兒童節目，我事前花了很多時間準備和安排，務求為我的觀眾呈獻最精彩的表演，因為這才對得起我的觀眾。」

Harry 哥哥説加明叔叔時常叮囑他，説兒童節目主持人除了要多演出外，還要有優秀的技術。大家現時應該明白為何 Harry 哥哥是一位非一般的兒童節目主持人，因為他是在充滿着布偶、魔術、表演、苦拼、磨練、夢想、傳承、笑聲、愛……的環境中被培育成材的。

曾主持的兒童節目

由於 Harry 哥哥沒有與香港電台或任何商營電視機構簽署合約，所以他除了為香港電台主持兒童節目之外，仍然可以在無綫電視的兒童節目如《430 穿梭機》、《閃電傳真機》和《開心小跳豆》中穿梭往來；亦可以在亞洲電視教授英語，以及在有線電視的《智趣大本營》的〈魔幻廚房〉中表演魔術。

不過，Harry 哥哥始終與香港電台合作最多，亦是最為人知的香港電台兒童節目主持人，其中他更為香港電台主持了多個「小荳芽系列」兒童節目。到底 Harry 哥哥是怎樣由香港電台開展他的「Harry 哥哥事業」呢？

《音樂小豆芽》
一九八六年至一九八八年

Harry 哥哥在一九八五年從英國回港，參加香港電台《青春道上》。節目中林憶蓮、羅慧娟和一名棒球球員在沙灘上彈鋼琴，他就是代彈鋼琴之人。湊巧香港電台開始製作《音樂小豆芽》，正在物色主持人。他們知道 Harry 哥哥是「加明

仔」，又主修音樂，便邀請他面試。當 Harry 哥哥知道他們叫他模仿 BBC 的 *Music Time* 時，立時興奮不已，因為 *Music Time* 正是他在英國唸音樂教育時研究的個案，所以他非常熟悉這個節目。回想此事，Harry 哥哥嘖嘖稱奇，認為那麼多巧合同時出現的或然率是十萬分之一，卻竟然讓他碰上。

《音樂小荳芽》找來中文大學音樂系的教授、教育署音樂組的高級教育官、音樂事務統籌署高層人員當顧問，是一個製作相當認真節目。製作班底是一起從無綫跳槽香港電台的《跳飛機》原班人馬。監製葉潔馨與 Harry 哥哥見面後，馬上聘用他當主持人。

「《音樂小荳芽》有一個布偶，大家要為它起名字。我想起英國有很多 Punk，便建議布偶的名字是 Punky。他一身紫色，架上太陽眼鏡，一看便知其設計靈感是來自《芝麻街》的布公仔。我與 Punky 就是通過《音樂小豆芽》結緣，後來它再演變成為其他的布偶。」

Punky 並非只得自己一人，他還有一名伴侶。

「Punky 有一名女朋友。當我們要為她選擇名字時，我說：

『叫她做 Kinky 吧。』大家都贊成，覺得 Kinky 聽起來不錯。其實 Kinky 的意思是性行為怪異（sexual strange）。大家都不知道這個詞的意思，竟然都說好。」Harry 哥哥真愛惡作劇啊！

《音樂小荳芽》很成功，因為它好像《跳飛機》一樣，包含不同的內容，例如由鄭國江填詞、Harry 哥哥作曲和唱歌的音樂環節；又有動畫。Harry 哥哥說他在英國學到的東西都能學以致用，所以當上《音樂小荳芽》主持人是一件令他非常開心的事情。

由於《音樂小豆芽》非常成功，香港電台隨後再製作兩輯，每集都是半小時。Harry 哥哥形容它們是經過很多洗禮的成果，他亦在每輯中留下深刻的印記。

第一輯的佈景設計是一個很夢幻的車房，車房內有很多車輪裝飾。Harry 哥哥說他在節目中的角色是一名「車房仔」。

第二輯的設計概念是天台。Harry 哥哥説既然第一輯的背景是車房，即是在地上，那麼第二輯便在天上吧。他覺得九龍城的天台有濃厚的香港文化，便以九龍城的天台為佈景。

除了 Harry 哥哥之外，第二輯《音樂小荳芽》還有一位他的朋友超人 Sugar Man。不過這名超人很笨拙，常常從天上掉到天台上。他的名字是 Sugar Man，因為每次跌落在天台後，他都會拿出很多糖果來，並説：「這是音樂符號，吃了這些音樂符號後你便會懂得數拍子。」他又會問人：「你是否釘釘糖？」他所指的實際上是啄啄糖才對。他的作用是引人發笑，令觀眾看得開心。

很多參加第二輯《音樂小豆芽》的「小豆芽」長大後都成了名，例如何秉舜和何韻詩兄妹。前者是作曲和編曲人、歌曲監製、演唱會鋼琴演奏者和演唱會音樂總監，後者是歌手。另外，還有創立香港鼓藝團的「鼓王」錢國偉和律師龔海欣，都曾經是《音樂小豆芽》的「小豆芽」。

Harry 哥哥創作第三輯《音樂小豆芽》的意念是：既然節目關於音樂，不如就將節目安排在音樂廳內舉行。於是，香港電台將第三輯節目佈置成一個隆重的音樂會。Harry 哥哥繼續主持節目，由著名和音歌手陳碧清（Nancy Chan）當女助手。這輯的另一個特色是每次當大家一起唱主題曲「能再伴你歌唱，心中暖洋洋」時，都是
現場播映，不是錄

搖鼓聲卜趣　場地音韻悠揚
大鼓震動似人打雷　號角聲更響

影。節目有樂隊演奏，鼓手是錢國偉。除了 Harry 哥哥和陳碧清表演之外，還有不同的音樂演出環節，目的是表揚多位資深歌手和香港正在冒起的年輕歌手。

Harry 哥哥提及他在《音樂小豆芽》的多位搭擋時，告訴我他很懷念他的一位最佳拍擋。

「籌備第一輯時，我結識了替香港電台電視部青年組製作道具的陳漢強。自那時開始，差不多所有在我的節目中出現的布偶都是由他製作。之後，我與阿強的合作無間。他像是我的分身一樣，也是我最尊敬的拍擋。每當演出時，大家在舞台或螢幕上看到的是我；但是在桌子下躺在地上辛勞地舞動布偶的卻是他。由他舞動的布偶特別靈活好看，他亦為我訓練其他布偶操作員。過去三十多年，只要我有演出，他一定是我的拍擋，我的表演不可以沒有他。可惜的是，他在二〇二〇年突然在夢中逝世。他的離去令我覺得我本來有生命的布偶全都在一息間死去。」

《故事小豆芽》一九八七年

Harry 哥哥說他知道小孩子都愛聽故事，所以把古今中外的故事都拿到《故事小豆芽》去。不過，他並不是純粹講述故事，而是加入新原素 —— 魔術。他認為以魔術講故事很特別和吸引，亦較少兒童節目用這種方法講故事，所以他肯定小孩子一定會喜歡。

哥哥 香港電視兒童節目男主持訪談

籌備時，香港中央圖書館被邀參與這個節目，為製作團隊挑選在節目內講述的故事，並提供很多寶貴意見。除此之外，每集還播映三十秒卡通片，並且邀請嘉賓出席，包括喬宏、梁家輝、鄭丹瑞等。Harry 哥哥說節目還有一位女主持，但他已記不起她的名字了。

《健康小豆芽》 一九八八年

Harry 哥哥表示《健康小豆芽》的誕生是因為那個年代社會開始注重健康。由於《健康小豆芽》是屬於香港電台教育電視的製作，所以它是與當時主流教育目標一致的產品。

Harry 哥哥坦白地說：「《健康小豆芽》是我最沒有印象的兒童節目，我現時也不知道為何自己竟然可以主持了十三集！」Harry 哥哥又再惹得我大笑起來。

《遊戲小豆芽》 一九八九年

《遊戲小豆芽》則剛好相反，Harry 哥哥對該節目留下很深刻的印象。他記得他與節目的導演 John Chan 一起設計了一個巨型的 3D 七巧板積木。雖然每集都是用上相同的積木作佈景，但是他們以不同的方法重砌，令每集都有不同的背景。

顧名思義，《遊戲小豆芽》是一個遊戲節目。它的其中一個特色是讓小孩子玩很多古典遊戲。

「很多古典遊戲在今天已經被人遺忘，人們都不再懂得怎麼玩了。我們不想它們消失，便在節目中玩這些古典遊戲，例如〈狐狸小姐幾多點〉，讓大家重拾昔日玩遊戲的歡愉。我們亦玩一些由我們創作的遊戲，目的是探討『玩遊戲到底是甚麼一回事？』那時候電腦遊戲已經開始流行，電腦世界提供很多遊戲，但是玩電腦遊戲時需要遵守很多規矩和條文，我們需要認識和理解那些遊戲背後的目的和意義。」

《遊戲小豆芽》每集邀請兩組孩子出席，他們分別穿着兩種顏色的衣服一起玩遊戲，從遊戲中學習和體會。

Harry 哥哥很喜歡這個兒童節目，因為有很大的創作空間讓他發揮。

「我很高興可以在《遊戲小豆芽》中有發揮的機會。由於我擅長音樂，主持《音樂小豆芽》對我來說不是難事，但是主持純遊戲節目卻是我的新嘗試。我感謝香港電台給我機會，讓我在一個關於遊戲的兒童節目創作，所以我特別高興。」

《點蟲蟲》
一九九七年至一九九八年

Harry 哥哥告訴我《點蟲蟲》的名字是由鄭國江選取的，因為他認為兒童節目名稱用三個字最好，例如《跳飛機》、《香蕉船》。Harry 哥哥是《點蟲蟲》的第二代主持人，原來「琴姐姐」周慧敏才是第一代主持。

Harry 哥哥說一般兒童節目沒有特定的目標觀眾，由兩歲

至十二歲的兒童都是目標觀眾。《點蟲蟲》卻特別為幼兒而設，目標觀眾是六歲以下的幼童。因此，Harry 哥哥坦言《點蟲蟲》是助他打進幼稚園市場的踏腳石。

「黃霑曾對我說：Harry，你真聰明，懂得主持幼兒節目。小孩子是會長大的，但接着又有另一批小孩子誕生，繼續看你的《點蟲蟲》。」

《點蟲蟲》每集有很多環節，每個環節都有一個主題，亦有不同的教學大綱，就像學校的課程一樣。香港電台的兒童節目通常都是每輯製作十三集，製作團隊根據每集的主題編排節目。Harry 哥哥負責歌曲部分，即是作曲和錄音，由鄭國江填詞。後來為了節省開支，改由 Harry 哥哥填詞。

《點蟲蟲》共製作三輯，每逢星期一至星期五播映，每集十五分鐘，適合幼稚園學生收看。Harry 哥哥形容《點蟲蟲》是學校以外的教學補充劑，令幼童在課堂以外學到更多適齡的知識。例如他在環節中教導幼童學習中文和英文詞彙、辨別顏色等，都是以幼稚園教學範圍為框架，再構思一些有趣的內容和知識教導幼童在家學習。

「我最喜歡將最沉悶的東西變成有趣的東西。我們逢星期一至星期五都有一個〈加明伯伯〉的環節，這個環節的主人翁加明伯伯有兩名學生孫女，還有一座電腦機器。雖然加明伯

伯老態龍鍾，但是他懂得發明電腦。當時是九十年代中，我們設計的電腦有眼耳口鼻，懂得動腦筋和說話。這個環節的目的是考考觀眾的 IQ。那時候，大家沒有太多想像力，我們便把有創意的意念放在節目中，讓觀眾選擇，將沉悶的東西變成有趣和有意義的事情。」

Harry 哥哥記得他逢星期二乘坐垃圾車到不同地區的垃圾收集站收集垃圾，其實是想通過垃圾車的服務路線介紹香港各區。到了星期五，他到不同的幼稚園與幼稚園生玩遊戲。他們選擇的幼稚園全都很有特色，例如位於鄉村內和離島上的幼稚園、國際學校等。

由於《點蟲蟲》很受歡迎，衍生了《點蟲蟲教你學中文》和《點蟲蟲教你學英文》兩個節目，都是由 Harry 哥哥主持。顧名思義，兩個節目分別教導小觀眾中文和英文。

Harry 哥哥說他很高興參與《點蟲蟲》的製作，因為他不但是主持人，亦是其中一名策劃人。

「主持《點蟲蟲》後，我已經習慣自己不再是一名演員或主持，而是參與策劃的人。我最喜歡在節目中加插一些只有我才做得到，或是我可

哥哥 香港電視兒童節目男主持訪談

以做得到的原素。例如我懂得魔術，我便加入天馬行空的魔術和動作，令孩子們覺得蔚為奇觀，興奮莫名。」

《開心小跳豆》
二〇〇二年至二〇〇三年

Harry 哥哥在《點蟲蟲》中創作了一個名叫提子包的布偶。不過提子包後來要改名為「吱吱嗲」，因為 Harry 哥哥後來將提子包帶到無綫電視的節目《開心小跳豆》中亮相，無綫電視便要提子包改名。

Harry 哥哥表示《開心小跳豆》是一個非常成功的節目。它逢星期六下午播映，收視率竟然達二十多點，收視率之高令人意想不到。經調查後，發覺很多大學生都愛看《開心小跳豆》，甚至有很多居住在珠江三角洲的觀眾。

《HARRY 哥哥好鄰居》
二〇一六年至二〇二〇年

二〇一六年開始，Harry 哥哥一直為香港電台主持和製作《Harry 哥哥好鄰居》，直至二〇二〇年。他形容《Harry 哥哥好鄰居》對他來說是一個神的指引。

「在二〇一五年，我衷心向上天禱告：『我真的很希望再主持兒童節目。若我可以再主持的話，我希望的是一個關於人與人之間關係的兒童節目。』我有這樣的想法是因為我們現時的居所雖然都比小時候美觀潔淨得多，可是我們再不會像以

前一樣與鄰居守望相助，彼此關心，一起玩耍。大家甚至連鄰居的姓氏也不知道，關係非常疏遠。即使所有設施都方便了，但是人與人之間的隔膜卻愈來愈大。我覺得好像很多東西都錯了，所以我希望返回小孩子的世界。在那個世界中，我們再一起玩，一起扶助對方。

「我希望有現場觀眾在我的節目中出現。我當然知道很多兒童節目都有小孩子當現場觀眾，但是他們的『臨場反應』都是由電視台安排，例如何時拍手、何時開心大笑。對我來説，這些都是假的。他們可否以一個活生生的真人的狀態出席呢？

「我一直有很多想法，可是沒有機會將心中所想呈現出來，因為電視台並不是一個人人都可以隨心所欲、想做便去做的地方，我必須等待有人邀請我演出，才可以將自己的意念實踐。我相信我的禱告得到回應：當時香港電台的 31 台有一班資深的教育電視製作高層，其中一位打電話給我。我以為他們聘請我當遊戲節目主持，他們卻告訴我那將會是一個不一樣的合作 —— 原來他們想將整個節目外判給我，由我自己製作。他們問我有甚麼想法，我説我希望我的節目有童心，就像《芝麻街》一樣，不是只給小孩子看，任何人也愛看，最好是一家大小一起看。還有，我會將所有製作人最害怕處理的原素 —— 即是小孩子、動物和臨時演員，全都放在我的節目中。同時，我希望香港電台將我的節目安排在黃金時間播映。」

這就是《Harry 哥哥好鄰居》誕生的背景。

哥哥 香港電視兒童節目男主持訪談

就是這樣，香港電台將《Harry 哥哥好鄰居》整個製作外判給 Harry 哥哥的公司，只提供每個星期一天的錄影廠給製作公司。

「所以我要在一天內完成星期一至星期五每集十五分鐘的節目錄影，難度很高。幸好我有足夠的經驗應付。同時，我找來慣於衝鋒陷陣的前無綫電視編導拍攝，才可以完成任務。」

《Harry 哥哥好鄰居》由鄭惠芳監製，晚上七點十五分播映，是香港電視史上首個在黃金時段播映的兒童節目。它播映後不足一年，不但有七點收視，更被列入「香港電視節目欣賞指數」的十大行列，成績令人鼓舞。

Harry 哥哥告訴我他製作《Harry 哥哥好鄰居》的目的是向一位美國資深兒童節目主持人 Fred Rogers 致敬。美國演員湯漢斯（Tom Hanks）在二〇一九年上演一齣名叫《在晴朗的一天出發》（*A Beautiful Day in the Neighborhood*）的電影，正是飾演 Fred Rogers 一角。

Fred Rogers 是基督徒，更是基督教長老會的牧師級人馬。當電視這個科技產品出現時，他很擔心，認為電視會毒害小孩子和荼毒所有人。他的理由是：當你一旦開電視，便好像讓所有人都可以進入你的家中，而小孩子就是最容易受電視影響的一群。他覺得自己一定要做一點事情抗衡這種力

Harry 哥哥

量，於是他自編、自導和主持了一個名叫 *Mister Rogers'
Neighbourhood* 的電視節目。

「那時候是六十年代，但他在節目中談及戰爭、死亡、同性
戀和很多當時禁忌的議題。節目形式很簡單，都是表演布偶
戲、唱歌等環節，但我覺得它很真、很美。當時有些人要取
消他的節目，雙方鬧上法庭。他在庭上說的一段話令我十分
感動。他說：『五十年後坐在這兒的將會是甚麼人？就是今
天的孩子。所以，我們製作兒童節目是應該為今天的小孩子
的將來作打算。為何我們連為我們的未來公民製作一個兒童
節目那麼小的事情都不可以？』很多年後，Mister Rogers
獲獎。當他上台領獎的那一刻，大會奏起 *Mister Rogers'
Neighbourhood* 的主題曲 *It's a Beautiful Day in the
Neighbourhood*，很多人立時感動流涕，因為那首歌正是
他們小時候看的兒童節目的主題曲。」

對香港人來說，*Mister Rogers' Neighborhood* 是一個陌生的名字；但是對美國人來說，這個由一九六八年至二〇〇一年播映、長達三十三年、陪伴了一代又一代美國人成長的兒童節目卻是無數美國人的童年回憶，而 Mister Rogers 更被譽為「上帝以外最完美的男人」。

「我明白很多人看節目是想獲得官能刺激，但是更重要的事情卻只有某一群人明白，那群人就是兒童，因為他們才懂得甚麼是真和甚麼是快樂。所以，我很想做一個向 Mister Rogers 致敬的兒童節目。我的節目叫《Harry 哥哥好鄰居》，就是向 Mister Rogers 的 *Mister Rogers' Neighborhood* 兒童節目致敬。在 *Mister Rogers' Neighborhood* 中只有 Mister Rogers 一人自演，沒有鄰居出現；我的節目卻有很多『鄰居』的小孩子，他們全都可以來玩。我不會揀選現場觀眾，只要你來我便歡迎。」

《Harry 哥哥好鄰居》除了秉承着 Mister Rogers 的精神之外，還有玩味十足的人物，包括「臭襪樂隊」成員。

「我認為在兒童節目中做甚麼也可以，因為小孩子才是真正懂得『看』事物的一群，所以我將最瘋狂的東西放入『臭襪樂隊』中 。你在影片中看到的樂隊成員的設計靈感是來自 Oasis、The Beatles、Pink Floyd、Sting 等的造型，是否很瘋狂？」

由於 Sting 是其中一個靈感來源，所以「臭襪樂隊」的英文名字是 The Stink！ Harry 哥哥接着給我看「臭襪樂隊」的 MV，原來「臭襪樂隊」一眾成員竟然是以一隻隻襪子縫

製而成的小布偶。我單是看到它們一身 Rock & Roll 的造型打扮，已經覺得有趣、可愛和調皮至極；再聽到它們以搖滾風格演唱〈又冇功課交〉和〈返屋企地飯〉兩首歌，就像是最前衛的樂隊在我眼前表演，簡直妙不可言。

「臭襪樂隊」是唱作樂隊，Harry 哥哥為他們創作了二十多首歌曲，有時會循環再用。他請來他很欣賞的歌手曹震豪唱主音，自己則唱和音，一起唱出多首「臭襪樂隊」的搖滾之歌。

《智趣大本營》之〈魔幻廚房〉
二○○六年至二○○七年

二○○六年至二○○七年，Harry 哥哥在有線電視兒童節目《智趣大本營》的〈魔幻廚房〉環節中主持魔術煮食節目。

佈景是一個偌大的廚房，正是「肥媽」瑪利亞主持煮食節目《肥媽私房菜》的廠景。節目中有一個小孩子扮演上靶角色，形象是一名燒菜能手；Harry 哥哥則做下靶，裝作一副笨呆模樣，然而魔術卻是從他的笨拙行為或動作產生。

「我永遠尋找瘋狂的新意念。既然兒童節目通常無人理會，我便視它為嘗試新意念的最佳地方。」

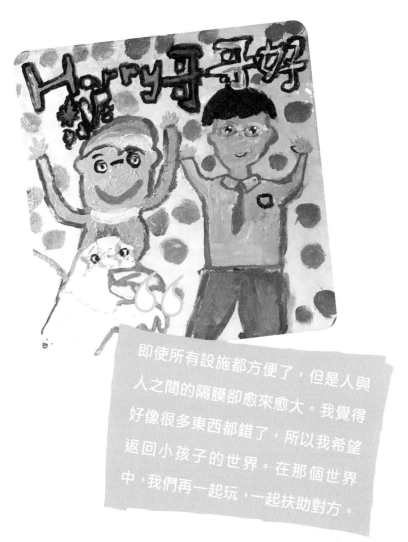

即使所有設施都方便了，但是人與人之間的隔膜卻愈來愈大。我覺得好像很多東西都錯了，所以我希望返回小孩子的世界。在那個世界中，我們再一起玩，一起扶助對方。

Harry 哥哥

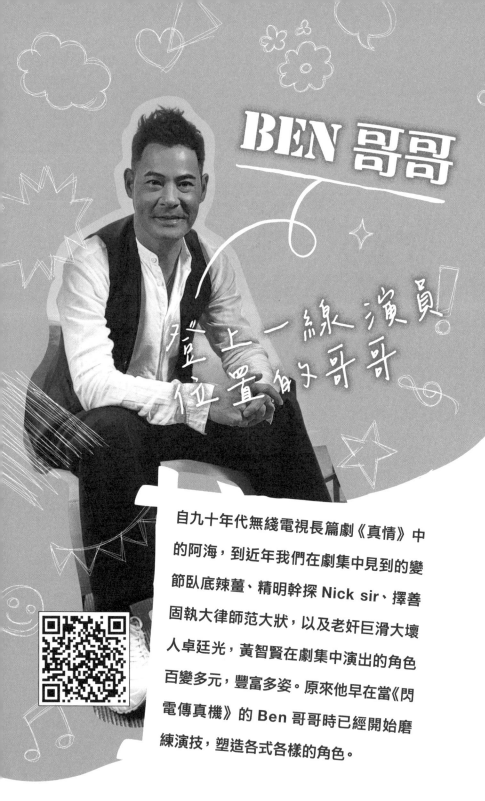

BEN 哥哥

踏上一線演員位置的哥哥

自九十年代無綫電視長篇劇《真情》中的阿海，到近年我們在劇集中見到的變節臥底辣薑、精明幹探 Nick sir、擇善固執大律師范大狀，以及老奸巨滑大壞人卓廷光，黃智賢在劇集中演出的角色百變多元，豐富多姿。原來他早在當《閃電傳真機》的 Ben 哥哥時已經開始磨練演技，塑造各式各樣的角色。

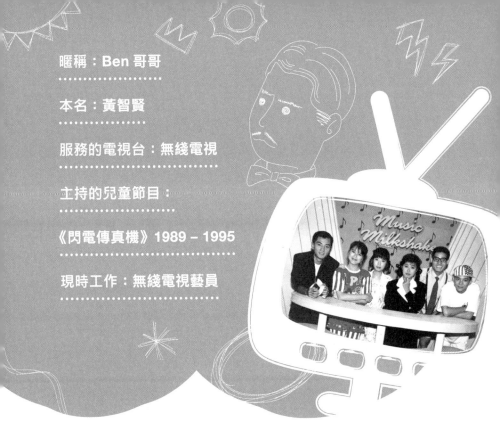

暱稱：Ben 哥哥

本名：黃智賢

服務的電視台：無綫電視

主持的兒童節目：

《閃電傳真機》1989 – 1995

現時工作：無綫電視藝員

帶着美夢走進電視台

Ben 哥哥加入電視圈前曾經當了三年警員，更是「藍帽子」（機動部隊）成員。雖然他喜歡當紀律部隊，但是自小熱愛表演藝術的他更渴望在幕前演戲。原來他小時候已經很愛看廣東粵劇、粵語長片、電視劇等戲劇演出，唸幼稚園時竟然曾經為了看《如來神掌》大結局而逃學，偷偷地從學校跑到鄰居的家鐵閘前站了差不多兩小時觀看該片。他又是鄭少秋、周潤發的忠實擁躉，見證香港電視劇最輝煌的年代。「我看着他們演出的同時，也為自己編織很多美夢。」Ben 哥哥告訴我他撒下那顆立志當演員的種子原來始於他的幼年。

Ben 哥哥為了加入電視台工作，參加無綫電視的青少年大使競選，從芸芸二千多名參賽者中脫穎而出，成為唯一的男性大使。他猶記得當獲悉被無綫電視取錄那刻的情景 —— 他覺得自己夢想成真，興奮莫名，立即辭去警察的工作和告訴家人他要到電視台工作。

當上青少年大使後，Ben 哥哥代表電視台參與青少年社區活動、參演年輕人節目《青春前線》和主持介紹青少年野外動向活動的一分鐘節目《動向索引》。

「我帶着這些美夢走進無綫電視。可是，當我真正加入電視台面對鏡頭時，才發現原來自己有很多東西都不認識，以前真的是在做夢。」

因此，他在參與和主持青少年活動工作的公餘時間，加入無綫電視第十五期藝員訓練班，當一名旁聽生，學習表演。他說訓練班課程是免費的，只需付出時間和交通費到課室旁聽便能學到很多東西，是一件美好的事情。

當上《閃電傳真機》第一代主持人

大約當了青少年大使一年半後，該節目的監製梁日明（Mark）開始策劃全新的兒童節目《閃電傳真機》，替代已經播映七年多的《430 穿梭機》，並邀請 Ben 哥哥由青少年大使轉到《閃電傳真機》出任其中一位主持人。第一代主持人除了 Ben 哥哥、詠琳姐姐（梁詠琳）、麥包哥哥（麥長青）和俊文哥哥（駱俊文）四名新血外，還包括《430 穿梭

哥哥 香港電視兒童節目男主持訪談

機》兩位主持譚玉瑛姐姐（譚玉瑛）和芷珊姐姐（黎芷珊），共三對男女主持人。

「回想我由青少年大使搖身一變，成為《閃電傳真機》的 Ben 哥哥，實在有點好笑，因為我本來的電視觀眾對象是青少年，後來竟然變成兒童，對象的年紀愈來愈年輕了！」Ben 哥哥想起自己的觀眾群年齡愈變愈小，不禁失笑起來。

雖然 Ben 哥哥的觀眾群和部分合作拍檔的小演員比以前更年輕，他卻樂於接受新工作。

「我當青少年大使時，一星期只需主持一次半小時的《青春前線》節目，以及代表無綫電視參與社區活動，剩下很多空餘時間。可是，自從我當了《閃電傳真機》主持人後，變得非常忙碌，因為我每天都有節目與觀眾見面，連早上時段電視台也在重播前一天的節目。無論是工作量、曝光率和收入都大大增加，亦令我的生活很充實，所以我很高興。」

Ben 哥哥說監製梁日明大刀闊斧地改革兒童節目，在全新的《閃電傳真機》中加入很多角色和環節。例如初時由三對大哥哥和大姐姐分別主持兩個環節，一星期五天都有不同的演出節目，包括很多短劇和環節。

「我當主持時是 Ben 哥哥，不過我較多參加短劇演出，扮演很多角色，包括叉燒包、查利、推銷員、老鼠阿城、聲大

Ben 哥哥

大、怪嗲呲等。對於演員來說，那數年是很好的磨練。我們的表演很豐富和充實，六個人不斷變換角色，古今中外，男女老嫩均有。我們有時演正派，有時演反派。當然，由於《閃電傳真機》始終是兒童節目，惡人必須有惡報，害人亦終於害己。我們每天轉換很多扮相和造型，穿上不同的戲服，化上不同的裝。有時候，我們甚至一天轉換十個完全不同的造型，連化妝部和服裝部的職員也對我們更換化裝和服裝的次數嘖嘖稱奇。我們沒有包袱，盡情嘗試，而且不用承受收視的壓力，大家都工作得十分開心。」

不投入當主持人 BEN 哥哥

儘管 Ben 哥哥很喜歡在《閃電傳真機》中演戲和扮演不同角色，卻坦言他當兒童節目主持人時並不是太投入。「這是由於我的童年與其他小孩子不一樣。我的父母共有九名子女，小時候我只需與兄弟姊妹相處和玩耍已經足夠，不需要向外尋求玩伴，所以我不了解其他小孩的想法、習性和喜惡。」Ben 哥哥透露他在大家庭長大的特別之處。

「由於父母的子女眾多，家庭經濟環境不太好，我們都不是被寵愛的兒童。父母給我們享用的物質並不豐富，母親對我

們的管教亦甚嚴，甚少讓我們參加課外活動，因為我們在課餘時還要幫助母親工作，幫補家計。家庭環境令我不擅與其他兒童相處，更遑論了解八九十年代的小孩子是怎樣的。所以，我覺得《閃電傳真機》的工作很有新鮮感和挑戰性，讓我有機會認識兒童的心態和思想。」

Ben 哥哥自言不算很喜愛小孩子。不過，若遇上乖巧可愛的可人兒，他也會喜歡他們的。他主持《閃電傳真機》時，反而喜歡與家長談話。家長們大都是三十來歲的母親，他則只有二十多歲，感覺上就像是與大姐姐聊天。

一方面，Ben 哥哥因為家庭環境的影響令他與兒童拍檔有點隔閡；另一方面，他在電視台工作前曾當警察，習慣紀律、規矩和嚴肅風格，令他初時更難與小孩子談話和溝通。

「譚玉瑛姐姐曾提醒我要掛上笑容，否則會嚇走小孩子們。我的即時反應是：『是嗎？我不是啊！我不笑的樣子很兇嗎？』，她回答說：『是啊！你不笑時樣子是很嚴肅的。』可見我連對自己的認識也不足夠，又怎能與陌生的小孩子相處呢？難怪小孩子們從不主動親近我，因為我並非可愛和友善型的大哥哥。那時候，當我看到小孩子們都跑到其他主持人身旁時，我也有點不是味兒的酸感。例如小孩子們都愛麥包哥哥，因為麥包哥哥這個名字令小孩子覺得很有趣；而且他的外型圓圓的，很是可愛，孩子們會走到他跟前拉拉他的褲子以示親切。我卻是 Ben 哥哥，名字太正經，又缺乏親和力，自然不能吸引小孩子垂青。」

譚玉瑛姐姐給 Ben 哥哥的一番忠告為他帶來警醒。漸漸

地，他了解到當兒童節目主持人的挑戰性，亦明白到必須放下警察的酷形象，重新學習與小孩溝通，多掛笑容，建立親切感和親和力。幸好他以 Ben 哥哥身份當主持的時間只佔整個節目的小部分，只是在主持環節和與小孩子玩遊戲時才是 Ben 哥哥，其餘大部分時間都是角色扮演。

「説真的，我加入電視台是立心當演員，而不是主持人。若你問我喜歡主持還是演戲，我會毫不考慮地回答你我喜歡演戲。因此，每次準備角色扮演和設計不同的造型時，我便很雀躍。演戲時，即使我扮演的是一頭老鼠、一個叉燒包等非現實的角色，我不再需要對着鏡頭説話，而是將一個角色以戲劇形式呈現出來。」

未忘當演員的初心

就是因為始終未忘演戲的初心，Ben 哥哥在主持《閃電傳真機》三年半後，開始萌生離開的念頭。「我沒有因為當上 Ben 哥哥而愛上當主持，反而更認清自己喜歡演戲遠遠大於當一名主持人。坦白説，我不算享受主持工作。」

Ben 哥哥告訴我他的一次經驗來引證他是多麼不喜歡當主持人。一次，他為了想多作嘗試和挑戰自己是否適合當大型節目的司儀，接下了在酒店舉行的「十大廣告頒獎典禮」的司儀工作。典禮錄影完畢後，他感到前所未有的疲累。他一邊開車回家，一邊問自己為甚麼答應穿上登台的閃閃珠片西裝站在台上當司儀，十分後悔自己的選擇。

「相反，每當我演畢一場精彩的戲後，當我開車回家時，我不但不會感到疲倦或後悔，反而整晚都處於無比亢奮的狀態之中，興奮得徹夜難以入睡。我覺得自己簡直是瘋狂地與劇本戀愛。對我來說，當主持或司儀只是一項工作，並非我所享受的事情。我很羨慕現場直播節目的主持人，他們從容自如，隨機應變，我卻是需要花很多時間閱讀和消化劇本、做好準備和多次反覆綵排的人，並非現買現賣的主持人材料。我相信自己有能力完成主持任務，但做得不夠好，亦不享受箇中樂趣，所以我非常後悔答應當大型節目的司儀。這件事情令我明白一件事情：人必須了解自己應該做甚麼和不應該做甚麼。不過，我不會因此而自卑，因為各人有各人的本質、才藝和強項，只要找到和發揮自己的優點便已經足夠，世界上是沒有萬能藝人的。」

因此，在主持《閃電傳真機》一千多個日子後，Ben 哥哥直接向公司表達他的意願。「我的合約上明明寫着我是演員，為何我會當了兒童節目主持人呢？當演員是我的終極夢想，我很想拍劇啊！我不想再當主持人，我想當一名真真正正的演員。」他在心底裏為自己的初心和夢想發出吶喊。

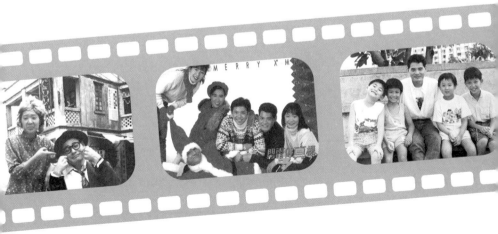

Ben 哥哥

雖然 Ben 哥哥堅決離開兒童節目主持人的崗位，他卻感恩在那段日子中學到很多東西。

「我學到最多的是一個字 —— 變。我很感謝監製容許我們將新意念自行創作，讓我們發揮。由於我們的節目是一個放在非黃金時間播映的兒童節目，公司不會為我們創作的角色投放很多新的資源。因此，我學習變。我將從服裝倉裏拿出來的舊戲服加以變化，便能創作新角色的服裝。如果你覺得在偌大的服裝倉內尋找一件你心目中的衣服恍如大海撈針的話，你便錯了，只要你懂得尋找的竅門便能成事。例如你與服裝部職員熟稔，他們便會按照你的意願替你找到你想要的衣服。我的變亦應用在化裝之上 —— 如果我想為我的新角色創作一個新面容，我便向化妝師請教，請他們教我如何為角色化妝和化裝。譬如說我演的是一個很蠢的角色，但又要討笑，化妝師便會教我怎樣將我的臉孔繪畫得誇張一些，戲劇化一些，例如鬢上紅鼻子、塗上雀斑和畫一個大嘴巴，令人一看我的臉孔便知道這是笨蛋的形象，這便是兒童節目可以靈活變化的東西。說到底，這都是關乎你如何建立人際關係，讓對方願意額外幫助你而已。」

那時候，Ben 哥哥表面上常「投訴」一天要轉換十次造型，忙碌得要命，心底裏卻很開心和滿足。「大概是演員的關係

吧？我總是喜歡在造型上加入很多東西，如貼鬍子和假眼睫毛、轉換假髮等，使我的角色造型產生變化。後來，我加入戲劇組，在這二十多年來拍了無數劇集，我在《閃電傳真機》設計造型的經驗便大派用場，幫助我運用創意上的變奏出角色性格和特點。所以，我認為我在日後懂得處理劇集中不同角色的造型，應該是由在《閃電傳真機》當大哥哥開始。」

Ben 哥哥調到劇組後，一方面將他從《閃電傳真機》學習創作造型的經驗應用在他的不同角色之上；另一方面，他卻表示他在《閃電傳真機》獲得的演戲經驗差不多對他在戲劇組的演出毫無幫助。

「我在戲劇組真正參加劇集演出時，反而一切都變得謹慎，因為我不敢去做，擔心演得太誇張。雖然我們在每集兒童節目中都需要演戲，但是那些都是『誇戲實做』的戲，即是真實地演誇張的戲。到我離開兒童節目去拍劇後，必須調節兒童節目的誇張演繹，變成『實劇實演』。那時候，我又開始迷茫了 —— 我入行已經五年，卻又不懂得演戲了，難道我又要再唸訓練班？我開始給自己壓力。」

Ben 哥哥的壓力是可以理解的。畢竟他是一名已經在螢幕前接受了五年演出訓練的哥哥，人們不會再視他為新人，而是一名有演出經驗的演員。「尤其是以前曾在兒童節目演出的周星馳、梁朝偉、鄭伊健等都成為大明星，人們自然會對我特別注意。可是，我卻覺得自己在演戲方面的實力不足，所以我要加倍努力學習和鍛鍊自己的演技。雖然我經歷了一個適應期，但是我覺得自己是在進化中有所得着。」

獲邵逸夫親自嘉許

大家可能不知道《閃電傳真機》不但是一個內容豐富，深受小觀眾歡迎的電視節目，原來它在香港兒童電視節目史上曾創下一個輝煌的紀錄。根據無綫電視當年一次內部收視報告顯示，《閃電傳真機》的收視率竟然是百分之九十九。

「在這之前，兒童節目從來不會放在收視報告的頭條。可是，那次《閃電傳真機》收視報捷，鎂光燈終於照射到兒童節目之上。沒多久，我們收到通知，說六叔（邵逸夫）要見我們。在這之前，我們從未到過電視城高級行政人員辦公室那層樓。那天六叔邀請我們到他的辦公室與他會面，我們才有機會首次踏足那兒。六叔的的辦公室很寬敞，他接見我們時，當面讚揚和鼓勵我們，使我們非常驚喜和振奮，可見第一代的《閃電傳真機》非常成功。」Ben 哥哥回憶當年有幸為兒童節目創下佳績和被電視台最高領導人親自嘉許時，臉上不期然流露興奮神色。

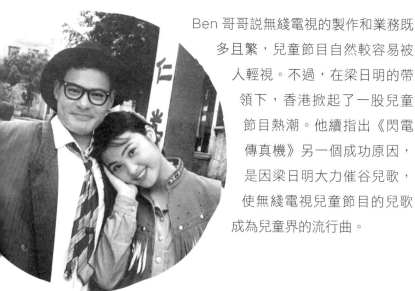

Ben 哥哥說無綫電視的製作和業務既多且繁，兒童節目自然較容易被人輕視。不過，在梁日明的帶領下，香港掀起了一股兒童節目熱潮。他續指出《閃電傳真機》另一個成功原因，是因梁日明大力催谷兒歌，使無綫電視兒童節目的兒歌成為兒童界的流行曲。

「兒歌在當時的兒童節目中扮演一個非常重要的角色。兒童節目在一年內播放了多齣卡通片和環節的兒歌，這些兒歌均在每年暑假舉行的《兒歌金曲頒獎典禮》參賽。頒獎典禮安排在黃金時間播映，是暑期節目的一個重頭戲。它受歡迎的程度與其他樂壇頒獎典禮無異，家長們都爭奪入場門票，有人甚至形容家長們的『撲飛』程度比《勁歌金曲》還要厲害。試想想，連梅艷芳和李克勤也分別唱卡通片《IQ 博士》主題曲和《閃電傳真機》主題曲，使很多歌手都希望成為兒歌主唱者。這些因素自然能大大提升兒童節目的價值和受注視的程度。」

綜合以上種種因素，Ben 哥哥總括《閃電傳真機》成功的原因主要是它在當時的兒童娛樂世界中提供了資訊、娛樂、正確的價值觀和卡通片。例如在他的年代有《長腿叔叔》，亦有兒歌主題曲。這些兒童節目的內容不但豐富，而且能勾起我們的童年回憶。

難忘的事和難忘的人

回想自己當青少年大使和主持《閃電傳真機》的五年生涯，Ben 哥哥說他最難忘的事情是一次大伙兒到烏溪沙拍攝戶外活動的經歷。當時，他們完成一整天的拍攝工作，在日落後回程時卻下起傾盆大雨。他們的汽車不小心陷入泥濘中，他和鄭伊健以及另一位女主持只得一起推車。「這是我和鄭伊健的共同經歷，也是我們的共同記憶。每次我們聚會時，都會重溫這件狼狽事，反而風平浪靜的事情我們都記不起來。」

Ben 哥哥

教 Ben 哥哥難忘的還有由《閃電傳真機》同事變成知心好友的譚玉瑛姐姐、芷珊姐姐和麥包哥哥。

「人是最重要的，也教我最難忘。那些由我演繹出來的角色只是豐富了我的回憶，但是人的感情卻最珍貴。我們四人現時仍然不時見面，又常常在社交媒體上聯絡。大家一起見證彼此的成長，亦成為彼此的回憶。朋友有很多種類，能夠為你交心、交時間，互相信任的卻不容易找到。我們認識三十年了，現時很難再來一次找一名投放三十年感情的朋友與我一起成長，所以我們都很珍惜大家的友誼。我甚至開玩笑地跟『阿譚』說她要好好珍惜我，因為只有我才會理睬她。」Ben 哥哥當了《閃電傳真機》主持，贏得的不只是美好的演藝事業，還有數位畢生知己良朋的珍貴友誼。

身為一個非常成功的兒童節目第一代拓荒者，Ben 哥哥對兒童節目有何貢獻？

「我不覺得自己對兒童節目有貢獻，我只是陪伴了那一代的小孩子成長。當我主持《閃電傳真機》時，我是沒有這種感受的。可是，當我長大後，在街上碰到牽着小孩的家長，聽他們告訴子女他們小時候是看 Ben 哥哥主持的兒童節目時，那是很大的欣慰 —— 原來以前看我演出的小孩已經長大，當了父母，而我曾經陪伴他們成長。我望着他們時，感覺很窩心。我不覺得我影響他們，我只是陪伴他們。我很感恩那個年代的小孩子沒有太多娛樂，下課後都愛看電視，兒童節目因此很受家長和小觀眾注意，令《閃電傳真機》的製作很成功，收視率亦很高。我是他們的集體回憶，這是我很大的得着。

「現在我從對方喊我的不同稱呼，便知道他是哪個年代的觀眾。例如叫我 Ben 哥哥、阿海、范大狀、Nic sir、辣薑等，都是多年來不同年代的觀眾給我的不同稱呼，譜寫我的演藝生涯中的不同章節。我慶幸《閃電傳真機》和《真情》都是『入屋』的節目，我在這兩個節目的崗位和角色為我打了一個很好的基礎，讓普羅大眾都記得我。」

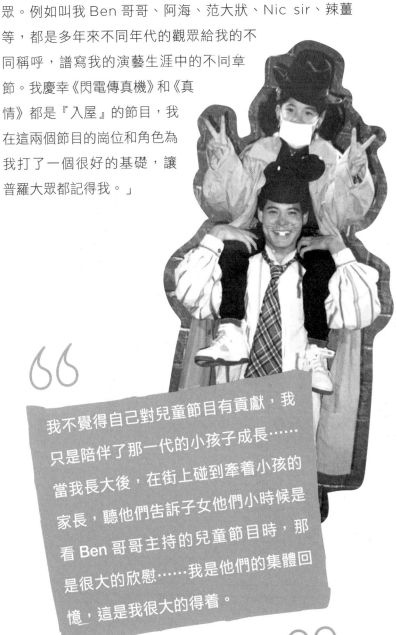

我不覺得自己對兒童節目有貢獻，我只是陪伴了那一代的小孩子成長……當我長大後，在街上碰到牽着小孩的家長，聽他們告訴子女他們小時候是看 Ben 哥哥主持的兒童節目時，那是很大的欣慰……我是他們的集體回憶，這是我很大的得着。

Ben 哥哥

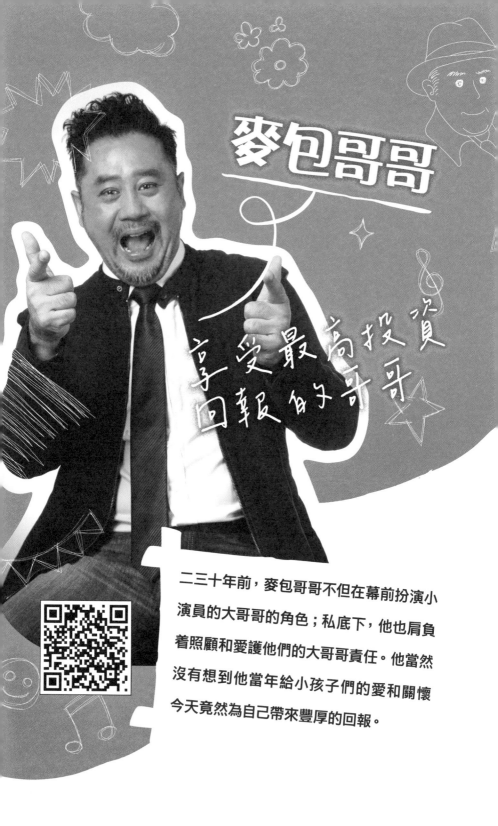

麥包哥哥

享受最高投資回報的哥哥

二三十年前，麥包哥哥不但在幕前扮演小演員的大哥哥的角色；私底下，他也肩負着照顧和愛護他們的大哥哥責任。他當然沒有想到他當年給小孩子們的愛和關懷今天竟然為自己帶來豐厚的回報。

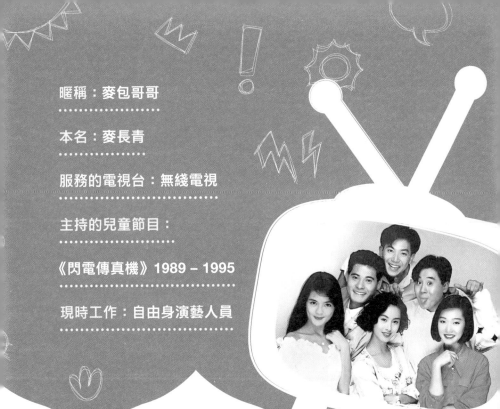

暱稱：麥包哥哥

本名：麥長青

服務的電視台：無綫電視

主持的兒童節目：

《閃電傳真機》1989 – 1995

現時工作：自由身演藝人員

「與其說我選擇主持兒童節目，倒不如說是兒童節目選擇了
我。」這是麥包哥哥打開話匣子的第一句說話。

麥包哥哥踏上兒童節目主持之路，一切都由他在一九八七年
參加無綫電視舉辦的「超級新星選舉」開始。當年只有十七
歲多的他仍未中學畢業，一臉稚氣，便在暑假參加新星選
舉，成為二十四位候選人之一。他當時年紀太輕，在電視圈
的定位不易，但已流露他的表演潛質。因此，在他落選後過
了一段時間，無綫電視便問他有沒有興趣參加第十四期藝員
訓練班，學習演戲和其他表演技能。

一年後，麥包哥哥畢業，同屆畢業的同學包括郭富城、林
文龍等。當時無綫電視正在播映的兒童節目是《430 穿梭

麥包哥哥

機》，訓練班的一眾男學生全都被召遴選，唯獨麥包哥哥斯人獨憔悴，名字不在面試之列。後來有人告訴麥包哥哥他當時的樣子是一副「飛仔」模樣 —— 頂着近藤真彥的髮型，衣着打扮也不是鄰家男孩型，可能因為不是傳統的乖乖仔形象而沒有機會參加遴選。

不過，即使本質不變，但決定是否接受你的形象的人變了，你的命運也會改變。

麥包哥哥在畢業後的首兩年在戲劇組拍劇，演一些小角色。他不知道原來改變他的命運之神就在此時敲他的門。

以壞孩子形象示人

一天，兒童節目組叫麥包哥哥參加主持人面試。當時麥包哥哥是新人，任何機會都躍躍欲試。他面試成功，加入接替《430 穿梭機》的《閃電傳真機》，當其中一名主持，令他開心不已。

「本來我一直在納罕為何我仍是『近藤真彥』的模樣，但這位監製卻會起用我呢？過了一會，《430 穿梭機》其中一名主持人鄭伊健告訴我《閃電傳真機》的監製 Mark Leung（梁日明）剛從外國修讀戲劇課程返港，喜歡在自己的節目中加入創新的意念。一直以來，兒童節目主持人的形象大都是正面純良的乖哥哥和乖姐姐；可是，Mark 卻認為兒童節目內一定要有一名反面人物，就像《叮噹》裏的技安一樣，所以我便被安排在《閃電傳真機》內飾演反面角色。後來我

向 Mark 求證，證實這
是事實。」

原來不是只有小白兔
才能在兒童節目出現，
現實世界中的壞孩子也能登兒童
節目之堂，肩負發揮搗蛋和惡作劇的反面
精神的責任。

「我在《閃電傳真機》的形象與以往的主
持人不同。我的表達方式不是傳統的大
哥哥那種教育式或說教式，又或是言談
舉止都要一本正經。我很多謝 Mark，
他不但給我機會當兒童節目的主持
人，更加給予我很大自由度，讓我充
分發揮。在節目中我不需要刻意扮乖乖
仔，可以率性呈現真我，所以我很開
心。」

原來監製看中的正是麥包哥哥獨特的真我氣質。

「『阿譚』和芷珊（譚芷珊）都說我是壞人，因為在跟小演員
談話時，我會說『你行開啦！』、『乜你咁都唔識架？』之類
的直率說話，有時甚至會有點粗魯。一般主持人的態度都是
親善友愛，但我給小演員的感覺是率性而為。有趣的是，可
能小孩子正處於反叛期，我竟然能輕易地融入他們。」

可能正是因為小孩子覺得麥包哥哥與他們相似，有親切感，

麥包哥哥

所以雖然他在第一年舉辦的「最受歡迎主持」比賽中輸給譚玉瑛姐姐；但到了第二屆和第三屆，他已經從觀眾手中贏得最多票數，成為「最受歡迎主持」獎項得主。

很多藝人都是先在兒童節目當主持人數年，然後才加入戲劇組當他們渴望的演員。麥包哥哥明明已經在戲劇組演戲，為甚麼反而會想加入兒童節目當主持人呢？

「我希望加入兒童節目當主持人的原因是我覺得自己仍是新人，需要接受更多磨練。那時候，雖然我演的都是小角色，但畢竟已經在錄影廠內度過了兩年演員生涯。可是，不知怎的，每次當我踏進錄影廠時，仍然感到很害怕，可能我有點自卑吧？所以，我希望通過當兒童節目主持人訓練膽量，克服恐懼。」

《歡樂今宵》式的演出

麥包哥哥加入《閃電傳真機》後，發現這個兒童節目的創作自由度很大，攝影隊都知道他們就是在演出一個小型的《歡樂今宵》。

「我們把《歡樂今宵》的現場『搞笑』精神帶到兒童節目去。每次演出，我們都當作是現場直播一樣，沒有 NG。一次，我與 Simon（魯文傑）演一場下雨回家的短劇。我們一早說好盡量不 NG，即使出錯也要繼續演下去。但是，我們還設定一個條件，就是要盡力戲弄對方，製造笑場。我在劇中扮演父親，Simon 和 Gary（譚偉權）飾演我的兒子。開機後，我拿着雨傘從滂沱大雨中返家。我踏足家門後，立即大力撐開手中濕透的雨傘，灑了他們一身水。本來這是一個很滑稽的場面，偏偏導演是新人，不知道我們的想法，竟然立即喊停，白白浪費了一個 gag 位。我不想失去一個笑場，在停機時走到道具部去，暗暗在雨傘內灑滿爽身粉。再次開機時，我大力撐開雨傘，Simon 和 Gary 當然走避不及，立即全身灑滿爽身粉。由於不可以 NG，他們只好硬着頭皮演下去，惹得大家都嘻哈大笑。」

不知讀者們會否仍然記得三位哥哥合演這一幕《歡樂今宵》式的雨傘戲呢？

麥包哥哥說很多外國兒童劇都愛用這些製造笑料的技倆逗小孩子發笑，他也很喜歡這種表演模式，覺得有趣惹笑。他亦欣賞《閃電傳真機》攝影隊的反應和合作。由於攝影隊早已習慣他們那一套「搞笑」技倆，雙方多年來建立默契，所

以攝影師們都能輕鬆地以攝錄機的鏡頭追隨他們的快速動作和走位，捕捉他們的滑稽場面。即使連小演員也懂得「搞笑」，惹人發噱。大家都盡情發揮喜感，每次錄影都是笑聲震天。

學懂自行創造角色

主持兒童節目五年多後，麥包哥哥覺得自己在面對鏡頭時不再擔心、害怕或緊張，並且有信心創作出不同的角色。

「我當《閃電傳真機》主持人那五年多對我日後的演藝工作有很大幫助。我感謝監製給予我很大的創作空間，讓我自由發揮。例如我扮演的麥偵探，是在看了電影《賭神》後有所啟發，模仿賭神的造型，如穿西裝和 gel 髮等創作出來的角色；至於矇查查則為我後來在《西遊記》飾演的沙僧帶來演繹的靈感。對新人來說，這些經驗幫助我訓練膽識，亦為將來演戲打好穩固的基礎。」

麥包哥哥由一九八九年至一九九五年當《閃電傳真機》主持。在那五年多中，他專注主持兒童節目，沒有在戲劇組演戲。這是以前兒童節目的固有傳統，主持人必須專注兒童節目的主持工作，因為電視台不想孩子在劇集中看到他們心目中的大哥哥和大姐姐是「壞人」，從而混淆主持人的形象。

不過，麥包哥哥表示《閃電傳真機》的小演員已經很聰明，知道大哥哥和大姐姐們的「角色扮演」，他們都懂得分辨角色和演員的性格和行為。

哥哥 香港電視兒童節目男主持訪談

雖然麥包哥哥在《閃電傳真機》當主持時沒有在其他劇集演出，但他在公餘時會做兼職工作。他在無綫電視的月薪不高，在戲劇組當演員的同期同學即使不「爆 show」，底薪已經比他多三倍，所以他想多掙一點錢。當時，麥包哥哥的鄰居靠為 IKEA（宜家家居）搬運家具為生，他在閒暇時也會幫忙送貨和裝嵌家具。他們送貨的地區多是在中環半山區，住在那兒的顧客大都是經濟富裕的人。很多時候，顧客們認得麥包哥哥，為了感謝他為自己揹着沉甸甸的大型家具走了四五層樓，會特別優待他，例如叫女傭購買西餅和飲品給他們作下午茶，又給他們可觀的小費。當時一般的小費是一百元，顧客們見到麥包哥哥來送貨，最少也會給二百元小費，他甚至曾收過一千元小費。這樣算來，他每次開工便有三四百元收入，是一份不錯的兼職。

一九九五年，麥包哥哥離開《閃電傳真機》，原因是劇集《命轉乾坤》的監製邀請他飾演劇中一個角色。他在兒童節目組磨練五年多，開始希望重返戲劇組再次演戲。他覺得他獲邀飾演的角色寫得好，令他動心，便離開兒童節目組，加入戲劇組當演員，一直至二〇一九年離開無綫電視。

與小演員建立深厚友誼

麥包哥哥很喜歡小孩子。對他來說，一邊開心愉快地主持兒童節目，一邊與小孩子一起演出是一件令他覺得愜意的事情。不過，他不是「小孩萬歲」的信徒，不會過分遷就或縱容小演員。

「我看見小演員犯錯時，會發聲責罵他們。我不是欺負他們，而是出於一片好心，因為我關心他們，希望他們改正，不要再錯下去。大部分小演員的父母會讓我教導他們的子女，因為他們知道我是為他們的子女設想，而小演員也知道我希望他們成為好孩子。當然，有些家長不喜歡，覺得我無權責斥他們的兒女。現時我回望這些往事，仍然覺得自己做得對。當時有些父母非常溺愛和縱容孩子，這些孩子長大後，性格也不好。」

小演員來自不同背景階層，有些是富家子弟，有些父母是中產人士，有些則住在公屋。麥包哥哥在這班小演員的成長過程中，真的扮演着大哥哥的角色。

「我用心聆聽他們的心聲，他們甚至連身體發育狀況也會告訴我。我又與他們談社會狀況，討論如果他們在學校遇到被同學或黑社會欺凌的青少年問題時會怎樣面對。我教導他們倘若真的遇上黑社會，應該立即報警。我甚至説若需要我幫忙，我可以陪同他們到警署報案，或者到他們的學校與校長或訓導主任見面。小孩子在成長的過程中往往有很多事情不敢向父母傾訴。老師當然可以幫忙，但是我也很樂意當他們真正的大哥哥，誘導他們的正向思維和給予支持。」

一旦被小演員喚一聲「哥哥」，麥包哥哥便認真地在鏡頭外充任他們的大哥哥，肩負起照顧和保護他們的責任。

「我們無論做甚麼工作，也應該有使命感和責任感。我不單只是在幕前飾演大哥哥這個角色，私底下我也以大哥哥身份關心和照顧他們，履行大哥哥的責任。」

麥包哥哥主動向小演員們伸出友誼之手，他們也在不同途徑上回饋這位可愛可敬的大哥哥。不過，他們的做法有時令麥包哥哥啼笑皆非。

「我有時在他們放假時約他們外出，打算請他們吃飯、看電影。可是，當我付帳時，他們竟然對我說：『麥包哥哥，讓我們付款吧！我們與你的每個『show 錢』只是相差五十元而已，但是你要租房子、支付汽車供款，又要繳交傳呼機月費，開支很大，應該沒有餘錢了。我們則不同，我們與父母同住，完全不用支付生活費，有很多閒錢，還是讓我們付帳吧。』」

這已經是很多年前的事情，但是麥包哥哥覆述當時的情景時，臉上仍然流露出為之氣結的表情。雖然我也大概猜想得到有些人細鬼大的小演員早已成精，卻沒猜想到曾經有如此匪夷所思的一幕發生在麥包哥哥身上，笑得我差點從椅子跌倒在地上。

我禁不住問麥包哥哥：「小演員其實是『資深演員』，只不過在兒童節目中扮演小孩子角色；而你才是新人，卻被安排扮演大哥哥的角色，對嗎？」麥包哥哥聽到我一語中的，忙不迭地點頭認同。

麥包哥哥在未加入兒童節目前，曾在戲劇組扮演小角色，如嘍囉、黑社會「古惑仔」、不良青年等，這些角色在劇中有時會抽煙。麥包哥哥本身不懂得也不喜歡抽煙，但是為了演好角色，只得努力學習拿煙和抽煙的手勢。他說自己只是「打煙泡」，不會將尼古丁吸入肺內。到了他主持兒童節目時，為了不想忘記抽煙的熟練手勢，以備需要演抽煙戲的不時之需，他偶然會在錄影《閃電傳真機》的休息時間練習抽煙。小演員們見到麥包哥哥抽煙，便一起商量幫助大哥哥「戒煙」——他們買了一包巧克力手指餅與麥包哥哥交換他的一包香煙；又叫母親們分別煲湯給麥包哥哥喝，希望分解他肺內的尼古丁。麥包哥哥說小演員們以自己的方法幫助一名年紀比他們大得多的哥哥的做法體現了他們對他的關心，教他深受感動。

長大後的小演員的回報

還有一件關於麥包哥哥與小演員的感人事跡能看出他們的深厚感情。在八九十年代一段時間，麥包哥哥每逢與他們外出，總會在一間商店的櫥窗前駐足，留戀地望着一套價值大約一千多元的真皮皮具套裝，套裝內有一條真皮腰帶和一個真皮銀包。雖然他多次注目，卻始終沒有購買。

過了一些日子，小演員們
為麥包哥哥慶祝生日時，
送上那份皮具套裝。

「我收到禮物時良久不能言語，不是因為收到一份自己渴望
已久的禮物，而是那份禮物所盛載的濃情厚意，代表他們留
意到我在櫥窗外的凝望，才會知道我很想擁那套皮具。他們
對我的關心和心意令我感動不已。」

小演員都知道麥包哥哥疼愛他們，所以在適當的時候回報
他，讓他知道他願意當他們的大哥哥是一個明智的選擇。

「我悄悄告訴你一個秘密，我只用了那個真皮錢包，直至現
在也沒有用過皮帶。為甚麼？因為他們故意買小了一個碼的
皮帶給我，目的是逼我減肥。所以，我至今只好將皮帶好好
保存留念。」麥包哥哥從來沒有用過皮帶的箇中含意不用明
言吧？他可辜負了小演員們的心意。

一些與麥包哥哥一起演出的小演員在中學畢業後到外國讀書
時，也與他保持聯絡。到了今天，他們早已長大成人，並且
有不錯的事業發展，例如上田莉棋現時是一名周遊列國的自
由身旅遊作家；也有當年的小演員加入警隊。

「一次，我與他們見面時，他們對我說：『我們已經長大了，
是時候由我們照顧你了。』我單是聽到他們這樣說已經非常
感動，何況他們真的身體力行地照顧我。其中一人是執業醫
生，鄭重地對我說：『麥包哥哥，如果你的身體不適，請你
來我的診所，讓我替你檢查身體。』還有，一位長大了的小

演員現時在航空公司服務。每當我出埠,他都為我打點我的機票事宜。」

本來當兒童節目主持人有穩定收入、多「爆 show 錢」、曝光率高,又可以磨練演技,整天都在愉快的心情下工作,已經是一項令人夢寐以求的差事;麥包哥哥從中結識了一班名副其實的「小」朋友,更是額外收穫。更令他意想不到的是,他當年撒下的種子竟然在二十多年後為他帶來教他喜出望外的收成。我一邊羨慕着麥包哥哥收到的回饋,一邊禁不住對他説:「你的『投資回報率』實在非常高。」

贏得三份珍貴的友誼

談到與《閃電傳真機》其他主持人的合作,麥包哥哥直接表明同事之間的競爭心態很強,尤其是大家常常鬥戲、鬥搶鏡、鬥獲得最多笑聲。

「我們的競爭當然是良性的,完全不影響我們之間的友誼。我與『阿譚』(譚玉瑛)、芷珊(黎芷珊)和 Ben(黃智賢)早已是一家人的感情。我們雖然各有各忙,但是我們至今仍然盡量在每年農曆新年和聖誕節等節慶抽空見面,一起聚聚。近年我在廣州居住,由於疫情,我已經兩年沒返港。Ben 先來廣州探望我,『阿譚』和芷珊後來亦一起來廣州與我見面。我們見到對方時都開心不已。我們以前差不多每天一起工作,比與家人相處的時間還要多,大家早已是彼此的家人,我很開心他們也是這樣對我。

「記得有一次我與芷珊因為一件事情爭拗至面紅耳赤。我知道自己當時很霸道，堅持己見，導演卻不作聲。如果我們的友誼根底不夠深厚的話，我是不會這樣與她爭拗的。就是因為我深知我們有着只有家人才會有的深厚感情和大家的出發點都是想將事情做得更好，我們才有膽量大吵一頓。

「還有一次，我宣佈我快將結婚，『阿譚』竟然大聲問我憑甚麼結婚，是否想害人？這麼多年過去了，我的婚姻非常美滿。近年『阿譚』對我說：『你唯一做對的事情就是娶了這位妻子，我那時是錯了。』如果我們不是非常要好的朋友，我相信『阿譚』一定不會這樣坦率地在我快將結婚時跟我說這些不中聽的話。

「至於 Ben，我和他都是男子漢，一切盡在心中，不用多講，大家都知道彼此是好兄弟便已經足夠。我很想再與他們三人一起合作，做一點事情，希望有一天可以如願。」

麥包哥哥説當時兒童節目組其中一名編導錢國偉是很有義氣的人。當後者加入綜藝組後，很想邀請《閃電傳真機》的主持人當嘉賓。可是，他們當時的知名度略遜，縱使錢國偉努力遊説高層人員，仍然不得要領。終於，在麥包哥哥演出《西遊記》，憑沙僧一角打響名堂後，錢

國偉立即邀請麥包哥哥在他編導的綜藝節目當嘉賓，給他曝光機會。兩年前，錢國偉不幸因病逝世，麥包哥哥至今仍很感謝這位《閃電傳真機》的合作伙伴曾給他的機會和支持。

悲喜交集的難忘事情

麥包哥哥當了五年多兒童節目的主持，當中很多事情都教他難忘。其中令他最為印象深刻的是航空公司每年暑假都邀請《閃電傳真機》的主持人和小觀眾在香港上空飛行一周。

「我之前從未乘坐飛機，被公司安排帶領小孩登上飛機。那次是我首次登上機艙，我十分興奮，一直記着這件開心事。可是，多年後每次當我乘坐飛機時，我卻很難過，因為我的弟弟在二十六歲時被癌症帶走。他在短短的人生中從未乘坐過飛機，因為我一直發明星夢，從來沒有好好給他歡樂。我還未來得及帶他到日本購買模型他便已經離去，所以我每次坐在機艙內都想起他，亦很傷感。我那時沒有來得及向他說我愛你，亦再沒有機會與他做一對成年兄弟，好好相處。現時我每次聽到〈愛得太遲〉這首歌便熱淚盈眶。」

麥包哥哥提到他首次帶小觀眾乘坐飛機，本是教他雀躍的事情，沒想到卻觸動了他的傷痛。我看到他雙眼濕潤，連忙轉移話題，問他主持《閃電傳真機》有何開心回憶。

「最開心的是認識了一班很要好的朋友。當時我們都很年輕，無憂無慮，沒有家庭負擔。大家都是『玩住嚟演，演住嚟玩』，做回自己，不用裝模作樣，不用顧及不必要的人際關係，一切輕鬆自如，整個團隊都很開心。」

啊！我差點忘記問麥包哥哥為甚麼他在《閃電傳真機》中的綽號是麥包哥哥。

「我初加入《閃電傳真機》時，監製知道我本來的暱稱是麥包，便問我在兒童節目中的暱稱是麥包哥哥好不好。我說當然好，因為成熟的麥子是黃色的，而我卻是長青，即是說我永遠都在茁壯成長的階段，永遠都在學習的階段，永遠都在期待着收成的階段，所以我的成就就是長青。」

他與他的一眾小演員朋友和三位主持人的友誼也如他的本名一樣，都是永遠長青。

66

我們無論做甚麼工作，也應該有使命感和責任感。我不單只是在幕前飾演大哥哥這個角色，私底下我也以大哥哥身份關心和照顧他們，履行大哥哥的責任。

99

麥包哥哥

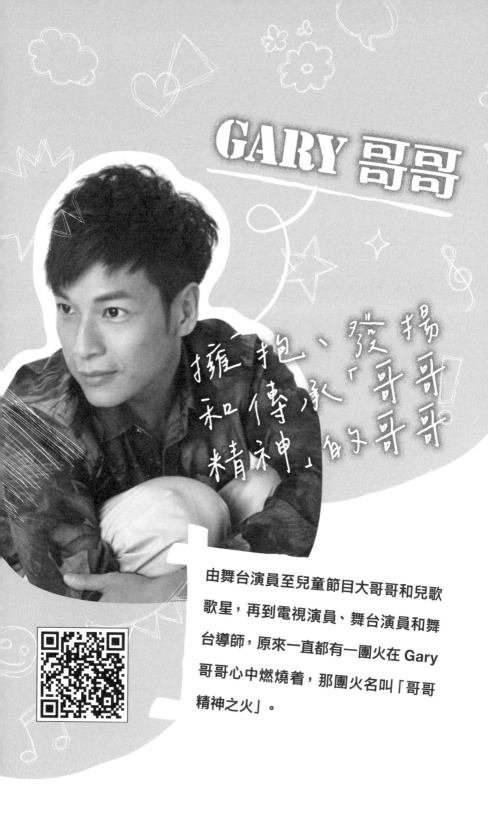

GARY 哥哥

擁抱、發揚
和傳承「哥哥
精神」的哥哥

由舞台演員至兒童節目大哥哥和兒歌
歌星，再到電視演員、舞台演員和舞
台導師，原來一直都有一團火在 Gary
哥哥心中燃燒着，那團火名叫「哥哥
精神之火」。

　哥哥 香港電視兒童節目男主持訪談

暱稱：Gary 哥哥

本名：譚偉權

服務的電視台：無綫電視

主持的兒童節目：《閃電傳真機》1993 – 1997

現時工作：自由身演員、導演、

歌手、戲劇導師、「哥哥製作」

藝術總監和香港舞台劇獎評審

Gary 哥哥是香港演藝學院戲劇學院一九九〇年的畢業生，未加入電視圈前是香港話劇團的駐團演員。相信大家都聽過《我和春天有個約會》這個舞台劇吧？他在該劇飾演 Bobby 一角，亦是他為該劇團演出的最後一個舞台劇，原因是無綫電視的某位職員是《我和春天有個約會》的座上客，很欣賞他的亮麗表現，便推薦他到無綫電視試鏡。

「我相信是緣分的安排。」Gary 哥哥想起那段令他成為《閃電傳真機》大哥哥的回憶時，以這句話作引子。

那時是一九九三年的暑假。Gary 哥哥到當時在清水灣的無綫電視藝員部面試，一心以為自己會成為戲劇組的演員，沒料到遇上改變他的演藝生涯之人 —— 負責兒童節目的監製

梁日明（Mark）。接着，藝員部向 Gary 哥哥表示梁日明正在物色藝人在他的暑期節目中演出，改天會約見他。

面試那天，Gary 哥哥步進電視台的面試室內時，看到監製、編導、撰稿員等多人坐在主考桌後。Gary 哥哥自我介紹後，他們便與 Gary 哥哥聊天。不久，電視台通知 Gary 哥哥他已被取錄，成為兒童節目的主持人。由於他始終希望加入戲劇組當演員，所以他很猶豫，對方便以周星馳和梁朝偉等巨星當年都是從兒童節目出身的成功例子遊説他。Gary 哥哥經考慮後，覺得趁着年輕接受不同新嘗試也是好事，便接受電視台的邀請。

GARY 哥哥的誕生

Gary 哥哥還未正式加入拍攝工作前，監製首先讓撰稿員認識他，因為他們每個星期都會為各名主持人撰寫稿件和短劇，必須清楚了解他們的性格、才能和特點。監製初時希望為 Gary 哥哥塑造一個自以為很聰明的「招積」形象。過了一段時間後，監製將他的形象逐漸微調，變成大家都記得的親切醒目 Gary 哥哥。

與 Gary 哥哥一起主持《閃電傳真機》的男主持人包括 Ben 哥哥（黃智賢）、駱俊文和 Gary 哥哥的香港演藝學院師弟 Simon 哥哥（魯文

哥哥 香港電視兒童節目男主持訪談

傑）。由於 Gary 哥哥是替代 Ben 哥哥的崗位，所以後者在 Gary 哥哥加入後便離開《閃電傳真機》，加入戲劇組。至於女主持人則有譚玉瑛姐姐、Anna 姐姐（姚安娜）和 Idy 姐姐（顏菁葦）。

監製為了讓觀眾認識 Gary 哥哥這位新主持加入，特別將他亮相的第一集全集用來介紹他。他很想給觀眾一個難忘的印象，便以 Rap 的形式介紹自己，靈感來自他在《我和春天有個約會》飾演的 Bobby 的一場 Rap 戲。他將那場戲的歌詞重新創作，改編成一段自我介紹的 Rap 歌，模仿 Bobby 唱 Rap 的形式在《閃電傳真機》登場。

Gary 哥哥是香港演藝學院的高材生，又是歌唱能手，在首次與螢幕前的觀眾見面時以富戲劇性的唱作形式介紹自己，立即給大家留下美好深刻的印象。「我的亮相很特別，譚玉瑛也說主持人以 Rap 形式與觀眾見面甚為罕見，非常與眾不同。」Gary 哥哥談起自己在《閃電傳真機》的處女作時，依然興奮。

就是那一首 Rap 歌，開展了他由譚偉權變成兒童節目中的 Gary 哥哥的三年主持生涯。

《閃電傳真機》的工作點滴

《閃電傳真機》是一個綜合遊戲、短劇（sketch）和卡通片的兒童節目，每星期播映五集。每天除了播映半小時卡通片外，還有一個由眾多主持人分別主持的大環節，而五個內容

不同的小環節則分佈在五天內輪流播映。當時有六至八名主持，各人梅花間竹地負責每週的五個大環節。半小時的大環節節目很豐富，包括玩遊戲、吃東西、跳舞、演出短劇，視乎撰稿員的安排。

為了遷就仍在學的小演員，《閃電傳真機》逢星期六和星期日早上八點開始在錄影廠內拍攝一個星期五集的節目。因此，撰稿員必須在星期四前完成所有稿件，讓眾主持人在星期四一同在公司內圍讀一連五天的稿。至於星期一至星期五的其中兩三天，則是主持人拍攝外景的時間，例如在古裝街或民初街拍攝短劇。

節目開始時先是遊戲時間，參加者需要寫信到電視台申請參加。在 Gary 哥哥的年代最受歡迎的遊戲是〈衝出原始島〉。佈景設計師將錄影廠佈置成一個蠻荒時代的島，Gary 哥哥穿上如《聰明笨伯》（Flintstone）的仿動物毛皮，帶領名叫一石、二鳥、三蟲和四德四名參賽小孩一起玩遊戲。小孩子們都喜歡這個遊戲，參加者都玩得很開心。遊戲內有不同的階段，第一階段是〈侏羅紀大冒險〉，第二階段是〈活火山世紀〉，Gary 哥哥會用色彩在他們的臉上打上井號、交叉等圖案，增添趣味。到了第三階段〈智力新紀元〉，參賽者便要搶答問題。答中問題的參加者可以搶去別人的蛋和換走自己不要的蛋。勝出者在衝出原始島後，Gary 哥哥便頒贈證書給他。

由於 Gary 哥哥的形象是親切醒目，所以由譚玉瑛姐姐和他主持與小孩聊天的小環節〈二人三談〉，談的都是正經話題，讓小觀眾發表他們對校園和夢想的看法。

Gary 哥哥在《閃電傳真機》除了當主持外，還演出很多不同扮相的短劇。例如那個年代很流行老鼠的造型，大家都很開心地演繹老鼠角色，吱吱地叫，他扮演的一頭老鼠名叫「牙擦鼠」。另外，他又扮演每週「兒歌金榜」DJ 人物 Garilario，與飾演 Annalisio 的姚安娜是一對 DJ，負責每星期公佈該週上榜的流行兒童歌曲。

還有一個名叫〈校外智多星〉的小環節也令 Gary 哥哥留下印象。那時候，往來無綫電視清水灣錄影廠的專巴的九龍總站位於坪石。《閃電傳真機》的小觀眾知道節目主持人經常在坪石車站乘坐專巴到電視台，便在放學時在車站等待偶像出現。主持人們索性遊走坪石學校區內不同的地方，每到一個地方便豎起一個寫着「〈校外智多星〉」的路牌，途經的學生們見到路牌便會立即排隊。他們為甚麼要排隊？原來主持人在這時候會向學生們發問很簡單的問題，答中者會獲得一顆星，之後再換獎品。那些問題是否需要考學生們的智慧呢？「問題非常簡單，如一加一等於幾之類，因為遊戲的目的是送禮物給學生，務求令他們開心。」Gary 哥哥笑着回答說。

至於短劇演出，則每次都有不同的故事。Gary 哥哥是舞台演員，很注重創作，所以不斷為角色注入趣味。「不過，我曾被監製批評，說我玩得太瘋狂。例如一次，我封了自己的一雙眉毛，看起來好像沒有眉毛。監製說我的樣子太兇，會嚇倒小孩。另一次，我穿了黑白相間的囚犯上衣，監製也不批准，說會影響形象。我到那時候才知道原來當兒童節目的大哥哥是需要顧及一定形象的，所以我會很小心，在說話時

特別留意有些字眼不可以講，例如『衰仔』、『死仔』是絕對不可以說的，以免小觀眾聽後會跟着說。」

小演員帶來的困擾

兒童節目主持人一方面擔心自己的言行會為年輕的小觀眾帶來不良影響，所以要非常慎言；另一方面，這班成年人要面對的一項挑戰竟是來自與某些小演員合作。

「因為有些小演員的表現不像是小孩子應有的態度。以年齡來說，他們當然比我們年輕得多。可是，若以參加兒童節目的年資來說，他們有些已在兒童節目當了很多年小演員，甚至是由《430 穿梭機》開始；有些則在幾歲時便加入，直至升上中學才離開。他們演出兒童節目比我們資深得多，反而是我們的前輩。說得直接一點，他們已是『小人精』，經驗比我豐富得多。所以，當我見到他們有不足的地方，想向他們提出建議時，即使我是善意，他們也不理睬我，令我無法勸阻或更正他們。相反，如果他們看到我有『不妥當』之處，他們會毫不顧及我的面子直斥我『非』。還有，即使有新的小演員加入，我也不可以指出他們的錯處，因為他們是新人，要特別體恤他們。」

我初聽到 Gary 哥哥提出某些小演員為他帶來困擾時，以為他是指小演員害怕面對鏡頭、太緊張、記不住台詞一類問題，沒想到他的回答竟然非常出人意表。我在震撼之餘，亦笑得掉淚。

還有，成年主持人們能否準時下班亦是由小演員的表現決定的。電視台其他節目如果拍攝進度不理想，演員們必須留在錄影廠等待至完成才可以下班。因此，我們常常聽到演員說拍劇很辛苦，因為往往要通宵拍攝，務必完成一天的工作才可以離開。可是，小演員受到勞工法例保護，根據電視台的通告規定，電視台不可以在十一時後仍然要求他們留下拍攝，必須讓他們回家。所以，編導們一定先拍攝他們的部分。如果未能在十一時前完成他們的戲份便會很麻煩，因為他們不可以超時工作。套用 Gary 哥哥的說法，一眾哥哥和姐姐只好「包艇」。

當年的小演員今天已經長大成人了。當他們與 Gary 哥哥和其他主持人聚會，重提這些曾令哥哥和姐姐啼笑皆非的事情時，大家都哈哈大笑。

塑造唱跳形象

在眾位主持人之中，Gary 哥哥有一個與眾不同的形象，就是兒歌歌手。「如果我沒記錯的話，在我之前是沒有兒童節目主持會唱兒歌的，所以我是首名唱兒歌的主持人。我所謂

的『首名』，是指我唱兒歌的形象很鮮明，而且能獨立地演唱一首新創作的兒歌，而非隨便唱一兩句或群體唱賀歲歌那種唱歌方式。」

大家可能不知道，Gary 哥哥自他在香港演藝學院唸戲劇開始，一直以來都在大型音樂劇或音樂劇場飾演男主角或主要角色，很多需要歌唱演員的舞台劇都少不了他的份兒。因此，唱兒歌對他這位歌唱能手來說，一方面是輕而易舉的事情；另一方面，卻又是一項新嘗試。

「我了解自己的特點和定位，知道自己是一名唱、做、跳，再加演舞台劇的藝人。由於我曾接受戲劇訓練，在演出短劇時，特別懂得將演技應用在角色扮演之上。譚玉瑛曾經給我一句評語，說她從未遇過兒童節目主持人可以賦予那麼多新意念在每個角色之上。」

Gary 哥哥的歌藝除了令他在兒童節目中有別具一格的定位和形象外，更為他開闢另一條演藝之路。

兒童節目的副產品兒歌向來很受家長和兒童的歡迎。因此，九十年代的兒歌主唱者都是著名歌星，如陳松伶、郭富城、杜德偉、周慧敏等。他們特別為自己主唱的兒歌拍攝 MV，專業程度與一般角逐十大流行榜的流行曲無異，《兒歌金曲頒獎典禮》遂應運而生。自一九九二年開始，無綫電視每年舉辦《兒歌金曲頒獎典禮》，盛況毫不遜於《十大勁歌金曲頒獎典禮》。很多主唱兒歌的名歌星都出席這個一年一度的盛會，角逐該年度的「十大兒歌金曲」。

一九九五年，Gary 哥哥以他主唱的〈十二隻恐龍去野餐〉角逐「十大兒歌金曲」，榜上有名，奪獎而歸。

「〈十二隻恐龍去野餐〉當年非常流行，奠定了『Gary 哥哥』在兒歌界的地位。即使聽這首歌的小觀眾已經長大，他們仍然很記得這首兒歌。」提起由自己主唱位列十大兒歌榜的金曲，Gary 哥哥禁不住唱起〈十二隻恐龍去野餐〉的首段歌曲來。

Gary 哥哥在兒歌界闖出名堂之餘，不忘感謝梁日明。「Mark 是一位很好的監製，十分用心栽培主持人，給予我們這班哥哥和姐姐很多演出機會。當他知道我們懂得唱歌，更給我們機會唱兒歌。湊巧那時候我認識了兒歌填詞人韋然，他的公司灌錄了一隻名叫〈兒歌集〉的唱片，我便是在那年與他合作創作了〈十二隻恐龍去野餐〉、〈白石嶺公園〉、〈大熊學跳舞〉、〈小豬學唱歌〉和〈大笨鐘〉五首不同類型的兒歌，收錄在〈兒歌集〉內。當我在一年內主唱五首全新創作的兒歌，『Gary 哥哥』的唱跳形象便更加鮮明，亦在家長和小觀眾心中留下更深刻的印象。」

雖然 Gary 哥哥後來離開了大哥哥的崗位，但是他仍然為無綫電視唱兒歌和拍攝 MV，亦不時返回電視台當兒童節目的嘉賓。

離開《閃電傳真機》的原因

Gary 哥哥說他當兒童節目主持人最開心的是「爆 show」，因為《閃電傳真機》每星期播映五集，他便有五個「show

錢」，每個月便有二十個「show 錢」，即是每個月都「爆show」，收入非常可觀。尤其是比起收入和時間不穩定的拍劇工作，當兒童節目主持能令生活十分安定。

可是，令 Gary 哥哥離開《閃電傳真機》的其中一個原因同樣是因為生活太安定。對於一名熱愛演戲，受過戲劇表演和來自舞台的演員來說，當兒童節目主持並不能夠滿足他對演戲的熱情。

「新加入時，做每項工作都有新鮮感和趣味。可是，日子久了，便覺得當大哥哥的表演方式太過重複，令我太習慣。在兒童節目當了三年主持人後，我很想嘗試新的和不同的東西，希望可以演其他角色和選擇一些我喜歡飾演的角色。我是舞台演員出身，對舞台演出仍有夢想，很想繼續演舞台劇，所以我不時在公餘演出舞台劇。可是，同時應付兩項表演工作令我很勞累。我深明自己對舞台仍然有一團火，我寧願離開兒童節目的崗位，全心以自由身的身份參演舞台劇。雖然我知道我之後的生活會變得不穩定，但起碼我是在做我

哥哥 香港電視兒童節目男主持訪談

最熱愛的工作。我不是說我不喜歡與小孩子一起工作，只是若要從二者選一，我只好選擇追尋我的戲劇夢想。」

因此，完成三年合約後，Gary 哥哥決定離開《閃電傳真機》，重投戲劇世界的懷抱之中。

留下許多歡欣記憶

Gary 哥哥說他在《閃電傳真機》工作的日子很開心，大家亦玩得開心。除了做兒童節目，他也同時擔任音樂節目《Sunday 新地帶》的主持。工作更充實之餘，還可接觸音樂，令他更加快樂。

與多位主持人結下友誼也是另一件令他高興的事情。不過，由於大家都想將自己的崗位做到最好，Gary 哥哥坦承主持人之間是有競爭的，但他強調都是良性競爭。例如他說他與麥包哥哥都是熱愛演戲之人，便會視對方為競爭對手。當然，大家都是抱着一同進步，互相鞭策的心態來較勁，並沒有影響彼此之間的友誼。

唯一令他遺憾的事情是其間沒有機會參加電視劇集的演出。他說曾經有戲劇組監製有意邀請他拍劇，卻沒有成事。後來他與戲劇組監製聊天時，才得悉監製認為兒童節目主持人的形象非常重要，恐怕他在劇集的角色會影響哥哥的形象，所以代他推卻邀請。Gary 哥哥明白監製的顧慮，雖然覺得可惜，也沒有埋怨。

令 Gary 哥哥在《閃電傳真機》最開心的事情並不是事業順

利、收入穩定或成為小孩子的偶像，而是認識到妻子 Idy。Idy 不是別人，她就是《閃電傳真機》其中一位女主持人 Idy 姐姐。

「Idy 比我更早加入《閃電傳真機》，我們是慢慢走在一起的。《閃電傳真機》的工作人員都知道我們的關係，但我們在約會階段時是很含蓄的。」原來《閃電傳真機》是促成這段美滿姻緣的紅娘。

Gary 哥哥和 Idy 姐姐自結識至今，剛巧經歷三十個年頭。難得的是，他們仍然相濡以沫，有影皆雙，這真是《閃電傳真機》送給他們的最大禮物和祝福。

難忘的「粉絲」事件

上世紀在電子通訊技術發明之前，影迷和視迷都愛寫信給自己的偶像。Gary 哥哥的「粉絲」也不例外，常常寫信給他，而且數量多得叫人吃驚。他每個星期到清水灣電視台錄影時，也會順道取信。每次當他打開自己的儲物櫃時，支持者寄給他的信件都排山倒海地湧出，紛紛掉到地上。

「公司給藝員的儲物櫃的體積是很大的，我的儲物櫃竟然每個星期都塞滿信件，可以想像內裏盛滿了多少封視迷信，有多少人支持我。他們有些很細心，連回郵信封也一併寄給我。我都一一親筆回信，與支持者交流。那麼多人支持我，令我非常感動。」

到了今天，大家都採用電子社交媒體通訊，「粉絲」們亦改

變了聯絡 Gary 哥哥的方法，他的儲物櫃由空前盛況變成空空如也。他説他曾經問過其他藝人，大家都説不再收到支持者親手撰寫的信件了。

「當年的『小粉絲』現時仍在 facebook、Instagram 等媒體與我聯絡，繼續支持我。這麼多年過去了，他們仍然掛念着我，證明他們是我的忠實擁躉，教我很窩心。」

提起「粉絲」，Gary 哥哥想起了一段令他至今難忘的往事。當年他是很多學生觀眾的偶像，尤其是很多中學女生特別喜歡他，並且身體力行地表達她們對偶像的支持。有一段時間，每當 Gary 哥哥開車駛進無綫電視停車場時，都有數名中學女生在閘口等他，目的是一睹偶像風采之餘，能親手送禮物給他。初時，Gary 哥哥一方面基於禮貌；另一方面，他初成為別人的偶像，感覺很新鮮，便下車與她們聊一會。他可沒想到這竟然會變成常態，以後他每次駛進停車場時，都必須停車，從她們手上接過信件和禮物，與她們匆匆聊一兩句才可以繼續開車。

「開始時，我是很開心的，因為那種感覺很新鮮，而且有人那樣喜歡和支持自己，自然令我非常欣喜。可是，當每個星期她們都是由早上我入廠時見過我後，再等待至晚上我下班駕車離開公司，我便覺得不妥當了。因為她們正在求學階段，應該將心思花在讀書之上。我不想她們浪費時間和金錢『追星』，便叫她們回家好好讀書，不要再胡亂花時間和金錢。我多次苦口婆心地跟她們説，由勸告到訓斥，但她們依然不聽我的話。終於，我狠下心腸，連續數個星期看到她們在閘前向我揮手時，我不再停車，亦不再理會她們，飛快地

直接開車駛進停車場內。可是，她們仍然在等候我。那時候我很矛盾：一方面，我身為藝人，有『粉絲』那樣不顧日曬雨淋，站個筋疲力盡仍然支持自己，我當然很感動；可是，另一方面，我不想她們浪費時間，荒廢學業，所以我的心情很複雜。我很想告訴所有年輕人：『追星』一事做過便算，切不可忘記作為學生的責任是好好讀書。」

事隔差不多三十年了，Gary 哥哥仍一直將此事記在心中，直至現在還記得她們其中二人的名字：婷婷和 Cindy。他很想藉着我撰寫《哥哥——香港電視兒童節目男主持訪談》一書這個機會，在這兒向她們道歉：

> 婷婷和 Cindy：我深深感受到你們當年給我的熱情和支持，我很開心，亦很感謝。但是，我也希望你們明白我當時忍心斥責和不理會你們並不是因為我漠視或不關心你們；相反，我就是因為關心你們和為了你們的前途着想，不想你們從早上等至夜深那樣辛苦，才裝起冷臉，不理睬你們。因為我知道只有我不再給你們反應，你們才會收起對我的熱情，不再浪費時間哄我開心。這樣，你們便會乖乖地專注學業。你們現時已經四十多歲，應該已為人母了。我相信你們今天站在母親的立場，應該不想自己的孩子荒廢學業，只顧着「追星」吧？我知道你們當年被偶像冷淡對待，一定會很傷心，亦不會明白我的出發點。現時你們已是中年人了，我希望你們能明白我當年的苦心，不要再誤會我，並請接受我的道歉。

Gary 哥哥以上一番話，更加令我感受到他當年恨鐵不成鋼的無奈和覺得辜負了「粉絲」的好意和支持的痛心感覺。我也希望婷婷和 Cindy 明白 Gary 哥哥的一片苦心，不要再惱怒他。

發揚「哥哥精神」

回望自己在《閃電傳真機》的表現，Gary 哥哥認為自己是一名稱職的主持。

「雖然我沒有孩子，但是我相信我有『兒童緣』。我很喜歡與小孩子玩，他們也喜歡與我在一起，幼童更是特別喜歡走來我身邊黏着我。我是衷心喜歡小孩子的，尤其是想到與他們玩耍後不用負責任，我可以更盡情地與他們玩，玩後便瀟灑地離開。」Gary 哥哥衷心喜歡孩子，他們是感覺到的，自然會被這位友善的大哥哥吸引。

雖然 Gary 哥哥離開兒童節目已經超過四分之一個世紀，但他時刻記着要保持着「Gary 哥哥」這個獨有的標誌，不想破壞「他」的形象。所以他時常提醒自己要正面做人，不可以砸毀自己的招牌。

可是，世事很多時候都是事與願違。Gary 哥哥後來成為無綫電視的演員，在他參演的電視劇集中，絕大部分都是被監製安排扮演反派奸角。監製的理由是他的外型一表人材，很適合飾演亦正亦邪，或是金玉其外，敗絮其中的角色，會增加追看性和戲劇性。

「幸好我當年的小視迷現時已長大了，當然明白 Gary 哥哥只是演戲，不是真的壞人。就是因為我現時不再是他們的大哥哥，而是一名專業演員，所以我希望能夠召喚以前兒童節目的『粉絲』走入劇場看舞台劇。」

原來 Gary 哥哥現時對喜愛他的視迷還有一個期望，就是能變成他的劇迷，與他一起走進戲劇世界之中。

「同時，我要保持着『哥哥精神』，與別人分享正面的思維和行為。我的『哥哥精神』與『哥哥』張國榮的精神很有關係。事實上，我的很多東西都是與『哥哥』有關，例如我自己是 Gary 哥哥、我創立的劇團名叫『哥哥製作』、我自小已經喜歡『哥哥』張國榮，而且我還飾演他的角色。他對我的影響很深：我曾與他合作，他是天王巨星，卻毫無架子，非常友善，甚至會主動與工作人員打招呼、問好和説再見，親切得令我難以形容。我希望能為我的後輩樹立榜樣，將這種精神一代一代地承傳下去。」

原來 Gary 哥哥要發揚的「哥哥精神」，不但是 Gary 哥哥的精神，亦包含了「哥哥」張國榮的精神。

「即使沒有受到張國榮的影響，由於我曾接受過香港演藝學院的數年戲劇訓練，所以我十分自律，是一名自律性很強的藝人。我認為藝人如果不自律的話，不如不做。到了我認識『哥哥』張國榮後，更加感受到自律的重要。我希望將這種精神發揚光大，影響現時年輕的一代。自我畢業以來，每次演出舞台劇時，都會接觸到新演員，我亦有意識地讓他們感受我對戲劇的熱情。我希望在與他們互相交流和影響的同

時，能夠讓他們了解和承傳『哥哥精神』。」Gary 哥哥解釋承傳「哥哥精神」的意義。

Gary 哥哥的「哥哥精神」體現在他自二○二二年開始參加原創音樂劇《我們的青春日誌》之上。他除了是其中一名演員外，亦是該劇的演出顧問。此劇有一個特點，就是全部人都是「劇場素人」。

「他們不懂得演戲，我便花數個月時間訓練這班全新演員，將我的演戲經驗與他們分享。我覺得是使命驅使我這樣做。近年，我想到自己在演戲和音樂劇表演之上累積了一些經驗，很想將自己的演技和經驗傳承下去，培育下一代有潛質的音樂劇演員，這是我現時一個願望。」

且看在「Gary 哥哥」之後，譚偉權戲劇導師又會如何為自己的演藝事業添上更多姿采。

在我之前是沒有兒童節目主持會唱兒歌的，所以我是首名唱兒歌的主持人。我所謂的「首名」，是指我唱兒歌的形象很鮮明，而且能獨立地演唱一首新創作的兒歌。

Gary 哥哥

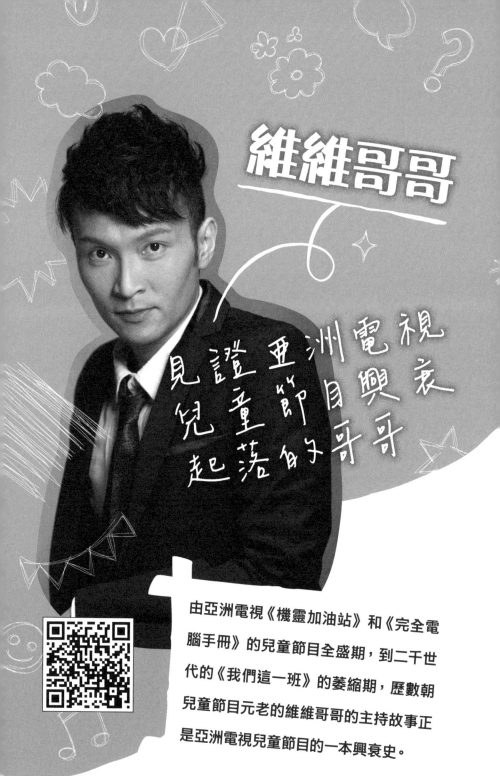

維維哥哥

見證亞洲電視
兒童節目興衰
起落的哥哥

由亞洲電視《機靈加油站》和《完全電腦手冊》的兒童節目全盛期，到二千世代的《我們這一班》的萎縮期，歷數朝兒童節目元老的維維哥哥的主持故事正是亞洲電視兒童節目的一本興衰史。

暱稱：維維哥哥

本名：秦啟維

服務的電視台：亞洲電視

主持的兒童節目：

《機靈加油站》1993 – 1996

《完全電腦手冊》1996 – 1997

《精靈一族》1997 – 2000

《我們這一班》2014 – 2015

現時工作：無綫電視藝員

維維哥哥在灣仔區長大，在同區的樹仁中學度過五年中學生活。求學時，他已對演戲感興趣，曾經抽取教科書內的文章改編成短劇，在校內演出中英文話劇。整個過程令他覺得戲劇原來是很有趣的。

一九八九年，維維哥哥中學畢業，考慮着應該繼續唸預科，還是做自己喜歡的工作。父親看到兒子在為前途思量，便告訴維維哥哥灣仔區有一間名叫香港演藝學院的學校。雖然父子二人都對這間學校不太了解，但是父親仍然鼓勵兒子嘗試報考。

過了一關又一關的考試後，維維哥哥被取錄了，成為戲劇學

院學生，開始他的四年戲劇學生生活。「我後來才知道原來該屆只收二十名學生，朱茵便是我的同班同學。我開始接觸一個新世界——原來戲劇生活是那麼多姿多采，有趣好玩的。班中很多同學都是有工作經驗或在劇團當過演員，我卻只是一名中學畢業生，缺少人生經驗，所以要從同學身上和劇本中學習。」

維維哥哥由天真爛漫的中學生突然在一個暑假後變成學習呈現人生悲歡離合、喜怒哀樂的演員學生，自然需要很多時間適應。他的戲劇學生生活在愉快中飛逝。一九九二年，他從「演藝」的深造文憑班畢業。翌年，他再獲學院頒發專業文憑，並且很快便找到他的第一份工作——在亞洲電視兒童節目《機靈加油站》中當主持人，就是我們認識的維維哥哥了。

維維哥哥到亞洲電視面試時，並不是投考兒童節目主持人的崗位，而是一齣以騎師為主題的電視劇的騎師角色。維維哥哥不是高大型，適合飾演騎師角色。怎知到頭來亞洲電視反而邀請他當兒童節目主持人。

當時電視台已經推出兒童節目《機靈加油站》，代替由安德尊主持的《德尊老師》，並由存存姐姐（陳存正）、潔儀姐姐（袁潔儀）和郭耀明哥哥（郭耀明）擔任《機靈加油站》的主持人。後來郭耀明哥哥

哥哥 香港電視兒童節目男主持訪談

轉到無綫電視工作，在《真情》中飾演歸亞南一角成名，所以電視台便找維維哥哥代替郭耀明的大哥哥崗位。

未簽約即主持現場直播節目

維維哥哥清楚記得他在《機靈加油站》的首項工作，那是一九九五年聖誕期間的一個演出。當時電視台仍未與他簽約，已經叫他參加《機靈加油站》的現場直播。他說電視台在九十年代很流行做現場直播節目，《機靈加油站》又得到很多贊助商支持，所以不時會舉行現場直播，他主持的那次是玩具反斗城的贊助節目。

因此，維維哥哥參加《機靈加油站》的第一次演出並不是在亞洲電視的錄影廠內拍攝，而是在九龍城中心的玩具反斗城店內主持現場直播的聖誕特輯。在直播節目中，他主要負責問答遊戲，答對問題的小孩子的獎賞是在一分鐘內任意拿走玩具反斗城店內的任何貨物。

「對我來說，這個處女作是一個很大的挑戰。一方面，我並不熟悉小孩子的脾性；二來，那是一個直播的外景演出，要兼顧的事情比在錄影廠內錄播更多。我因為有點緊張，竟然多次將潔儀姐姐的原名袁潔儀錯唸為袁潔瑩。」維維哥哥告訴我他主持首個兒童節目時鬧的笑話。

當時只有二十三歲的維維哥哥剛離開校園，首項任務竟然是在錄影廠以外主持直播節目，可以想像他當時的心情有多緊張。

一九九六年一月一日，他與亞洲電視簽約，成為駐台藝員。被問到初當節目主持人的心情時，維維哥哥坦言並不習慣。

「我在『演藝』讀書時，修讀的是戲劇和表演，只學習唸台詞，沒有接受口才訓練。可是，當主持人卻需要很多其他條件，例如口才、臨場反應。所以，我只好邊做邊訓練自己的口才。這些學習和訓練對我日後主持其他節目或工作都有很大的幫助。雖然我不是劇集演員，但是兒童節目有很多戲劇演出，我可以將我在『演藝』受了四年戲劇訓練學到的東西套用在短劇中的角色扮演之上。因此，在兒童節目中當主持人和演戲，也是一份學以致用的工作。」

維維哥哥在《機靈加油站》的工作量很大。整個節目只有三名主持人，他與存存姐姐和潔儀姐姐要同時兼任很多崗位，甚至招呼現場觀眾的工作也落在他們的身上。由於只有他一名男主持人，所有短劇中的各式各樣男角都由他一人扮演，他的工作量自然大增。

一星期七天拍攝兒童節目

《機靈加油站》節目逢星期一至星期五下午四時三十分至五時播映。整個創作團隊中除了主持人外，還有撰稿員和編審。至於整個兒童時間，還包括分別在節目前後播映的卡通片。為了遷就仍在就學的小演員，工作人員和主持人逢星期六和星期日在亞洲電視的錄影廠內錄影一週播映五天的節目。

在主持《機靈加油站》的那些日子中，維維哥哥每天都在工作中度過。節目分為外景和廠景拍攝。外景包括專訪各行各業，例如介紹班戟店和模型店的營業模式；牙醫、魔術師的工作；拍攝酒樓師傅燒叉燒、煮盆菜的過程；又曾訪問幫助小孩日常學習的各式機構等。

他逢星期一至星期五隨攝影隊外出拍攝外景或錄影訪問，星期六和星期日則返回電視台拍攝廠景。維維哥哥説《機靈加油站》的內容很豐富，亦有很多環節，如故事講述、短劇，所以節目需要拍攝很多東西。他亦常常在短劇中「扮鬼扮馬」，引小觀眾發笑。

《機靈加油站》有很充裕的財政預算。拍攝廠景時，電視台邀請小孩到錄影廠內當嘉賓，提供很多遊戲和活動讓他們參加，包括遙控四驅車、擲球等機動遊戲，也有考智力的遊戲。

維維哥哥當了兒童節目主持人後，一週七天也要上班。他這般辛勤工作有好處也有壞處。壞處是他上班的日數很多，公餘時間自然很少，完全沒有私人時間可用。況且《機靈加油站》四年來只有他一名男主持，所有男性角色都由他扮演，自然十分吃力。好處則是節目一週播映五天，他每個星期都因為「爆 show」而收入大增。

掀起遙控四驅車熱潮

維維哥哥形容《機靈加油站》是一個與時並進的兒童節目，而它與潮流掛勾的遊戲確能吸引很多觀眾收看和參加。維維哥哥記得有一年兒童時間播映一齣四驅車的卡通片，是一個較罕見的卡通片題材。《機靈加油站》便與代理四驅車的玩具公司合作，全年讓小孩子到節目中操作像手掌一般大的四驅車。在那一年內，佈景設計師逢星期六和星期日把廠景搭建成四驅車賽道，參加的觀眾在錄影廠內遙控賽道上的四驅車，與另一位參賽者較勁。須知比鬥四驅車是需要很大的地方，大部分香港人的家中都難以有那麼大的空間作賽。小孩子們卻可以通過參加《機靈加油站》到電視台鬥車，可以想像他們有多麼開心。參加者可以親手安裝齒輪和摩打，自行組嵌自己喜愛的四驅車，在跑道上比拼操作，看誰的賽車跑得最遠或最勁。編導在一天內拍攝十集比賽，分批在不同時間播出。

亞洲電視當年便是藉着《機靈加油站》這個兒童節目在香港掀起了遙控四驅車熱潮。比賽的禮品十分豐富，據維維哥哥形容，勝出的參賽者可以捧走像半個人那麼高的禮物。即使輸了的一方也可以立即申請在未來的一年內重來。換句話說，他們將會在接着的十二個月內有大約十次重來參賽和與三位主持人見面的機會，所以每一名參加者都很高興。

「不過，不是每場賽事都是完美、一定有勝出者過關的。當有些賽事沒有參賽者過關時，我們便要停止錄影，然後再開始另一場賽事。所以，我們其實有點像做現場直播節目

哥哥 香港電視兒童節目男主持訪談

一樣，因為我們不知道甚麼時候停止賽事和我們甚麼時候再主持另一場新賽事。這種突發事件是很考口才的，例如我們為了增添趣味，有時會取笑輸了的小孩，問他『為何你會那樣不濟？』有時，參賽者的年紀實在太小，根本不懂得操作，我便要在旁教導他們玩。還有，主持人需要一邊主持比賽，一邊扮演評述員，即場評述賽事。這是臨場發揮，沒有預先準備的劇本或台詞。初時，我不懂得如何評述。可是，如果遊戲時間連續進行十五分鐘，除了播放音樂外，完全沒有主持人或參賽者講話，觀眾只看着賽事進行，沒有聲音效果，便會很沉悶。為了營造氣氛，我便需要學習旁述或即場錄 V.O.。可以説，我們在錄影廠那兩天簡直要有七手八臂才能兼顧那麼多事情。」

練就「執生」本領

我們在家中看節目，看到的都是經過剪接和補拍的最後成品。事實上，拍攝期間是有「蝦碌」情況出現的。例如有時候小觀眾會講錯説話，或在與主持人對答時説了不適合的話。所以，每次錄影時，撰稿員必須在現場小心聽主持人們和小觀眾的説話，每當有錯誤便立即補救。他們的任務是盡量避免在後期花太多時間剪接，希望幫助編導們令已拍攝的影片都可以播映。

維維哥哥

「不過，我們每次錄影十五集的比賽，就會有三十名參賽者，主持人不小心錯叫參賽者的名字也不時發生。尤其是當兩兄弟在同一場賽事競技時，我們便很容易錯叫他們的名字。有時兄弟姊妹一起參賽，也會引發一些事件。我記得有一次兩兄弟參賽，弟弟比哥哥年輕數歲，卻在比賽中贏了大哥，這是很好笑的事情。有時表兄弟姊妹或同學之間競爭，年長的輸了給年幼的家庭成員，也會令年長的很不開心。我是主持人，每次在比賽完結後都要宣佈賽果。一次，當我正在向着鏡頭說：「這場比賽由妹妹勝出，姐姐輸了給妹妹……」我還未說畢，姐姐竟然大哭起來，原來她不甘心輸給妹妹，還要被我當眾宣佈賽果，感到非常難堪。即使兩名參賽者是很要好的朋友，輸了的一方也會不高興。我當節目主持人，既要一眼關七，又要在看到他們不開心時安撫他們的情緒和『執生』，真是手忙腳亂。」

另一個經常要維維哥哥「執生」的情況是參賽者中途敗陣，不能過關。當他們過關失敗，即是比原定時間更早完成賽事時，維維哥哥便要立即設法填補縮短了的時間。

「每次遇上這種情況，我便要絞盡腦汁拖延時間，不可以因為他們過關失敗而令實際錄影時間與預算時間相差太遠。這時候，我便發揮『吹水』的本領，撰稿員亦會即時給我

哥哥 香港電視兒童節目男主持訪談

指引填補這些時間，這都是很考功夫的。幸好我受了多年訓練，學懂臨時帶出話題的竅門，練就一身『執生』本領。例如我會訪問參賽者，問他們的心情或者過關攻略。我有時甚至取笑他們，令現場氣氛輕鬆一點。雖然《機靈加油站》不是現場直播，但是我們也將這項主持工作視作現場直播般看待。」

兒童節目扮演託兒所角色

維維哥哥説每次節目結束後，編審和撰稿員往往要花三十至四十五分鐘才能將所有禮物派給參賽者。他們為甚麼要花那麼多時間呢？

「除了我們真的送出很多豐富禮物之外，工作人員要花那麼多時間派發禮物是因為有些小孩子仍是稚童，身型矮小，根本不容易拿到那麼多禮物。因此，工作人員要花很多時間和腦汁才能幫助小小的嘉賓將禮物放進袋中。我們不但獲得很多贊助商支持，他們送出的禮物也異常名貴。那時是九十

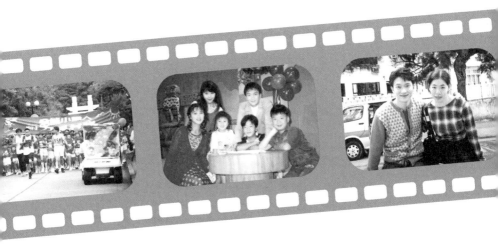

維維哥哥

年代中期，有些贊助商每集送給勝出者的是當時價值二三百元一支的水槍，或是三四百元一部的電動遙控車等獎品，都是很名貴的禮物。即使輸了的參加者也獲得不錯的安慰獎，人人有獎。孩子們一方面可以與大哥哥和大姐姐見面；另一方面又有大量禮物拿回家，滿載而歸，怎能不開心呢？所以《機靈加油站》是一個非常吸引的兒童節目。」

當時電視台在廣播道，孩子們都不用父母接送，父母都很放心讓子女自己到錄影廠。他們參加數次後，便會主動跟編審說：「我下次會再來。」意思是「我不會再按正常方法申請了，你們自動預我的份兒吧」。當時的兒童在課餘沒有太多活動，所以他們能夠參加《機靈加油站》，都很開心和滿足。

「我相信他們的父母更開心，因為他們不但將子女交託給電視台看管，自己不用花時間和精力照顧放假的子女，電視台還為他們提供娛樂和禮物。有些小嘉賓非常幼小，只有四五歲，但是他們都懂得自己乘車來電視台。我們通常會請五六名『恆常嘉賓』到飯堂吃午飯。每次吃午餐時，他們一定會跟着潔儀姐姐到飯堂。我們一方面取笑潔儀姐姐『收嘥』；另一方面，我覺得他們的父母將《機靈加油站》視為免費託兒所，包看管、包吃和包玩，而且全部都是免費。」

我聽到維維哥哥以「託兒所」來形容《機靈加油站》為小演員提供的「服務」，簡直是意想不到，令人發噱，但又覺得十分貼切。不過，當聽到維維哥哥解釋這種情況發生的原因，卻又笑不出來了。

原來那些每個星期六和星期日自動出席《機靈加油站》的小

演員很多都是未能獲得家庭溫暖或父母疼愛的一群，所以他們在不用上課的時間都不欲留在家中。既然參加《機靈加油站》可以不用在家對着不關心他們的父母或只面對着四堵牆，又能消磨時間，更有大哥哥和大姐姐陪伴和愛護，度過歡樂時光，還能夠獲得免費消遣和豐富禮物，當然吸引他們每個星期都自行前來。

「即使我們完成錄影工作，仍要多花兩個小時錄 V.O. 才可離去。可是，他們都自動留下，在錄音室門外等候我們。因為一來他們無處可去；二來他們是想等候我們請他們吃晚飯。坦白說，我們連續工作超過十小時，已經很疲累，恨不得立即躺在牀上休息。可是，我們明白到小孩子的處境和心情，亦與他們建立了感情，不好意思拒絕，所以每個星期六和星期日的晚上，我們也只好拖着疲乏的身軀請他們吃飯，再送他們乘車，然後才可回家休息。有時候我安慰自己說：『幸好不用送他們回家。』

「話雖如此，我很感恩小孩子們真的當我是他們的哥哥，將他們的家事、心事和煩惱都告訴我，所以我也以同樣的真摯感情回報他們。他們感受到我對他們的愛和關懷，很聽我的話，願意接受我給他們的勸告和建議。」

很多人說在工作上不容易覓得友誼，維維哥哥卻贏得一班小小朋友的信任和情誼。

「其中有些小孩子人細鬼大，開始互相傾慕。有的眉來眼去，有的特別偏幫某位異性，有的已經開始約會，有的更爭風吃醋。我看在眼裏，當然明白發生甚麼事情。不過，我不作聲，因為他們最後都會告訴我。」

製作兒童節目竟然變成少男少女製造認識和約會的場所！這是另一樣令我意想不到的事情。我以為參加兒童節目的都是天真爛漫的小小人兒，怎會想到九十年代的高小或初中學生竟然會那麼早熟？在我還未來得及將「兒童節目＝託兒所」的概念消化之前，又來一個「兒童節目＝約會中介所」，實在令我有點招架不住之餘，也教我眼界大開。

「說到底，他們都是好孩子。他們視我為大哥哥和好朋友，給我友誼，也帶給我歡樂，所以我很喜歡他們。」維維哥哥總結他對那班曾經與他度過了不少開心時刻的孩子的感覺。

財政充裕　活動頻仍

維維哥哥說在他那個年代，兒童節目的內容反映香港社會的變化。例如當學界注重朗誦時，《機靈加油站》便邀請學校的朗讀精英表演中文朗誦；為了提高學生對英文的興趣，便請 Harry 哥哥（王者匡）在節目中主持〈一分鐘英文〉，又邀請如譚筠怡姐姐等英文水準高的亞洲電視藝人在螢幕前教授小觀眾英語。

哥哥 香港電視兒童節目男主持訪談

《機靈加油站》一年一度舉辦的暑假戶外活動也叫小觀眾們回味，例如節目曾到香港公園舉行歌唱和 Harry 哥哥的魔術表演。這些大型戶外運動不但在香港戶外舉行，甚至遠赴境外。其中一年，《機靈加油站》與深圳的世界之窗合辦活動，由三位主持人帶領香港的參加者到世界之窗作一個三日兩夜的短途旅行。

「還有，我曾主持《機靈加油站》在暑假舉行的一個特別節目〈全能小鐵人大挑戰〉。我們帶着一百名小孩到西貢北潭涌度假村舉行三日兩夜戶外競技比賽，田蕊妮也是嘉賓之一。比賽項目以運動為主，包括跑步、射擊、水上競技等。水上競技的參賽者拿着大型水槍坐在橡皮艇上比賽，被太陽曬到滿面通紅。當時亞洲電視用在製作兒童節目之上的財政預算很充裕，亦很捨得花錢和付出人力物力，而且更獲得很多贊助商支持。反觀現時，已經很少兒童節目出埠取景，而我們卻曾到深圳和在度假村內進行三日兩夜的拍攝，都是很難得的機會和很難忘的經驗。現時想來，這二十年來都再沒有這種情況出現了。」

維維哥哥表示以前電視台投放大量資源在製作兒童節目之上，不但讓團隊到內地拍攝，又可以將整個錄影廠變成一個遊戲節目，這些優厚條件都是現時的兒童節目所望塵莫及的。

「亞洲電視很少錄影廠，所以錄影廠在星期一至星期五拍攝其他節目，星期六和星期日才搭置兒童節目的廠景。換句話說，每次《機靈加油站》錄影前，佈景組都要重新搭景。為了省卻不斷搭景和拆景的工序，我們每次便要拍攝十集節

目，可供兩至三個星期存貨。由於我在那兩天朝九晚六差不多連續九小時不斷講話，有時更連拍十五集，常常引致喉痛，所以也是挺辛苦的。」

《機靈加油站》每個星期只播映五集，他們卻每次錄影十集，一來是因為電視台要保證有充足的存貨，以備不時之需；二來，有時遇上節慶，便會停拍一星期；三來，如果存貨過多，兒童節目組亦會放假休息。

當大哥哥的歡樂和得着

雖然工作充滿挑戰和不為人知的辛苦，維維哥哥從主持《機靈加油站》中卻得到更多令他珍視的東西。

「我和幕後工作人員並肩工作多年，可以說他們是看着我長大的，彼此之間建立了很珍貴的友誼。同時，我通過主持兒童節目，認識很多人，對我日後當其他節目的主持有很大幫助。事實上，很多觀眾都是通過我主持的節目認識我。近年來，不少人告訴我他們是被迫看亞洲電視，因為他們要收看我主持的《機靈加油站》。我陪伴他們成長，最熟悉我的電視觀眾都是因為收看《機靈加油站》。

「有些小孩子特別喜歡上鏡，又伶牙俐齒，電視台便會不斷邀請這些孩子到《機靈加油站》當現場參加者。他們都愛參加兒童節目，尤其喜歡跟在大哥哥和大姐姐身後，《機靈加油站》讓他們每個星期到電視台玩，令他們非常開心，度過愉快的童年。所以，我在他們的童年陪伴他們成長，他們也

哥哥 香港電視兒童節目男主持訪談

陪伴了我很多歲月。有好幾名小孩當了一年多現場小演員後沒有再來參加，在他們成長的十多年間我們也失去聯絡，沒再見面。近年，他們通過不同的社交媒體聯絡我和潔儀姐姐，問我們是否還記得他們。他們都是當年《機靈加油站》的小演員，有些甚至是從外國發出訊息。其中一名寫訊息給我的是基仔，他現在已是一名教師。這麼多年過去了，他們仍能講出當年參加《機靈加油站》的遊戲名目。我早已因為年代久遠而忘記某些環節和遊戲名目；但當他們提起後，便會令我在腦海中湧現一些昔日情景。還有，一位當年的小演員在結婚時邀請我和潔儀姐姐參加他的喜宴，因為他認為我們也是陪着他成長的人。他現時成家立室，請我們見證他的婚禮，讓我們知道原來我們在他的童年扮演着非常重要的角色。説真的，即使是我自己的中小學同學也不一定邀請我出席他們的婚宴，他卻在籌辦人生大事時，仍然記掛着我們當年結下的情誼，這是當大哥哥的歡樂和得着。我們以前經常在錄影廠內見面，是《機靈加油站》拉近我和一班小孩子之間的距離。如果我拍電視劇的話，便不會與他們建立起這種關係，亦不會有那麼長時間的忠實擁躉了。這些都是我當兒童節目主持的得益。

「現時回想起來，才知道那是我的一個成長階段：原來有很多人曾經與我那麼親近，與我在一起那麼久。例如我現時拍攝劇集，即使在拍攝期間那三個月經常見面，可是，拍攝竣

工後，大家可能永遠再沒有合作的機會。即使有，也不知道會在何年何月。我主持《機靈加油站》卻有四年時間，大家在那一千多個日子中一起工作，一起吃飯，就像家人那麼親厚，亦培養了一段段深厚的友誼。那時我並不覺得這是重要的事情，要到現在才知道原來主持《機靈加油站》的那段日子是我成長的一個重要階段。尤其是很多人説對我的印象就是維維哥哥，可見無論是在我的成長過程或是我的演藝事業中，《機靈加油站》都佔着非常重要的位置。」

《完全電腦手冊》的「爆機維」

亞洲電視每過一段時間便會推出不同的兒童節目。監製、編審、撰稿員和主持人每星期開會，研究未來一個星期的內容，亦會討論哪些環節可以保留，哪些環節會順應潮流而改變呈現模式。一九九七年前後，電腦開始在香港普遍化。創作人員知道小孩們都喜歡接近潮流，就以「打機」和玩電腦遊戲為例，時興「打機」和玩電腦遊戲時，小孩都愛多看有關的內容。電視台因應社會潮流而進行改革，將兒童節目改名為《完全電腦手冊》，多花時間在介紹「打機」和玩電腦之上。

《完全電腦手冊》的整個節目全都用作介紹電腦軟件和遊戲內容

哥哥 香港電視兒童節目男主持訪談

之上，例如任天堂、
世嘉出品的遊戲機
等，並邀請專家示範「砌
機」、教授電腦。當坊間流行任天堂遊戲機
時，兒童節目又與遊戲公司或遊戲雜誌如《Game Player
雜誌》合作。有時遊戲公司派員到錄影廠教導主持人「打機」
的秘技，有時編導會預先錄影遊戲公司職員「打機」過關的
過程，主持人便依着撰稿員根據遊戲公司提供教導他們操作
的資料寫成的台詞在影片畫面上錄 V.O.。節目每集大約用
五至十分鐘的時間在螢幕上指導觀眾，教孩子過關攻略，例
如讓他們知道如何用「金手指」、密碼等過關方法。

「我在主持《完全電腦手冊》那兩年的工作純粹是在網上講
電腦，不用再演短劇，因為那是一個完全電腦節目。雖然我
們製作的是兒童節目，但是會隨着不同的時代和潮流而改
變。《完全電腦手冊》做到與時並進，所以迴響很大 。」

維維哥哥在每集節目最後的兩三分鐘負責主持 IQ 題問答比
賽，要「扮鬼扮馬」地發問問題，答中最後問題的參賽者需
要填寫表格等待抽獎。須知雖然香港那時候已經流行電子遊
戲，卻不是人人都可以負擔得起購買遊戲機，所以很多小孩
都爭相到《完全電腦手冊》「打機」。

《完全電腦手冊》更與《Game Player 雜誌》合作，每星期
送出獎品，大獎是遊戲機。到了二千年代，香港流行電腦
化，節目送出的獎品更是一台台的個人電腦。獎品如此名貴
豐富，觀眾都為之瘋狂。

談東談西談各類話題
行東行西來發掘話題

維維哥哥

「由於我以『打機達人』的形象出現，我當時的綽號也改為『爆機維』。事實上，我是不喜歡『打機』的，但是大家都記得我這個形象。大約七八年前，Sony（新力）香港有限公司一名公關人員跟我說：『你以前在兒童節目的綽號是『爆機維』，可否幫忙為我公司宣傳電腦？』其實我一點也不精於『打機』，只是照着《爆機全攻略雜誌》讀稿和唸 V.O.，沒有『穿崩』而已。大家在螢幕上看到的全是假象，幸好沒人看得出來。」

維維哥哥在「演藝」讀書時想學習當演員，演員是要依着劇本演戲。可是，他加入兒童節目後，卻成為一位主持人；然而學校並沒有提供訓練學生當專業主持的課程。所以他坦言自己在主持節目的初期，並不知道如何當一名稱職的主持人。

「自從當了維維哥哥後，我擴闊了自己，主持工作帶我多走一步。雖然我在兒童節目中不是當演員，但是我在學校裏學到的演戲知識並沒有浪費。我們以前研究劇本時，學習分析和想像。到我成為兒童節目主持人時，我將那些訓練應用在主持節目和演出短劇之上。如果我沒有在『演藝』修讀多年戲劇，相信我的主持生涯不會那麼順利。」

他猜想大概是公司覺得他在兒童節目當主持的表現不錯，而主持人的需求量亦愈來愈大，便讓他在後期同時兼任《今日睇真 D》的主持工作。所以，他在亞洲電視多是以當主持為主，他形容他做的「都是面對人的工作」。

哥哥 香港電視兒童節目男主持訪談

與台前幕後建立長遠深厚的友誼

由於《機靈加油站》只有維維哥哥一名男主持，所以他每個星期六和星期日都因為太過疲勞而身心虛脫。那時候，他完成一整天的錄影工作後，還要再多花兩小時錄 V.O.。在那數年間，他每天都在工作中度過，沒有閒暇，也沒有時間與親友見面。

「相反，我與兒童節目的台前幕後工作人員卻一星期七天，每天都見面和合作，一起吃飯，一起成長。我們曾經一起到澳門兩日一夜旅行，恍如家人般感情深厚。雖然大家不再一起工作已有多年，有些人甚至已經轉行，但是我們仍然保持聯絡，感情不變。」

維維哥哥在一九九五年至一九九九年主持《機靈加油站》等兒童節目，當時無綫電視的兒童節目是《閃電傳真機》，主持人是譚玉瑛姐姐、Gary 哥哥（譚偉權）和 Simon 哥哥（魯文傑）。Gary 哥哥是維維哥哥在「演藝」的學兄，Simon 哥哥則是他的學弟。以前亞洲電視和無綫電視兩邊的兒童節目主持人常有交流。維維哥哥拍攝外景時，不時碰到他們和《閃電傳真機》的另一位主持人譚玉瑛姐姐。他們都喜歡上茶樓吃點心，大家便常常在

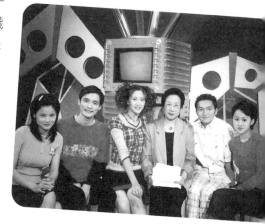

彩虹站金碧酒樓吃午飯時碰到。與現時相比，維維哥哥留意到近年演員拍攝外景時都不再到酒樓吃飯，只吃飯盒填飽肚子便算。

在那些年中，亞洲電視的兒童節目數次易名，包括一九九三年的《機靈加油站》、一九九六年的《完全電腦手冊》和一九九七年的《精靈一族》。《精靈一族》在主持人方面，除了維維哥哥、潔儀姐姐、存存姐姐之外，增加了數張新面孔，包括蔡國威，以及由維維哥哥推薦加入的「演藝」師弟吳華新、鄧永威和師妹林依彤、梁家怡。

《機靈加油站》是一個主持人表演他們百變能力的兒童節目。在那半小時的節目內，主持人施展渾身解數「扮鬼扮馬」演短劇、與小孩子玩遊戲、主持問答環節、到錄影室外取景等，一人兼任數職。《完全電腦手冊》則顧名思義，是一個內容完全是電腦的兒童節目。相對《機靈加油站》，《精靈一族》的主持人不再需要不斷轉換角色和崗位，而是比較注重與小觀眾交流和分享。例如在〈非常補習社〉這個環節中，主持人與小觀眾一起坐下，就每集不同的主題為觀眾提供資訊，互相交流心得和述說自己的體會。譬如說，該集的主題是旅遊的話，主持人除了提供很多與旅遊有關的資訊給觀眾外，還會與身旁的小孩子討論各種關於旅行的事情，讓他們發表意見，與大家分享旅遊的見聞。

自一九九六年開始，維維哥哥除了主持兒童節目外，亦參加

拍劇工作。當《精靈一族》在二〇〇〇年停止播映後，他在接着的十多年亦曾主持《今日睇真 D》、《香港有飯開》、《香港亂噏》等節目。他坦言自己忙着應付戲劇組和主持的工作，沒有留意亞洲電視在那些年製作的兒童節目，亦不知道它們的情況和水準如何。

在亞洲電視結業前的一年，即二〇一四至二〇一五年，維維哥哥再次主持兒童節目《我們這一班》，距離他上次在《精靈一族》當大哥哥已經有十五年光景。

「到推出《我們這一班》時，兒童節目可說是差不多沒落了。由於兒童節目再沒有資源，所有拍攝工作只是在錄影廠內進行，完全沒有外景。整個節目都是由主持和嘉賓坐在錄影廠內不斷説話填塞時間，再沒有充裕的財政製作一個內容和畫面同樣豐富的兒童節目。節目內容亦只是簡單地介紹手工藝、各行各業等，沒有甚麼噱頭。一次，我們邀請一位畫家當嘉賓，畫家連續數分鐘不斷地獨自講述他的畫作，畫面亦很沉悶，觀眾覺得自己好像在收聽電台節目一樣。電視台當時只是礙於廣播條例，必須設有兒童節目和婦女節目時段，所以即使沒錢也要製作兒童節目。」

他記得亞洲電視結業時，由於不再生產很多節目，電視台只剩下為數不多的演員。不過，由於香港影視條例規定免費電視台必須播映兒童節目和婦女節目，故此亞洲電視一直製作兒童節目。即使在電視台的最後日子中，它仍然製作兒童節目，直至二〇一六年四月二日牌照期完結。

維維哥哥自己則在二〇一五年九月約滿後加入無綫電視戲劇

組，做他最渴望的工作 ——
當一名演員。

他在亞洲電視服務二十二
年，其中由一九九三年至
二〇〇〇年一直當兒童節目
主持人。加上《我們這一班》
的一年，他有八年的時間以大哥
哥身份在兒童節目出現。這位資深的
兒童節目主持人親眼目睹亞洲電視後期製作的兒童節目已經
與以前的大有分別，例如以前是外景加廠景，花上很多人力
和物力拍攝一條影音均備的影片。然而後期的兒童節目卻每
下愈況，難與昔日的輝煌時代相提並論。

亞洲電視製作的兒童節目由擁有大量的人力和財力的全盛時
期，到缺乏資源，草草成事的萎縮階段，維維哥哥在很多時
間裏都是置身其中的參與者。他身為亞洲電視多個不同年代
的兒童節目主持人，見證着電視台兒童節目一榮一枯的演
變，自然感受良多。

「亞洲電視的兒童節目多年來經歷很多變化，由最初介紹各
行各業、食肆等民生的題材，到電子遊戲興起時集中介紹
『打機』，再到以電腦為主題等幾個階段，我都是見證者。
雖然我們主持的是兒童節目，卻與社會的關係密切，緊隨社
會進步的步伐。同時，我們在向未來社會棟樑介紹自己的城
市和世界的變化起了重要的作用，所以我很榮幸自己曾經是
兒童節目其中一名參與者。」

哥哥 香港電視兒童節目男主持訪談

看過花開花落，自然寵辱不驚。維維哥哥花了二十二年經歷一個電視台和它的兒童節目的興衰更替後，早已在另一個電視台再起他的新門牆，祝願他日後的演藝事業更勝舊家鄉。

"

亞洲電視製作的兒童節目由擁有大量的人力和財力的全盛時期，到缺乏資源，草草成事的萎縮階段，我在很多時間中都是置身其中的參與者。我身為亞洲電視多個不同年代的兒童節目主持人，見證着電視台兒童節目一榮一枯的演變，自然感受良多。

"

維維哥哥

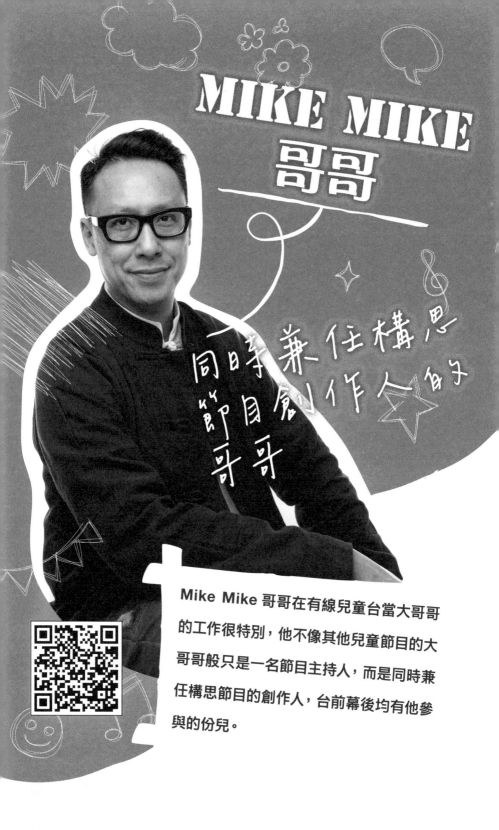

MIKE MIKE 哥哥

一同時兼任構思節目創作人敏哥哥

Mike Mike 哥哥在有線兒童台當大哥哥的工作很特別，他不像其他兒童節目的大哥哥般只是一名節目主持人，而是同時兼任構思節目的創作人，台前幕後均有他參與的份兒。

哥哥 香港電視兒童節目男主持訪談

暱稱：**Mike Mike 哥哥**

本名：**周昭倫**

服務的電視台：**有線電視**

主持的兒童節目：

有線兒童台 1993 – 1995

現時工作：

香港話劇團外展及教育主管

一九九二年，Mike Mike 哥哥在香港演藝學院戲劇系畢業後，到英國深造一個短期課程。他回港後曾任職廣告製作助理，負責行政和與製作有關的廣告工作。半年後，他在「演藝」的學姐詠蓓姐姐（甄詠蓓）問他有沒有興趣加入有線電視兒童台當主持人，當時她已獲聘在該台當大姐姐。Mike Mike 哥哥覺得那會是一份有趣的工作，便接受兒童台台長康小圓的面試。

當時兒童台處於即將開台的階段，已經聘請 Jim 哥哥（詹瑞文）、詠蓓姐姐和 Wendy 姐姐（莫倩茹），尚欠一名男主持。Mike Mike 哥哥面試成功後，成為有線兒童台第一代主持人之一。

兒童台在一九九三年十月開台。Mike Mike 哥哥覺得自己在臨近開台時才加入，不像其餘三名主持已有數月時間接受訓練和實踐，所以督促自己要更加努力學習當兒童節目的主持人。

每天現場直播四小時的兒童節目

「我在兒童台的職銜是主持人及助理節目主任（Presenter / Assistant Program Officer），職責主要是撰寫 tag、介紹該集節目內容和即將播映的環節、拍製短片、與兒童觀眾談話，以及與觀眾建立關係等。三位主持人具豐富的演戲經驗，並早已開始操練模擬模式和流程，我卻是一名初哥。我與他們比較，覺得自己有很大的學習空間。」Mike Mike 哥哥憶述他初加入兒童台時的感覺。

「詠蓓姐姐和 Wendy 姐姐都是口齒伶俐的人，而且很熟習那套表演模式，所以我與她們合作期間，她們教懂我很多當主持人的技巧，例如何時要望鏡頭，何時要望對手。」Mike Mike 哥哥是小觀眾的大哥哥，原來他初加入兒童台時，也要兩位大姐姐指導他當主持人的竅門。

兒童台逢星期一至星期五早上八時開始連續現場直播四小時，至中午十二時。之後，兒童台整天不斷重播該四小時的節目，連續二十四小時重播，即每天將四小時的節目循環播映六次。為了令節目多采多姿，每集節目包括很多不同的環節。除了由兒童台製作的片段之外，其他全都是外購節目，包括卡通片、外國的兒童藝術及科學小實驗短片等節目。每

當完結一個環節後，主持人便會亮相，與家庭觀眾說話，時間大約數十秒至三四分鐘，也是現場直播。主持人出現的作用是將四小時內的多個環節串連起來，並且當一名報幕人，介紹下一個環節。

主持人在那四小時讀 tag 和介紹節目的時間不算多，那麼 Mike Mike 哥哥在不需要出鏡的空檔時候都做些甚麼事情呢？

「有時候播映的環節很長，需時大半小時，我便利用這段空檔到飯堂吃早餐。」Mike Mike 哥哥每天大約早上七時至七時半到達有線電視台準備直播節目，直播前當然沒時間吃早餐。幸好主持人不需要連續四小時在鏡頭前出現，中間可以有時間歇息。

Mike Mike 哥哥說有線兒童台開台時，很想做到與一般的兒童節目不同，刻意設計一個風格新穎的兒童節目，希望能夠透過電視媒介這個渠道讓小孩子以非傳統的嶄新方式學習新事物。由於兒童台是收費電視台，觀眾需要訂閱，每月支付台費，製作一定要有特色，才能吸引觀眾願意付費收看。

不是「讀稿機器」

因此，Mike Mike 哥哥每天完成早上所有直播的主持人工作後，便利用下午的時間做他身兼助理節目主任的工作，例如準備翌日的節目、撰寫 tag 的讀稿、搜集資料等。有時候，他更要構思不同的新環節和內容，提前研究新環節的主題。

「兒童台給我的第一個印象是它的運作模式很美式，即是很依賴主持人的參與。它的主持人並不是只需要將撰稿員撰好的稿件唸出，即所謂『讀稿』，便能完成責任，他同時也是一名創作人。換句話說，我們不會只視自己為幕前藝人，我們也是幕後的 Content Creator，是有份策劃內容的創作人。因此，我們不是只負責將撰稿員撰寫的稿件讀出的載體，同時也要構思節目內容和表達手法。我們可以拍自己想拍的東西，講稿亦由自己撰寫，撰稿員則專門負責撰寫特輯的稿件。」

原來有線兒童台主持人的工作和任務與一般兒童節目主持人的有那麼大的分別，最明顯的分別就是 Mike Mike 哥哥強調主持人不是「讀稿機器」。

「我們要與家庭的小觀眾建立關係，亦讓他們通過我們為他們準備的資料、拍攝的影片和我們在螢幕前向他們所說的話學習新知識。由於我曾受戲劇訓練，所以我有很多古靈精怪的創意。我不會只是將我已準備的東西一板一眼地直接告訴觀眾，而是加入我的構思和創意，以有趣的手法將訊息傳遞給觀眾。對我這名電視新人來說，這種工作模式很特別。由於兒童台的節目除了星期六全是錄播節目之外，週日的很多節目都是現場直播，所以我覺得每天的工作都非常刺激。」

每週都要醞釀有意思的意念和新鮮的構思與觀眾分享並不是一件容易的事情，幸好 Mike Mike 哥哥懂得利用很多方法來刺激靈感。例如當他走在街上時，會多留意四周的事物，並拍下街景，從中取得靈感。

「譬如说，我在街上看到寫有中文字、英文字母和數字的路牌時便拍下照片，返回公司後研究那些一連串文字和數字是怎樣的組合，它們之間又有甚麼密碼，還有它們為何一定是白底黑字。我就是從生活上發掘一些有趣味的東西細細研究，再經自己的設計和包裝，令一些大家每天都見到但卻從不留意的事物變成一個個益智好玩的兒童節目環節。這些工作和過程都是培養自己成為一名有創意和獨特的主持人很重要的訓練。」

Mike Mike 哥哥覺得兒童台初創時很有心，常常找來高質素的導演拍攝，而那些導演對製作兒童節目都很有想法。

「其中一位導演 Eunice 喜愛藝術，鼓勵我與她合作拍一些專門介紹藝術的短片，在一分鐘內講解關於藝術的知識，例如各種藝術流派、介紹藝術珍品。我拍了十多集，無論是意念構思和主題、資料搜集、設計內容、撰寫 tag、錄 V.O.、拍攝照片等都有份參與。」

兒童台約有四至五名主持，Jim 哥哥、詠蓓姐姐和 Wendy 姐姐離職後，加入佩儀姐姐（梁佩儀）和 D D 哥哥（謝英許）與 Mike Mike 哥哥合作。至於幕後人員則包括三至四名導演，四至五名撰稿員，還有負責購買外國影片和卡通片的職員。外國影片大都是從歐美國家購入富學術性的兒童節目。兒童台除了需要為這些外購片配音外，還要經過重新包裝和宣傳才可以播映。

卡通片永遠是最吸引孩子的兒童節目之一，有線兒童台當然也設有播映外購卡通片的時段。

「我第一次接觸《蠟筆小新》卡通片便是在兒童台。那時候，很多卡通片商和動畫片商經常將樣片（demo）寄到兒童台，希望我們選購。一次，一位兒童台採購部同事正在看《蠟筆小新》的 demo，覺得非常有趣，立即叫我們一起觀看。我清楚地記得那集 demo 就是第一集，在該集中小新將自己的『何 B 仔』繪畫成大笨象，我們一邊看一邊笑作一團。」

Mike Mike 哥哥說雖然《蠟筆小新》有很多笑料，可是它的內容十分「踩界」，不適合有線兒童台的路線，所以兒童台沒有購買。後來，《蠟筆小新》由亞洲電視播映，其創新的笑話吸引很多觀眾，收視高達二十二點。

兒童台除了在錄影廠內現場直播外，有時也會拍攝外景。例如 Mike Mike 哥哥曾經與攝製隊到大澳取景，介紹當地環境、食物和風土人情，經剪接後分十至十五集播出。

Mike Mike 哥哥說兒童台始終是一個較小規模的兒童頻道，不比無綫電視有着豐富的人力和資源拍攝自己的製作。「我們自知人手不足，所以主持人們都要肩負很多不同的任務。例如當兒童台舉辦兒童節目，或者到商場舉辦兒歌比賽，我便要擔任大會司儀。」

難忘的趣事

Mike Mike 哥哥開始主持節目時，首先要學懂的便是在五秒內完成他需要說的話。由於導演早已定好流程表，人家必須嚴格遵行時間的安排。換句話說，即使 Mike Mike 哥哥未能在五秒內說畢他的話，導演也不會讓他完成，而是立即播映預先安排在那一分那一秒播映的影片。所以，如果他在掌握時間之上不夠靈活，觀眾會看到他還未說畢要說的話便在鏡頭前倏地消失。套用行內術語，那個完場句（ending）的位便會收得不好看。這種情況若在直播時發生，當然沒辦法阻止。由於兒童台的節目不斷重播，所以便需要重拍，使之後重播的完場句有一個漂亮的版本。

「有一次，發生一件關於完場句的尷尬事情：當時我負責讀tag，有十至十五秒的時間介紹下一個環節。雖然我早已熟記讀稿，怎料直播的時候，竟然忘掉即將播映的環節的名稱。當我的拍檔意識到我忘了節目名稱時，為了打圓場，便說：『不如讓我們先來收看下一個節目吧！』本來這是最佳解決問題的方法，我卻不知道為何我在那一刻非常固執，竟然堅持要記起節目名稱……結果當然是想不起來。時間到了，編導不讓我再想下去，立即播映下一個節目。我可以做甚麼呢？只得補拍那段 tag。」

Mike Mike 哥哥雖然是戲劇系畢業生，在校內有四年演舞台劇的經驗，明白到演員總會有「發台瘟」，腦海突然一片空白的時候，所以早已學懂臨場「執生」、「爆肚」、拖延時間「撈」台詞的技倆。可是，在舞台上或許容許稍為拖延一點

點的時間，在電視直播時卻絕對不可以發生。Mike Mike 哥哥在非常有限的時間壓力下，更加記不起節目名稱。他現時回想這段尷尬經驗時，仍然覺得很可笑。

另一件令他覺得好笑的事情發生在他的拍檔 Jim 哥哥身上。雖說 Mike Mike 哥哥與其他三人都是主持，但原來 Jim 哥哥的合約與其他主持的不同。其他主持每天都要上班，有上下班時間。他們只需專注做好主持人的角色，不用「扮鬼扮馬」。Jim 哥哥的大哥哥職責則有別於其他節目主持，專責扮演所有古靈精怪的角色。他每星期只需到兒童台的錄影廠一次，拍攝他在接着的一個星期內所有演出環節的戲份。他常以很多不同的形象示人，例如 Jim 哥哥、Jim 博士等。他有時介紹新知識，有時又有搞笑的場面。總之，所有古靈精怪的角色都全交給他。

一次，兒童台收到一位小觀眾的來信，問可否叫 Jim 哥哥不要那麼不環保。Mike Mike 哥哥與同事們不明白為甚麼小觀眾批評 Jim 哥哥不環保。大家經過多番研究後，終於恍然大悟，原來小觀眾是想叫兒童台不要再讓 Jim 哥哥的造型扮相那麼古怪離奇。只因他年紀太小，不懂正確地表達自己的意思，致令大家苦苦推敲。

主持全港首個現場兒童論壇

對 Mike Mike 哥哥來說，令他印象最深刻的是在週末早上主持一個錄播的兒童論壇節目。他被兒童台選為其中一位論壇主持人是因為他在兒童台的形象是健康正面、有學識、愛思考的智慧型，很配合論壇的風格。每個星期六，兒童台邀請十至二十名小學生到錄影廠出席一個兒童為發言嘉賓的論壇。主持人坐在一排排的座位中間，學生們則分批坐在兩邊，大家一起發表意見。

「那是一個很開放的論壇，在那兩至三小時內，學生們可以天馬行空地發表他們對該集主題的想法。例如我們的主題是『為何有校規？』，便讓學生們在那三小時內自由地討論如校規的目的和作用、我們應該如何遵守校規、如果沒有校規便會出現甚麼情況等等的問題。我們不希望由電視台以說教形式單方面向學生們灌輸理念、想法或知識，而是給他們一個從討論中學習的機會。我們沒有亦不會提供標準答案，對主持人來說也是很大的挑戰。所以我要學習引導在座學生發言的技巧，又要預先搜集和組織很多與校規有關的資料，才能在現場引導學生們發言。」

兒童台同時邀請教育專家出席論壇，在討論中傳達正確和正面的訊息給參加者。小孩子難得有機會與他們深入討論，暢所欲言，自然十分雀躍。根據 Mike Mike 哥哥的觀察，唸小五和小六年級的學生年紀相對較大，自我意識較強，亦較容易擔心講錯說話。相反，年紀較小的小孩則天馬行空地發表意見。他們有時說話不着邊際，不能好好組織心中想說的

話，又或是上文下理出現邏輯問題。所以 Mike Mike 哥哥很多時候要在了解和消化他們的話後，將他們的說話重新組織，使大家明白他們究竟想說甚麼。因此，Mike Mike 哥哥覺得每次主持論壇，與兒童談話的三個小時便是他當主持人最刺激的時間。

雖然準備論壇的工夫很多，壓力大，時間又長，Mike Mike 哥哥卻很喜歡這項工作。

「我覺得我的工作很有意義，因為大部分小孩子在生活中未必有機會說出他們對生活的看法，而論壇最重要的精神正是開放了屬於小孩子的時間和空間，讓他們發聲，提出意見。我們成年人則從這個平台聆聽他們的聲音，了解他們的想法和感受，所以論壇扮演了一道讓成人和兒童溝通的橋樑般的角色。至於我這名主持人，則從中學習到如何主持一個長達三小時的兒童論壇，那是一個很好的訓練。」

Mike Mike 哥哥說自從兒童台開始每週舉行兒童論壇後，其他電視台都跟風仿傚，所以他們成了潮流領導者。

這種開放發言的理念和模式不但影響了往後的香港兒童電視節目，對 Mike Mike 哥哥這位論壇主持人也有深遠的影響。

「直至現在，兒童台這套兒童論壇概念仍然對我的工作有很大的影響。過去十多年至今，我一直從事戲劇教育工作，管理一間提供戲劇課程的學校。我也是以開放的形式讓學生們在學習過程中發聲，表達自己，亦鼓勵成年人和家長聆聽孩子們的想法。我很喜歡我這套深受兒童台論壇的精神影響的教育方向。」

渴望嘗試新事物

在兒童台工作一年多，Mike Mike 哥哥覺得得失參半。得者是當主持人的自由度很大，參與性小很高。只要他先與導演商量，獲得許可，便可以自由構思和創作，作多方面的嘗試。如果是小環節，導演更會讓他自行發揮，甚至讓他決定攝錄機的走位和取景角度。這些工作經驗對他日後的創作起了很大的作用。

另一方面，雖然在那四小時的節目中主持人真正出鏡的時間並不算多，可是 Mike Mike 哥哥說他在鏡頭下的工作量卻是繁多的，例如要準備出鏡、構思節目形式和內容、搜集資料、撰稿、錄 V.O.⋯⋯ 每天都很忙碌。

因此，Mike Mike 哥哥在兒童台工作一年半後，主動向公司要求轉當兼職主持人，因為他覺得工作佔據他太多時間，令他沒有機會做其他事情。他是戲劇系畢業生，仍然嚮往迷人的戲劇世界，很想再踏台板演戲。同時，他亦不諱言當時看不到自己在兒童台的工作會再有突破。所以，他改為每天早上在電視台上班，下午的時間則留給自己，做他想做的事情。

經過半年兼職工作後，Mike Mike 哥哥離開兒童台，加入香港話劇團，當他夢寐以求的舞台演員。他一直在劇團服務至今，現時擔任外展及教育主管一職。

雖然 Mike Mike 哥哥已經不再是兒童節目的主持人，但是他仍然留意兒童節目的發展和面對的困難。

「我現時從事戲劇教育工作，接觸很多年輕人，當中有不少人告訴我他們小時候是看着我主持的節目長大的。事實上，很多小孩子看有線電視都是只看兒童節目。尤其是初開台時，很多人都特別留意有線兒童台與其他電視台的兒童節目有何分別，可見兒童節目於九十年代在香港兒童的成長過程中仍然佔着重要的位置。

「現時的兒童節目已經不再像我們當年那麼受小孩子歡迎，是他們課餘必看的電視節目。對我們這些曾在兒童節目出一分力的主持人來說，這是很可惜的事情。不過，我亦明白這是正常的發展，因為電視的發展本身亦正處於下行趨勢。電視固有製作和播映兒童節目的模式 —— 即是小觀眾坐在家中電視機前被動地接收主持人背稿的形式 —— 已經改變，兒童觀眾依靠大眾媒介灌輸知識的傳播形式亦已沒落。現今世代的兒童都愛從不同的渠道接收有趣味和富創意的資訊，日常接收教育的方式早已變得靈活好玩，不再一定需要依賴電視這個媒介了。」

電視的兒童節目將會如何發展或進行改革？相信要靠未來的一班哥哥和幕後策劃人的努力了。

66

兒童台的主持人並不是只將撰稿員撰好的稿件唸出便能完成責任，他同時也是一名創作人。換句話說，我們不會只視自己為幕前藝人，我們也是幕後的 Content Creator，是有份策劃內容的創作人。因此，我們不是只負責將撰稿員所撰稿件讀出的載體，同時也要構思節目內容和表達手法。

99

Mike Mike 哥哥

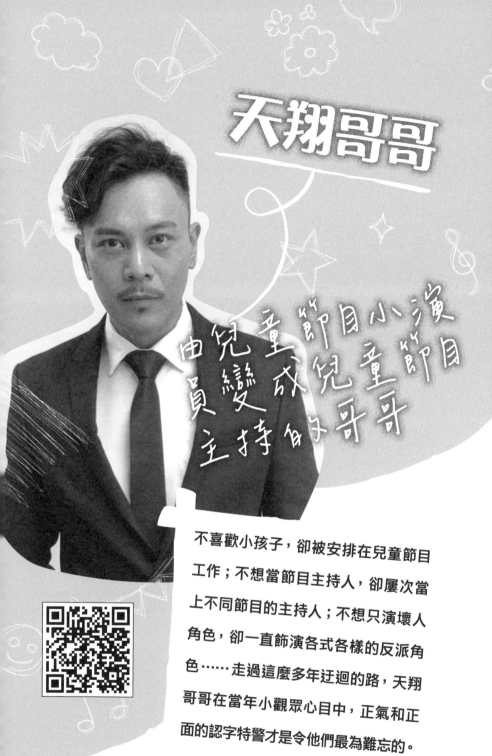

天翔哥哥

由兒童節目小演員變成兒童節目主持的哥哥

不喜歡小孩子，卻被安排在兒童節目工作；不想當節目主持人，卻屢次當上不同節目的主持人；不想只演壞人角色，卻一直飾演各式各樣的反派角色……走過這麼多年迂迴的路，天翔哥哥在當年小觀眾心目中，正氣和正面的認字特警才是令他們最為難忘的。

　哥哥　香港電視兒童節目男主持訪談

暱稱：天翔哥哥，認字特警
..................

本名：李天翔
..................

服務的電視台：無綫電視
..................

主持的兒童節目：《閃電傳真機》1997 – 1999
..................

《至 NET 小人類》2000 – 2002
..................

現時工作：
..................

自由身演員和寵物業商人
..................

一九九六年，只有十八歲的天翔哥哥中五畢業，正在等候會考放榜之餘，亦計劃如何打發暑假的餘暇。他是一個不能靜下來的人，加上青春的躁動和對事物的好奇，便打算唸一些帶給他新知識的課程，恰巧讓他看到無綫電視第八期藝員進修班招生的廣告。他想着自己反正有時間卻沒有目標，不如報讀，嘗試接觸新事物。所以，他說自己本來就從沒想過當藝人這行業，只是機緣巧合，讓他這名青年人誤打誤撞地踏上演藝之路。

不想當兒童節目主持人

天翔哥哥幸運地被電視台錄取，成為該屆的學員，並接受

天翔哥哥

半年訓練課程，包括三個月的理論課和三個月在錄影廠內實習。半年後他畢業了，首年的工作主要在劇集中跑龍套，吸取經驗。他同時亦拍了很多音樂影片（MV，music video），如參與梁詠琪、楊采妮、鄭伊健等歌星的MV。一年後，公司叫他參加兒童節目面試，原因是當時在《閃電傳真機》中當主持的子健哥哥（蔡子健）正準備由兒童節目調到戲劇組，所以監製蕭偉雄需要找人代替他的主持崗位。天翔哥哥因此被安排參加試鏡，並順利地被選中，成為其中一名主持。

試鏡成功，獲得角色，對所有演員來說都是喜事。可是，當天翔哥哥獲悉被選中，即將加入兒童節目行列時，他的心卻往下沉。

為甚麼他會有這樣的反應？

原來當時是公司的指令叫天翔哥哥參加兒童節目主持人的遴選，他只得從命；實際上他完全不想參加兒童節目遴選。

「我唸訓練班是想接受演技訓練，他日當一名劇集演員，而不是當主持，所以我根本就不願意參加遴選。可是，我明白自己是新人，應該順從公司的要求，只好勉為其難地去了。沒想到竟然被選中，怎不教我難過呢？」天翔哥哥解釋他當年感到難受的原因。

既然公司已替他作出安排，除非他離開無綫電視，否則只好接受這個不是他期望的崗位。就是這樣，天翔哥哥便由訓練班的課室被送進《閃電傳真機》錄影廠去。

天翔哥哥的職責是代替子健哥哥當主持人，形象是正面的大哥哥。他這名主持人的其中一項工作是負責節目開始的開場白和結尾話，例如開始時要告訴觀眾該集的內容和在節目完結前預告下一集的內容。

「我當主持的感覺很不好，因為我始終覺得自己只想演戲，而不是當主持。況且，我不喜歡小孩，怎能做好兒童節目？同時，我只是一名初出茅廬的小伙子，卻要記很多稿和對白，對新人來說壓力很大。我非常不習慣，亦很擔心。可是我沒有辦法，因為我是新人，無路可選，只得聽命。因此，即使每個星期我只需要在星期六和星期日這兩天錄影，我仍然非常不願上班。每到星期五我便特別不開心，因為翌日和後天要錄影兒童節目，只好硬着頭皮逢星期六和星期日返公司錄影。」

若非天翔哥哥親口告訴我，我也不知道原來他當年是帶着滿腔鬱怨當《閃電傳真機》的主持人。

「那時很多人對我說如『你真幸運，在兒童節目演出常常『爆show』，而且只需一個星期工作兩天』那類說話。雖然兒童節目的工作量和工作時間不錯，卻非我所願，我是想實實在在地當一名演員；而且我知道我當大哥哥，是要對小孩子負責任的。」

問號超人帶來的折磨

對別人來說是優差，對天翔哥哥來說卻是折磨。如果他現在

不說出來，我們也不知道原來他在那段日子活得很不開心，不喜歡當主持的情緒維持了很久。

「準確點來說，令我最不開心的並不是當主持人，而是要扮演問號超人。」天翔哥哥補充說。

天翔哥哥是認字特警是眾所皆知的事情，原來他成為認字特警之前，曾經扮演問號超人。

〈問號超人〉是一個關於科學常識的環節，本來是由子健哥哥扮演問號超人的。天翔哥哥接替子健哥哥在《閃電傳真機》的崗位，便需要同時接替扮演問號超人。

「為了演好這個環節，我要拼死熟背每集的科學常識，絲毫不可以出錯。《閃電傳真機》逢星期五在電視城內圍讀，我取到一大段對白回家後便難過得哭起來，因為我完全不懂任何化學知識。唯一可以做的是將那些我完全不明白的對白活剝生吞地啃背，那是一項非常痛苦的工作。」天翔哥哥回憶起那段「死背書」的日子，依然猶有餘悸。

要一個對化學認識不深的人每個星期在鏡頭前將一大堆專有名詞如數家珍地背誦出來，還要裝作好像是化學專家似的，即使對一名經驗老到的演員來說也是很大的挑戰，何況當時天翔哥哥只有十多歲，又是剛出道，完全不懂得記稿的方法，自然吃力萬分。所以他很多時候站在鏡頭前，其實不知道自己在講甚麼，只是囫圇吞棗後，將「棗」吐出來而已。他就是在這種狀態下好不容易捱過一集又一集，每次下班時，好像打完一場仗那般虛脫。

即使天翔哥哥很用心地不斷背稿，可是，努力未必一定會帶
來成功。一次，終於發生了一件教他畢生難忘的尷尬事情。

「我的拍檔是『阿譚』（譚玉瑛）。她是前輩，與她合作已經
令我的壓力很大。有一次，我扮演問號超人時，因為背一句
對白時不斷出錯，竟然連續 NG 四十多次！我當時真的連一
句對白也記不起來，相信是因為我消化不來句子內的化學名
詞或術語，只能硬生生地將對白塞進腦袋中。由於我根本不
明白所有對白的箇中含意，平時一氣呵成背出來時還可以勉
強過關；然而當出現阻滯時，我便無法用自己的演繹方法來
掩蓋忘詞。我亦因為驚愧交集，更加記不起對白。那真是一
個驚人的紀錄，相信我身邊也沒有藝人試過 NG 那麼多次。
『阿譚』是有經驗的前輩，自然不會罵我，因為她知道愈罵
我，只會令我愈來愈害怕，愈會出錯。我至今仍記得她給我
的眼神，驅使我努力，告訴自己定要做好。她的反應很能夠
幫助新人，能推動我，令我更加努力。」

天翔哥哥告訴我他創造這項紀錄時，我當然可以忍俊不禁地
笑出來。可是，易地而處，如果換了我是他，便會笑不出
來了。

幸好〈問號超人〉終於告一段落，天翔哥哥的痛苦生涯也同時結束。《閃電傳真機》開始另一個新環節，便是大家都認識的〈認字特警〉，天翔哥哥亦由問號超人化身成認字特警。

認字特警成終生標誌

這時候的天翔哥哥經過問號超人的每週地獄式訓練後，記憶能力得到強化。同時，在〈認字特警〉中，他每集只需要解釋一個中文字，內容不比化學知識那樣深奧，令他較容易掌握。雖然他當時仍不算經驗老到，演出時仍然遇上困難；但只要不再當問號超人，他是樂意當認字特警和大哥哥主持人的。

「我很喜歡扮演認字特警，卻完全不喜歡演問號超人。除了因為我不喜歡科學和被專有名詞難倒外，我亦不喜歡問號超人的戲服 —— 我要好像超人般將三角褲穿在緊身長褲外邊，很不好看。認字特警雖然也穿着貼身褲，但是一身黑衣，戴上頭盔，像鐵甲威龍一樣威風。我還有一個認字特警證，每次出場時都展示給觀眾和其他演員看，狀甚權威。監製蕭偉雄給我很大的自由度，讓我自行發揮編排出場動作，令我很滿意。所以，我扮演認字特警時，完全沒有不舒服的感覺。」

如果天翔哥哥不說，我也沒有想到原來連問號超人和認字特警的戲服也會給他帶來這麼大的差異感。

「我沒有想過認字特警這個角色可以令人人都認識我。有趣

哥哥 香港電視兒童節目男主持訪談

的是，從來沒有人提及我
曾扮演問號超人，但是人
人都記得認字特警。那其
實已是十多二十年前的
角色，大家竟然仍記得
我是認字特警，而且遠

遠多於我在其他環節的演出。現時我的寵物店顧客見
到我時，也會叫我天翔哥哥或認字特警。他們應該是當年看
〈認字特警〉的小觀眾，現已長大成人，可見我的大哥哥和
認字特警形象在他們心目中留下深刻印象。」

對，尤其是那句「我是認字不認人的認字特警」，更加是當
年小觀眾常掛口中的「潮語」。

在小演員面前的壓力

「我主持兒童節目時很少與現場小觀眾玩遊戲，通常是與數
名固定的小演員對話。他們真的很厲害，非常早熟，有與大
人合作的豐富經驗，好像身經百戰似的。這是我第一次接觸
早熟的小孩，覺得很奇怪，不明白為何他們好像大人一樣。
後來，我終於明白了 —— 原來他們比我早入行，見過很多
大人，亦曾與很多大人合作，所以他們很早熟。對他們來
說，其實我是新人，他們才是前輩。雖然大哥哥在他們面前
應該呈現輕鬆自若的神態，但是面對着他們時，我仍然有壓
力，因為我不可以 NG，不可以輸給小孩子，否則會是一件
很丟臉的事情。還有，我們是成年人，對着他們說話時總有
避忌，因為他們始終是小孩子。」

天翔哥哥回憶他與小演員合作的情景，那種不知道自己在這班大都是十歲以下的「前輩」面前到底是大哥哥還是新人的心態，相信只有當局者才能明瞭箇中滋味。

雖然小演員令天翔哥哥有壓力，但整體來說，雙方的合作還是可以的。他更讚賞大部分小演員唸對白的能力，認為孩子的心思較清澈，所以記性也較好，比起心中記掛着很多事情的成年人，他們都是唸對白的高手。說至這時，天翔哥哥忽然想起一件事情，立即掩嘴，並露出尷尬的神色。

「我忽然想起那次我在『阿譚』面前連續 NG 四十多次，可能當時小演員們在旁邊說：『這個哥哥到底在幹甚麼？連區區一兩句話都說不來？』」

我聽到天翔哥哥這樣猜想後，立即幻想當時他在這邊廂邊滴汗邊結結巴巴費盡心力在腦海中「撈台詞」，那邊廂數名「前輩」小演員卻圍在一起，對他的表現嗤之以鼻的情景。想到這一幕時，我笑得忙抹眼淚。

這是今天天翔哥哥站在大哥哥的位置看與他合作的小演員的感受。不說不知，原來他小時候曾經當過兒童節目的小演員，不知他當時是一名怎樣的小演員呢？

「當時我唸小學四年級，同學的姊姊在亞洲電視幕後工作，所以他不時也到《500飛虎隊》當小演員。他有時叫我一起去，所以我曾經是《500飛虎隊》的小演員。當時是容錦昌當主持人，但我的記憶已經很模糊了，只記得很好玩。我日後投身演藝圈，也可能或多或少受到這個兒童節目的影響吧？」原來天翔哥哥與兒童節目很有緣的。

從主持工作獲益良多

那時候，公司十分保護兒童節目主持人，所以他們只可以做兒童節目主持。由於蕭偉雄同時監製其他節目，如《文化廣場》，所以天翔哥哥也可以兼顧主持其他文化節目。後來，公司又安排他在主持兒童節目的同時擔任《K100》的主持人。可是，即使能夠主持兒童節目以外的不同類型節目，天翔哥哥仍然不太高興。「因為我真的不明白為何我明明是想當演員，卻偏偏不斷當節目主持人。」

不過，現時他成為有經驗的演員，對當年的主持工作另有一番體會。

「當初我真的完全不喜歡那項工作，因為我做的並不是我想做的工作，而且對白艱深，每次錄影都是既辛苦又難受。可是，現在回望在兒童節目工作的日子，那其實是一條木人巷，我從中學習了很多東西，包括為我提供一個訓練自己的

記憶力和磨練表演的好機會，令我由一名很害怕背誦對白和不敢面對鏡頭的新演員，變成掌握背對白的竅門的演員和懂得發揮主持技巧的節目主持人，我從中獲益良多。」

天翔哥哥坦承他當時甚至不認同為何在唸訓練班時，除了演技之外，還需學習其他東西。「我那時真的不明白我只是想演戲而已，為何連禮儀也要學習？這可歸咎於我當時非常年輕，不知道當藝人原來並不單只需要懂得演戲，還要學習很多其他東西，是要『張張刀都鋒利』的。我要到日後才明白這道理。」

天翔哥哥日後明白的道理自然還包括當兒童節目主持人的收入相當可觀，而且一個星期只需要上班兩天，可以享受很多私人時間。

當兒童節目主持人時，天翔哥哥特別顧及形象。「我知道自己是小觀眾的大哥哥，必須做一個好榜樣，行為要檢點，不可以犯錯。我覺得自己就好像班長一樣，以身作則，為小觀眾樹立仿傚的榜樣。」

雖然天翔哥哥喜歡認字特警的角色，後來亦掌握了當主持人的方法，工作變得順利，可是，他最後還是選擇退出兒童節目，不再當主持人了。究竟是為了甚麼呢？

踏上反派不歸路

原來在兒童節目當主持人通常都有一套不成文規定，就是很多年輕演員當了三四年大哥哥或大姐姐後，便會被公司調到

戲劇組，開始拍劇集。二〇〇三年，天翔哥哥已經由《閃電傳真機》直接轉到《至 NET 小人類》當主持人。他心想自己在兒童節目工作已經有三四年的光景，開始盤算自己的演藝前途。湊巧劇集監製黃偉聲問他有沒有興趣演他即將開拍的《英雄·刀·少年》，飾演一個戲份頗重的反派角色，男主角是黃宗澤和吳卓羲。他一方面覺得自己在兒童節目已經當了數年主持，是時候到戲劇組發展；另一方面，又擔心《至 NET 小人類》的監製不願意讓他調到戲劇組。

「當時，我猶豫了好一會，不肯定那是否一個好機會。不過，我更擔心有一天當兒童節目放我到戲劇組時，卻沒有監製願意給我工作，那我豈非『兩頭不到岸』，無處容身？倒不如趁着有工作放在眼前時離開。一來，可以還我演戲的心願；二來，雖然角色是反派，卻是一個重要角色。我是那種很擔心完成手上工作後沒有新工作的人，所以即使是反派，我也接受，並決定離開兒童節目。監製很好，知道我另有發展便讓我離開，我便開始了在戲劇組當演員的生涯。」

天翔哥哥在《英雄·刀·少年》飾演奸角袁秉榮。他滿以為是一個可以讓他學習和發揮的角色，所以不計較是反派人物，也樂於接受新挑戰和不討好的角色。

「可是，我不知道原來自那一齣劇集開始，自己已經踏上一條『反派不歸路』。在過去二十多年參演的劇集中，我的絕大部分角色都是飾演反派和奸角，善良的忠角不會多於五個，其中《愛回家之八時入席》中的卓威仁和《我的如意郎君》的羅一是兩個比較為人熟悉的好人角色。話雖如此，我入行的目的是當演員，總算還了心願。」

不知是否因為天翔哥哥演反派太出色，監製們覺得用他會很放心，也能令觀眾入戲，所以每當有壞人的角色，便立即邀請他飾演。可是，由形象非常健康的兒童節目大哥哥驀地一變，變成壞蛋、惡人或奸人，甚至背上「御用強姦犯」之名，這種反差未免太大吧？

「現在想起來，九十年代中前，外間的人都稱呼我為認字特警。我也不知道我的小觀眾會否覺得奇怪和難以相信，為何天翔哥哥突然間會變成一個大壞人。」

隨着天翔哥哥踏上「反派不歸路」後，他花了三四年建立的正氣形象，以後只有在舊影片中才可以看到了。

在八十年代早期的《430穿梭機》中的大哥哥如梁朝偉、周星馳、鄭伊健等，離開兒童節目後都被無綫電視重用，日後的演藝事業都非常成功，成為電影大明星。因此，大家都視兒童節目為培育大明星的搖籃，認為被選中當大哥哥和大姐姐的都是明日之星，大紅大紫指日可待。

「可是，在這班大明星之後，好像沒有人能追逐他們的步伐，兒童節目不再捧出天王巨星。可能以前沒有太多人競爭，現時卻有很多人在影視業競逐吧？」

今天，天翔哥哥早已經離開無綫電視，當一名自由身演員。愛護貓狗的他更與妻子一同經營寵物生意，包括開了一間附設美容服務的寵物酒店、網上銷售貓狗食物和用品等。他常常親自飛到日本買貨，為客人提供既是最優質，亦是價錢最相宜的寵物食品和用品。

我也是非常喜愛貓狗之人，不過，天翔哥哥亦是我欣賞的演員，所以我希望他的時間不要只用在照顧小貓和小狗之上。有機會的話，請他多演好戲給我們看，讓當年的小觀眾可以重睹童年偶像的風采。

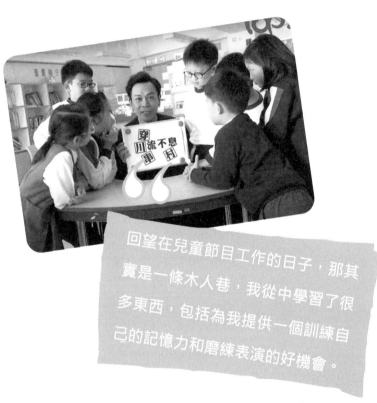

回望在兒童節目工作的日子，那其實是一條木人巷，我從中學習了很多東西，包括為我提供一個訓練自己的記憶力和磨練表演的好機會。

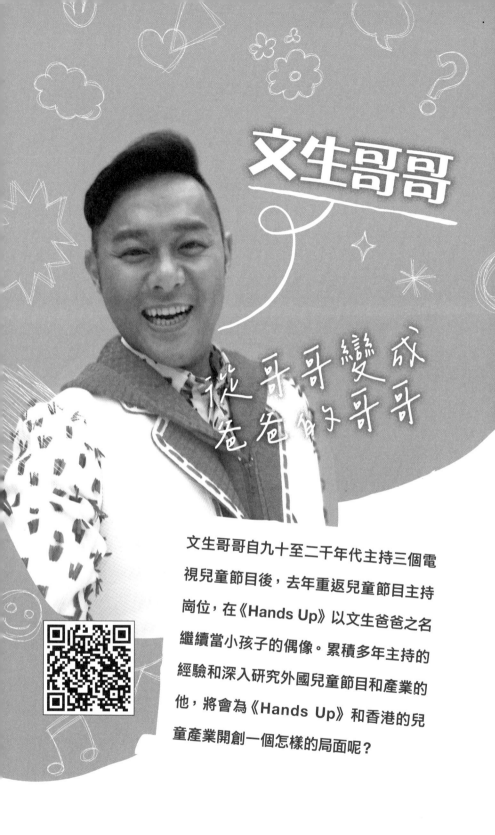

文生哥哥

從哥哥變成爸爸的哥哥

文生哥哥自九十至二千年代主持三個電
視兒童節目後，去年重返兒童節目主持
崗位，在《Hands Up》以文生爸爸之名
繼續當小孩子的偶像。累積多年主持的
經驗和深入研究外國兒童節目和產業的
他，將會為《Hands Up》和香港的兒
童產業開創一個怎樣的局面呢？

曈稱：文生哥哥
..............................

本名：伍文生
..............................

服務的電視台：無綫電視
..............................

主持的兒童節目：
..............................

《閃電傳真機》1997－1999
..............................

《至 Net 小人類》2000－2001
..............................

《放學 ICU》2001－2007
..............................

《Hands Up》2021－現在
..............................

現時工作：《Hands Up》主持人
..............................

文生哥哥於一九九三年修讀無綫電視第六期藝員進修班半年課程後，開始在戲劇組演戲。可是，他很快便知道自己並不想當演員，而是兒童節目主持人，因為他很喜歡與小孩子玩耍，亦愛扮小孩。還有，他的朋友子健哥哥（蔡子健）是兒童節目《閃電傳真機》的主持人，所以他很想加入兒童節目。子健哥哥鼓勵文生哥哥主動向《閃電傳真機》的監製袁嘉兒（Carrie）表達意願，他便到監製的辦公室敲門。不過，監製的回覆令他失望：她除了表示沒有空缺外，更說文生哥哥的膚色有點黝黑，不適合當兒童節目主持。文生哥哥只好留在戲劇組，繼續磨練演技。他在戲劇組出演的大都不

是正面的角色，例如在《阿 Sir 早晨》中飾演反叛學生，而且演得不錯。可是，這卻更加令袁嘉兒確定文生哥哥不適合當兒童節目大哥哥的看法，進一步將他希望成為兒童節目主持的夢想推得更遠。

那時候，《閃電傳真機》的編導和助理編導拍攝小品劇時，經常找其他幕後人員幫忙。文生哥哥與編導團熟稔，他們不時邀請文生哥哥扮演幕前的反面小角色，如小偷等，甚至連每年一度的兒歌金曲頒獎典禮中出現的 mascot（大怪獸）也由他扮演。文生哥哥很樂意扮演這些角色，因為可以融入兒童節目之中。

夢想成真成為哥哥

過了一段日子，袁嘉兒離職，梁日明（Mark）接任《閃電傳真機》監製一職。在梁日明監製《閃電傳真機》的兩年中，文生哥哥與他建立良好的關係。當梁日明即將離職時，他對文生哥哥說：「文生，是時候了，你加入《閃電傳真機》吧！」

皇天不負有心人，文生哥哥由一九九三年等待至一九九七年底，終於夢想成真，擔任兒童節目主持，成為文生哥哥了。這時候《閃電傳真機》的監製是蕭偉雄。

文生哥哥在一九九七年底初加入《閃電傳真機》時，只是一名基本主持，沒有特別角色，戲份不太重。三四個月後，他開始在〈文仔偵緝事件簿〉中扮演文仔，譚玉瑛姐姐演他的

媽媽。他也常在一些較小的環節中有重要角色，例如在〈科學 DNA〉中飾演隊長，負責講解科學理論和知識。

文生哥哥說他最喜歡〈Kula Kula 超級樂園〉這個特別的遊戲節目。電視台為了拍攝〈Kula Kula 超級樂園〉，專設錄影廠拍攝，每四至六個星期「開廠」一次，在一天內拍攝四至五集。節目邀請小孩子到場參加，每輪遊戲供十名孩童參與，餘下的三十名孩童坐在一旁觀看，之後輪流玩耍。

「我在主持〈Kula Kula 超級樂園〉中學到很多東西。我們要盡量做到沒有 NG，因為一旦 NG 再拍，本來興高采烈的氣氛便會蕩然無存。所以，我要從中學習遷就機位、控制現場和營造氣氛。我主持其他遊戲環節也一樣，要全程帶動參加者，讓他們一氣呵成玩下去，才會產生興奮愉快的情緒，家庭觀眾也會看得開心。雖然我每次拍攝〈Kula Kula 超級樂園〉後都很累，但我很開心，亦有很大的滿足感。」文生哥哥告訴我他主持遊戲節目的感受。

《閃電傳真機》在一九九九年十二月三十一日播映最後一集，二〇〇〇年一月三日由《至 Net 小人類》接棒，至二〇〇一年十二月三十一日。文生哥哥也與《閃電傳真機》的多位大哥哥和大姐姐一起繼續在《至 Net 小人類》當主持人。

《至 Net 小人類》的監製是曾廣平。它的播映時間很短，只有兩年光景。無綫電視接着製作的兒童節目是由二〇〇五年一月三日至二〇一五年一月九日播映、長達十年的《放學ICU》，同是由曾廣平監製。

「我對《放學ICU》較印象深刻的是短劇〈蔥蔥闖地球〉。
該短劇以五名籃球小子的故事為背景，有很多打籃球情節。
那時我剛離開兒童節目組，監製知道我喜歡打籃球，便在劇
中安排一個角色給我。所以，我是以演員身份參演〈蔥蔥闖
地球〉，而不再是主持了。」

離開兒童節目的日子

文生哥哥先後在三個兒童節目擔任主持後，於二〇〇七年離
開兒童節目組，與妻子到澳洲生活。他初到澳洲時，曾當
handy man，為顧客提供室內翻新、除草、鏟地板等手作
服務。他常到一間護老院做義務工作，護老院主席認得他是
無綫電視藝員，聘請他在護老院任職，工作範圍包括為老人
家讀報、安排和帶領每天的活動等。他星期一至星期五在護
老院工作，星期六任婚禮或宴會司儀。他又以自由身身份為
TVB A做主持工作，例如華裔小姐競選、華人新秀歌唱比
賽等。有時，他在酒樓舉行的週年晚會和婚宴等擔任司儀。

回港後，文生哥哥在岳父經營的舊式茶餐廳學習經營手法，
之後先後開了屬於自己的外賣店和樓上咖啡店，更推出連鎖
店。社會運動和疫症襲港後，他只剩下一間外賣店。當時他

在內地的經理人公司為他接下一些主持工作，例如他每年擔任廣州兒童春晚節目主持人。

「我跟岳父學習經營餐飲業半午後，體重已經比我在澳洲時減了三十多磅，因為在澳洲的工作非常輕鬆。」眼前的文生哥哥身型均勻適中，若非他說出來，真的難以想像他曾經比現時重了三十多磅。

重返兒童節目主持崗位

去年，無綫電視首席創意官王祖藍邀請文生哥哥重返電視台主持一個全新的兒童節目，因為節目需要一位爸爸級主持。王祖藍與文生哥哥早有淵源，因為二人都是「藝人之家」的弟兄，文生哥哥結婚時王祖藍也是席上客。還有，王祖藍初加入無綫電視時，曾在收費電視台當兒童節目的主持，《至Net 小人類》的監製曾廣平同是該兒童節目的監製，所以他們早就認識。

「本來我已準備全家返回澳洲，但是當祖藍邀請我，我便反覆思量，因為我很想知道自己經過十年的練歷後再主持兒童節目，會為兒童節目帶來怎樣的效果。我猜想應該與從前有分別，亦很有意思，起碼在香港電視兒童節目的歷史中就從來沒有這樣的主持。於是，我接受祖藍的邀請，在二〇二一年重返無綫電視和兒童節目組，擔任《Hands Up》的主持。」

就是這樣，文生哥哥成為現時在播映中的《Hands Up》的

文生爸爸。「一個很明顯的分別：就是我從文生哥哥變成文生爸爸。」文生哥哥笑着説。

文生哥哥答允王祖藍當《Hands Up》主持後，便與監製林俊文和編審開會，一起動腦筋構思節目內容和環節。

「我常看澳洲的兒童節目，他們的主持教兒童做小手工，鼓勵他們與父母和兄姊一起做，一家人齊來互動。《Hands Up》也有小手工環節，我便是教導兒童做手工的主持人。每集播出前，我們先在 Facebook 列出該集小手工所需要準備的素材，讓家庭觀眾跟着我們一起做。除此之外，我亦是〈魔魔廚〉環節中教導觀眾烹調簡單食物的廚師。《Hands Up》的三個大 mascot 便是〈魔魔廚〉的角色。」

長久以來，兒童節目的播映時段都是星期一至星期五。但原來現時兒童節目不再是一週播映五天，而是七天。《Hands Up》便是在一個月中的其中十天拍攝三十天的節目。

《Hands Up》逢星期六播映的〈Cook〉環節是一個煮食節目，由大姐姐當司儀。星期日的〈My Little Show〉是讓兒童表演的節目。這些節目每次錄影四集，分四個星期播映。

以前錄影廠的檔期是這樣劃分的：處境喜劇逢星期一至星期五在錄影廠錄影，星期六和星期日拍攝外景。兒童節目的時間表剛好與處境喜劇相反，逢星期一至星期五拍攝外景，星期六和星期日則拍廠景。

「所以我們以前逢星期六和星期日一定需要上班。處境喜劇逢星期五晚七時拆景，接着便搭建兒童節目的佈景，讓我們翌日拍攝廠景。現在兒童節目全是在三廠拍攝，不再需要拆景了。」文生哥哥告訴我們原來《Hands Up》已經不再跟隨傳統的廠期時間表了。

文生哥哥離開兒童節目的主持崗位十多年，重返舊職，他在心態上有沒有轉變呢？

「我仍然覺得自己是哥哥，因為大家仍然叫我哥哥。事實上，在一九九七年至二〇〇三年叫我文生哥哥的兒童今天已全為人父母。他們不再是來參加節目的兒童觀眾，而是帶着子女來參加的家長。他們都認識文生哥哥，我是他們童年回憶中的人物。錄影前，他們坐在一旁，我往往先與他們談話。我們的溝通很容易，因為他們從小已經認識我。我只要與他們談《閃電傳真機》，他們便非常雀躍。每次錄影後，興奮地要與我拍照的不是參加《Hands Up》的孩子，而是他們的父母。小孩子需要叫喚才肯過來一起拍照，但他們的父母們則因為能與文生哥哥合照而樂上半天。

「再度主持兒童節目，最重要的是家長和他們的子女都認識我，具傳承意義。當家長告訴子女『我們以前是看文生哥哥長大的，現在你們也是看文生爸爸』時，我便覺得這是一件很特別和美麗的事情。

「因此，當祖藍邀請我時，我與妻子說：『有誰可以由九十年代跨越到今天二〇二〇年代的兒童節目當主持人？譚玉瑛姐姐當然是唯一的例外。』香港的兒童節目吸引之處在於能為

一代人創造共同回憶。父母覺得看兒童節目是一件很健康的事情，而所有孩子都是在那個時段一起看兒童節目，每個人都種了一顆種子在心中。」

由文生哥哥搖身一變成為文生爸爸，主持人雖不變，兒童觀眾卻變了。

比較香港與外國的兒童節目

「由於我主持了十多年兒童節目，所以我很留意其他國家和城市的電視兒童節目。我發現澳洲、日本、內地、台灣等地的兒童節目都劃分觀眾的年紀，不會像我們以前的兒童節目，參加者的年齡幅度很闊，由三歲至十三歲均有。所以，我們將《Hands Up》的目標觀眾定在八歲以下的兒童。

「我亦留意到外國電視台很懂得利用兒童節目賺錢，例如有登台表演。我在澳洲收看的兒童節目如 Hi 5、The Wiggles 等，就像《芝麻街》一樣，有很多角色和卡通人物。它們的 mascot 歷史悠久，數十年前的觀眾早已長大成人，但他們的子女，甚至孫輩仍在看這些角色。這些角色一旦成為數代人的 icon，自然可以推出任何類型的產品，如書包、文具、衣物等等，構成一個潛力無限的商品市場。現時東南亞國家已經打開這個市場，外國很多國家也在做。

「我期望《Hands Up》也能做到。目前《Hands Up》已有三個 icon 在市場銷售，但是其他國家的兒童節目產品的成熟度更高，因為他們早已推出無數相關的產品。例如台灣的

MOMO 親子台有二十名主持人，業務包括 DVD、歌集、登台、巡迴表演等，就像韓國的女團，只不過他們的是兒童節目主持人，目標觀眾是兒童和家長而已。他們一邊推出自己 icon 的產品，一邊從其他與兒童節目 icon 有連繫的產品和服務獲利，例如在家長的衣物繡上 icon 的圖樣，可以想像兒童節目是一個何等龐大的產業。」

希望當兒童節目主持人的原因

「我以前希望加入兒童節目，是因為深知自己長着一張孩子臉，戲劇組監製是不會找我演律師、警察等角色，而是扮演隨從、跟班之類的閒角。可是，在兒童節目中，我卻會有很多演出機會。因為在兒童世界中，人物角色的外貌並不需要與演員的真實年齡相符。因此，在兒童節目的短劇中，成人主持常常扮演小孩子，小演員有時又會扮演長者的角色。我長着一張孩子臉，不正好左右逢源，做任何角色都可以嗎？那時我是純粹想着自己在兒童節目工作會有很多演出機會。可是，當我主持兒童節目後，才發現原來哄孩子開心是一件能令自己非常愉快的事情。當時我只有二十多歲，但對我來

文生哥哥

説，那是一份容易做好的工作，因為我衷心喜歡與小孩子們玩耍。每次錄影，即使關機後我仍然繼續與他們玩，為他們搞氣氛，令他們興奮，我亦從中得到很多快樂。

「同時，我喜歡主持節目，因為可以站台，控制氣氛。還有，當兒童節目主持肯定不用像戲劇組演員般需要通宵達旦地拍攝。主持與演戲還有一樣不同，就是演戲是在虛假的世界裏工作，主持則是在現實的世界中工作，我較喜歡後者。」

我一直以為有固定的上下班時間和收入穩定是當兒童節目主持的其中一個重要誘因，卻從沒想過兒童節目主持人從來不需要熬夜，真是非常吸引啊！

「説真的，我那時很期望主持兒童節目是因為很多從兒童節目出身的男主持後來都在劇集擔演男主角。他們主持兒童節目時可以『入屋』，並且成為小觀眾的偶像。小孩長大後，認得劇中的男主角原來就是他們，那是一種很長久的關係。不過，當大哥哥也有壞處，就是被定型為孩子的良好榜樣。幸好很多哥哥都可以轉型，這當然要靠監製和編導給他們機會嘗試。」

對，今天多位電影圈的男明星如周星馳、梁朝偉、鄭伊健和電視圈的一線男演員如黃智賢、尹天照、麥長青等，都曾經是兒童節目的大哥哥。

打開兒童產業市場

「到今天我再做兒童節目時，卻看到不同的環境。」文生哥

哥補充説。「每一代小孩的成長都不同，都會改變。現時我們經營兒童產業的重點應該落在家長身上，因為家長才是控制者。無論小孩子到哪兒玩、到哪間餐廳吃飯，或者學習甚麼課外活動，全部都是由家長決定。

「小時候，父母叫我們不要看電視，因為有輻射；現在你叫子女抬頭看兒童節目他們也不會看，只顧着玩手提電話或平板電腦，令很多父母需要預先鎖定某些網上節目或影片讓子女從中揀選。因此，我認為我們應該灌輸正確思想的對象是父母，然後由父母教導子女，這才是最重要的。近年兒童教育的議題是正向、品格、禮貌和創意，因為知識可以在網上搜索後獲得，培育人品卻不能靠 google，而是需要家長教導。經過我多年觀察，父母具有正確的教育方向和懂得引導子女的話，子女的品格一般都不會差。」

文生哥哥不但是一位資深的兒童節目主持人，更是一位喜愛研究兒童教育和兒童產業之人，對很多與兒童有關的事情都有獨特的見解和心得。所以，他對於自己現時主持的《Hands Up》是寄予厚望的。

「我希望可以在節目中多做親子環節。對小孩子來説，一些純粹『搞笑』的娛樂環節當然可以令他們開心，但是正如剛才所説，我們現時應該在父母身上多下工夫。另外，我們也要多做些貼近大眾的活動。舉例來説，香港已經有很多人認識《Hands Up》的主持人和三個 mascot，我們可以與市民、觀眾和學生多做互動活動，例如商場表演、到小學和幼稚園校舍演出。我們穿過電視，走進他們的生活中，讓他們接觸我們，也讓我們的節目、主持人、mascot，以及我們

想發放的訊息為更多人認識。這樣，孩子和家長會更開心，我們製作兒童節目的人也會覺得更有意義，電視台則可以發展其兒童產業。

去年十二月通關後，《Hands Up》第一個外展活動是到玫瑰崗小學演出。文生哥哥說學生見到主持人和 mascot 出現在他們面前都十分開心，反應非常好。所以他希望日後可以多走出錄影廠，到不同的地方與兒童觀眾見面。

另一方面，文生哥哥希望《Hands Up》能有更多贊助商支持。他說由他主持的〈魔魔廚〉出現了「提子」的吉祥物角色。「提子」不是葡萄之意，而是「提防騙子」的簡稱，作用是提醒觀眾要小心提高警覺，慎防被騙子有機可乘。警務處已經三次以加入「提子」的角色贊助《Hands Up》，分六集播映。

「這便是兒童節目的吸引力。警務處覺得要教育小孩，便將『提子』放在兒童節目中，讓孩童學習慎防被騙。若我們以商業角度來看，原來這個環節是很有市場價值的，因為有機構付費贊助。據說『提子』這種贊助手法以前從來沒有在兒童節目中出現，這次是首次，所以我很開心。」

文生哥哥說《Hands Up》的收視率是三點，成績不錯，他認為創作團隊厥功至偉。「現時《Hands Up》一個星期播映七天，大家的工作量都大增。可是，無論是監製、編審、編導和助理編導，大家的表現都達到無綫電視的口號要求：『全力以赴，做到最好』，他們的工作態度很值得大家表揚。」

文生哥哥與無綫電視簽了兩年合約，如果公司與他雙方在隨後的一年仍然有心繼續下去，他希望自己在現時的崗位上再多作嘗試，為小孩和家長帶來更優質的兒童節目。

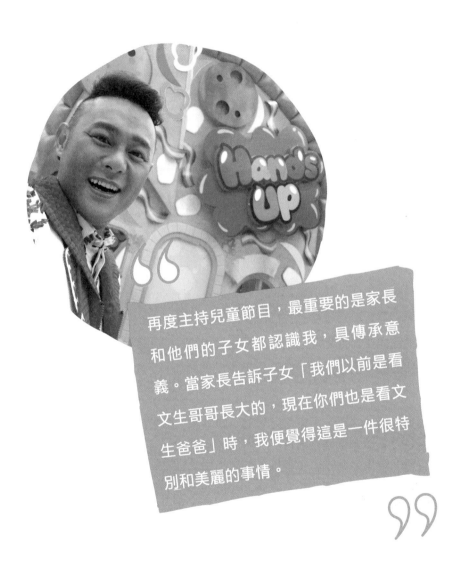

再度主持兒童節目，最重要的是家長和他們的子女都認識我，具傳承意義。當家長告訴子女「我們以前是看文生哥哥長大的，現在你們也是看文生爸爸」時，我便覺得這是一件很特別和美麗的事情。

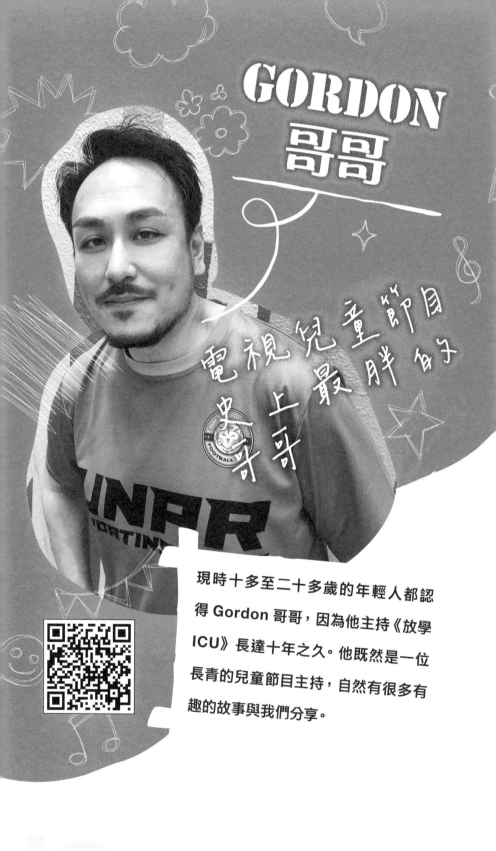

GORDON 哥哥

電視兒童節目史上最胖哥哥

現時十多至二十多歲的年輕人都認得 Gordon 哥哥，因為他主持《放學 ICU》長達十年之久。他既然是一位長青的兒童節目主持，自然有很多有趣的故事與我們分享。

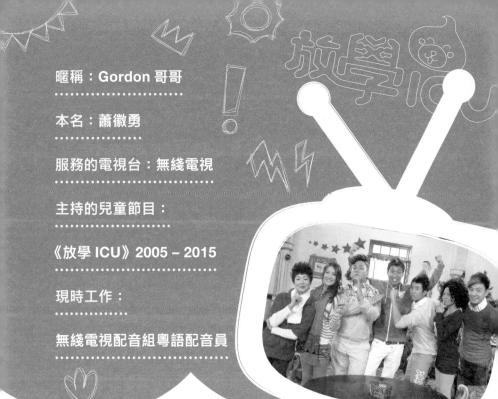

暱稱：Gordon 哥哥

本名：蕭徽勇

服務的電視台：無綫電視

主持的兒童節目：

《放學 ICU》2005 – 2015

現時工作：

無綫電視配音組粵語配音員

Gordon 哥哥在澳洲唸中學和大學，畢業後在當地當 DJ。他曾在一九九九年報名參加香港電台的 DJ 比賽，從澳洲郵寄錄音帶到香港電台參賽。雖然他入選首六十名，卻沒有回港比賽。二〇〇〇年，他返港參加商業電台的「廣播之王訓練班」。雖然他在受訓後沒有加入電台工作，但從訓練課程中學習播音技巧，亦接觸業餘舞台劇演出。

之後，他參加無綫電視的試鏡，第一個試鏡項目是兒童節目《至 Net 小人類》。其監製曾廣平曾是《閃電傳真機》的編導，一九九九年起監製《至 Net 小人類》，二〇〇四年至二〇一四年（這是製作年份，播映日期為二〇〇五年一月至二〇一五年一月）監製《放學 ICU》十年，他亦是後來聘請

Gordon 哥哥主持《放學 ICU》的監製。當天與 Gordon 哥哥一起試鏡的張國洪在該次試鏡中脫穎而出，被安排在《至 Net 小人類》中當大洪哥哥。

想當 DJ 卻三次到電視台試鏡

「雖然曾廣平沒有選擇我，我卻完全沒有不快，因為當時我並不想在電視台工作，對兒童節目亦完全沒有概念，只是一心想當 DJ。由於我覺得主持人與 DJ 都是『靠把口搵食』，所以才參加試鏡。事實上，我並不想當兒童節目主持。」Gordon 哥哥解釋他為何一邊想當電台 DJ，一邊卻到電視台試鏡當兒童節目主持人的原因。

Gordon 哥哥的第二個試鏡項目是體育組幕前記者的職位。他離開香港已十多年，對香港體壇毫不熟悉，所以亦沒有被選中。後來，他再參加無綫電視的面試。該次面試發掘了不少藝人，如余文樂、何芷姍（原名何綺雲）、《放學 ICU》的霖恩哥哥（李霖恩）等。他在面試時除了試戲外，比其他人還多了一項讀司儀稿的考試。面試後，無綫電視問他是否願意參加藝員訓練班。他想到澳洲的 DJ 工作不太適合自己，但在香港又沒法當 DJ，只好參加訓練班，為自己打開另一扇演藝之門。

三個月上課和三個月實習的半年訓練課程很快便完結。Gordon 哥哥被安排參加幕前的工作包括頒獎禮的禮儀先生、MV 的演員等非戲劇角色和小劇集的小角色等，就是沒有機會接觸主持工作。他覺得自己畢業首數年在戲劇組的發

展不錯，可能是因為他曾當 DJ，
口齒伶俐，也接觸過戲劇演出，
所以很多監製都喜歡用他。

「在電視幕前工作是我的最後選
擇，偏偏我最多的演出機會就是在
電視幕前演戲。」Gordon 哥哥覺得命
運好像與他開玩笑。

當他在戲劇組的演出機會愈來愈多，令他以為自己會在劇集
中創一番事業之際，曾廣平卻在二〇〇五年再次出現在他眼
前，邀請他加入《放學 ICU》。

扮演兒童節目的奸角

Gordon 哥哥見到曾廣平時，好奇地問向他伸出招攬之手的
人還記否當年沒有選擇自己加入《至 Net 小人類》一事。
曾廣平沒有回答當時為何 Gordon 哥哥落選，卻解釋他為
何現在想邀請他加入《放學 ICU》的原因。

曾廣平表示他將會為《放學 ICU》增加很多劇場環節，
所以希望主持人有演戲底子。他們創作了一個名叫蔥蔥的
mascot 外星人，是短劇〈蔥蔥闖地球〉的主人翁，也是
《放學 ICU》的標誌角色。在該劇中的六個主要角色是籃球
隊「五虎」成員和一名捕捉蔥蔥進行研究的壞人羅茲威博
士。當時《放學 ICU》的大哥哥蔡淇俊、李霖恩、劉家聰、
李泳漢和張國洪等都是形象正派的藝人，有偶像包袱，不能

扮演壞人。因此，他們飾演善良的「五虎」，奸角羅茲威博士則由羅天池飾演。

「我加入《放學ICU》應該是天意吧？羅天池飾演羅茲威博士大概一兩個月後請假到加拿大探親。由於兒童節目存貨有限，沒法等待他回來才拍攝，所以曾廣平找我代替羅天池扮演羅茲威博士。」Gordon哥哥告訴我他被曾廣平賞識，加入《放學ICU》的原因。

Gordon哥哥與羅天池的外型和面貌相距甚遠，怎能替代後者飾演羅茲威博士呢？

「以前亞洲電視的《天蠶變》不是以男主角雲飛揚練成天蠶功前和後容貌大變作為理由，解釋為何徐少強變了顧冠忠嗎？我們的理由是羅茲威博士動了整容手術。」我聽到Gordon哥哥這個解釋後，覺得「整容」真是一道永恆的解困妙藥。

Gordon哥哥演了一年羅茲威博士的角色，每次演出都很開心，因為只要在戲內沒有出現教壞小孩的話，監製便任由他們自由發揮和創作。他說他在戲劇組時是新人，演出機會和角色戲份始終不多不重。因此，他在扮演羅茲威博士那一年有很多演出和發揮機會。

一年後，〈蔥蔥闖地球〉完結了，曾廣平邀請Gordon哥哥轉為當《放學ICU》主持人。就是這樣，Gordon哥哥由

《放學ICU》開始的首個多月至十年後完結的那天，一直都是這個兒童節目的成員。

當主持人的工作

Gordon哥哥表示他在兒童節目當大哥哥，除了主持節目和演戲，還有很多機會參與幕後製作。有時他們為了使自己舒服流暢地讀稿，寧願多花時間也會改寫撰稿員的稿。有些環節更需要主持人親自寫稿和自行準備，所以他們並不是只會背稿和讀稿的機器。舉個例子，在一個訪問的環節中，編導安排三名成人主持和四名小主持一起訪問嘉賓。其中一人是主要主持，其餘兩人是輔助主持。主要主持在訪問前要做很多準備工作，例如了解訪問議題、撰寫對白、與嘉賓溝通，到訪問時又要引導各人發表。Gordon哥哥說在他當主要主持時，會當作是模擬現場直播般的心態主持訪問。

初當主持時，Gordon哥哥碰上不少困難，例如有時他忽然接到兩版A4紙大小的稿，要立即背記，並動聽地唸出來。他以為自己有當DJ的經驗和夢想，自覺口才本來就是自己的強項；加上他演了五六年劇集後才加入《放學ICU》，所以天真地以為讀稿是輕而易舉的事情。當他主持兒童節目時，才了解到原來主持節目毫不容易，並且需要很多技巧。譬如說他在演戲時不需要眼望攝錄機，主持節目卻必須直望鏡頭。還有，他要在編導轉換三部攝錄機取鏡過程中懂得如何自然地望向正在錄影的攝錄機，單是這個流暢地轉頭的動作便已經大有學問。幸好Gordon哥哥始終並非完全未接觸過幕前工作的新人，所以很快便能克服困難。

「只要我們不教壞小孩,在節目內做甚麼也可以。尤其是我加入《放學ICU》就是為了演出劇場環節,創作空間更大。還記得無綫電視曾經有一個名叫《瘋狂歷史補習社》的節目嗎?它是由我們的兒童節目衍生出來的節目,是我們其中一些環節的縮影。我們一向都是這樣呈獻環節:我們不會一本正經地講歷史,而是以一種『瘋狂』的方法表達。我們有時會想:兒童節目觀眾不多,總之我們不教壞觀眾,不說粗言穢語便行。我們的創作空間很大,很多都是即興表演,很能滿足自我。」

Gordon哥哥初加入《放學ICU》時,有譚玉瑛姐姐、蓋世寶和杜大偉三位元老級主持人。當他成為主持人時,劉家聰和霖恩哥哥等開始慢慢淡出,第二代接棒的主持人是鄧永健和吳綺珊。若非Gordon哥哥告訴我,我也不知道原來《放學ICU》曾經有多名「過客主持」,包括曹永廉、李中希和林穎彤等,都是只當了數個月的主持人。

曾廣平邀請Gordon哥哥加入《放學ICU》是希望他多在短劇中演戲,所以他在節目中曾經扮演很多有趣的人物。例如在〈講古佬〉中,他扮演哨牙講古佬,更需要自己設計道具;在〈我愛關師傅〉中,他飾演喜歡講道理至連由司徒瑞祈飾演的壞人Bad Man也煩厭不已、寧願改過自新也不想再聽他講道理的關師傅。Gordon哥哥戴了鬈曲假髮,他形容自己像「魔術師洪金寶」Albert Tam的樣子;在取材自《哈利波特》的〈魔法校園〉中,他扮演Panda校長。他自己化裝,將面部繪畫成一頭熊貓的模樣;在〈諸事家庭〉中,Gordon哥哥飾演諸爸。諸氏子女們都要戴大頭套,諸爸卻不用。

「每個短劇都維持數年。監製給我們一個大框架，任由我們在框內自行設計人物造型，所以我們既能發揮，又學到很多東西，工作非常愉快。」

《放學ICU》沒有經常邀請現場觀眾到錄影廠參加拍攝，Gordon哥哥說對於不太喜歡兒童的主持來說是好事，因為很多孩子到來錄影廠都不受控制，令他們難受。

「我在這方面沒有問題。事實上，我在後期已經扮演訓練小演員和提點新晉大哥哥和大姐姐的角色。現時播映的兒童節目《Hands Up》主持Kimmy Mami（關宛珊）便是其中一個例子。她在《放學ICU》中是Kimmy姐姐，初加入時我在她有需要時提點她。我在龔嘉欣面試時與她演對手戲。我還記得我故意留難她，目的是考她的急才。到了後期，我發現自己在不知不覺間已經繼『阿譚』（譚玉瑛）後成為《放學ICU》最資深的主持人。」

兒童節目今昔的分別

以前無綫電視很注重兒童節目主持人的形象，所以他們不可以參與其他拍攝工作，更遑論在劇集中飾演奸角。可是，Gordon哥哥與曾廣平說好條件：一定要拍劇，因為他喜歡

演戲。他在戲劇組一直有很多演出機會，他只是沒想到自己會在劇集中常被安排飾演壞人和不良的角色。

「曾廣平很體恤我，讓我繼續在戲劇組演戲。可能時代已經不同，我們那個年代的兒童已經懂得分辨螢幕上下角色和演員的分別，所以曾廣平不需要擔心觀眾會混淆我的身份和形象。曾廣平是一名很正面的人。我主持遊戲時，有時只顧着恭喜勝出者，忽略了輸家的心情。曾廣平看在眼內，教我不要只讚揚贏了比賽的小孩，也要提及落敗的小孩，是他提醒我要鼓勵失敗者。」

Gordon 哥哥所謂的「我們那個年代」是指二〇一〇年後。他說那時候兒童節目的觀眾群已經很小，因為小孩子都愛看 i-pad，不再看電視了。他說以前電視台為了方便返上午校和下午校的學生均能收看，會在下午首播兒童節目，再在翌日上午重播。他覺得在下午播映兒童節目在時間上有點尷尬，因為有些學生仍未趕得及放學回家收看。

由於當時沒有 myTV SUPER，孩童們不能在網上重看。Gordon 哥哥說現時卻不同了，兒童節目的受眾年紀愈來愈年輕，例如《Hands Up》是製作給學前至初小的幼童收看的。即使《放學 ICU》也已經不會有中學生觀眾，收看的都是小學生，所以現時收看兒童節目的觀眾年齡層愈來愈小。

哥哥 香港電視兒童節目男主持訪談

「以前兒童看電視的選擇很少，所以大家都看兒童節目，這也解釋為何很多兒童節目的主持人他日都能成為著名的演員，因為公司重點培訓他們。男的如梁朝偉、周星馳、鄭伊健、黃智賢、麥長青；女的有藍潔瑛、曾華倩等，都是公司先讓他們在兒童節目磨練演技三四年，然後才調他們到戲劇組擔任小生和花旦。所以，以前很多由兒童節目調到戲劇組的大哥哥和大姐姐很快便成名。可是，近十年從兒童節目組出來的主持人在轉到戲劇組拍劇後，甚少如前人般一帆風順，曾在收費台兒童節目當主持的王祖藍是例外。」

Gordon 哥哥根據他的觀察，覺得「兒童節目主持等於未來戲劇組小生和花旦」這條公式已經不合時宜了。

「我的身型胖嘟嘟的，孩子們卻沒有特別喜歡我。天翔（李天翔）當主持的時候，孩子仍會視他這位『認字特警』為偶像。由於科技發達，大量社交平台不斷提供資訊，到我們那代已經沒有孩子特別喜歡某位大哥哥和大姐姐了。對於兒童來說，藝人已非遙不可及的人。我們已經沒有光環，也不再是明星。說起來，我們的最大觀眾群應該是外籍女傭，很多女傭至今仍認得我。」

我從沒想過《放學 ICU》的最大觀眾群竟然是外籍女傭，Gordon 哥哥的觀察令我既意外又感到可笑。

當主持人的得着

Gordon 哥哥認為他當《放學 ICU》主持人的最大得着是在不知不覺間訓練了他在幕前幕後多方面的技能，例如他學懂

為自己化裝和尋找合適的道具。由於他擁有主導權，參與度很高，所以很投入工作。

「當兒童節目主持人要兼顧很多事情，例如向觀眾講話、與小孩玩遊戲、配 V.O. 等。整個節目由有很多不同的環節混合在一起，感覺上就像《歡樂今宵》般。我不但參加很多環節，也要做資料搜集。雖然工作量多了，卻認識更多幕前幕後的知識和吸收更多經驗。」

這些經驗無論是對 Gordon 哥哥的演戲或配音工作都大有幫助。尤其是訪問工作，監製會指出主持人常犯的毛病。例如他們在訪問嘉賓時很自然地說「我想問」，監製便會指正他們應該立即發問問題，不要說「我想問」這些多餘的說話。

通過主持兒童節目接觸很多嘉賓是另一項得着。Gordon 哥哥很高興可以從主持《放學 ICU》學到很多東西，比起演戲，主持工作令他的眼界廣闊得多。

《放學 ICU》十年來一直都是錄影節目，主持人唯一的現場工作是出席早期的《兒歌金曲頒獎典禮》，因為那是一個直播節目。

「對我來說，《兒歌金曲頒獎典禮》是一個比台慶更加重要的節目。即使公司叫我出席台慶節目，我也只是活動佈景板而已。可是，我以《放學ICU》主持身份參加了兩三年《兒歌金曲頒獎典禮》，當中也有我演出的環節。其中一年，所有《放學ICU》主持一起合唱兒歌〈一於繼續笑〉，角逐該屆金曲獎項。還有，我們在每年的聖誕節和農曆新年都會唱聖誕歌、賀年歌、串燒傳統歌等，甚至每年都會拍MV。這些都是一二線歌星才享受到的待遇。如果我不是兒童節目主持的話，根本沒有機會參加這些工作。出席《兒歌金曲頒獎典禮》令我畢生難忘。

壓力太大引來胖症和情緒病

「我是整個兒童節目中最胖的主持。我加入《放學ICU》時只是有點胖；十年後離開時，卻是我整輩子最胖的時候，重達三百磅。現在我減至一百七十多磅，感覺上像是一名新人。麥包做兒童節目時也是胖胖的，所以大家都說我很有麥包的影子，只不過大家都沒有猜想到我會超越他——我的體重比他還要重上超過一半。我現時重看自己當時的照片，發現沒有主持人可以站在我旁邊，因為我的身軀佔據了整個畫面！我覺得曾廣平的包容度真的很高！」

我聽到Gordon哥哥這樣形容自己，立即想起《IQ博士》的栗頭老師，每次他出場時大頭總是佔據着整個電視機的畫面。我開玩笑地問Gordon哥哥《放學ICU》的觀眾是否需要特別訂購十六比九闊螢幕電視機才能看到他的全身。

雖然 Gordon 哥哥自嘲自己曾是一名大胖子，可是，令他的體重不斷上升的原因並不可笑，原來那是工作太忙的後遺症。在那十年內，他除了當《放學 ICU》主持人和拍劇之外，更由二〇〇八年開始兼任配音員。在長期同時兼任三份工作的情況下，他完全沒有半點休息時間，甚至連續七日七夜留在公司工作。那時候他覺得已經主持多年兒童節目，一切都在掌握之中，完全沒有困難，其餘兩份工作也沒有問題。因此，他以為可以應付得來，卻不知道原來自己已嚴重地忽略健康和外型。當他找不到渠道抒發情緒時，只好不斷靠多吃食物減壓。這樣，他才可以把因看到其他人下班後能自由消閒娛樂，但自己卻仍要繼續工作而產生的負面情緒壓抑下來。

「那是情緒病的一種，但我當時不知道。我在七年內每年增加十多磅，那是一個可怖的數字。可是，當我每個月看到銀行存摺有三份收入進帳時，便覺得沒有問題。」

Gordon 哥哥的情緒問題亦顯露在工作之中。有一年，他在參加農曆新年的 MV 拍攝工作時，大聲斥責小演員，罵他們只顧着玩耍，不專心演出。

「錄影廠擠滿大小演員和工作人員，導演已經很難控制場面，小演員們還在嬉戲。我按捺不住，高聲責罵他們。可能我長期應付三項工作，情緒受不了。只要有一點兒導火線，我便爆發出來。不過，我要強調我不是利用他們發洩，而是當時脾氣較為暴躁，控制不了。」

幸好 Gordon 哥哥意識到自己的情緒問題已經開始影響健

康，遂咬緊牙關，
減肥百多磅。

「曾廣平可能覺得
有一名胖嘟嘟的大哥哥
在節目中出現會令大家開心一些。碰巧我有麥包的影
子，他便再考慮聘用我，讓我加入《放學ICU》。我近年減
肥是為了健康，沒想到瘦後竟然獲得更多演戲工作，角色也
比從前重要，可說是意外收穫。」

雖然由三份工作變成兩份工作等於每個月少了三分之一的收
入，卻能令Gordon哥哥有較多休息時間，陪伴家人和享
受餘閒，更重要的是拾回健康，過正常人的生活。那麼即使
收入減少了，也是一件好事。

從未公開的秘密

我聽Gordon哥哥當大哥哥的故事聽得津津有味，他忽然
說：「讓我告訴你一個秘密，我從來沒有告訴任何人，那是
我與『阿譚』之間發生磨擦的一件事情。」

啊！我不想聽秘密，因為要為對方保守秘密是一件痛苦的事
情。尤其是秘密是關乎我喜愛的譚玉瑛姐姐，我就更不想知
道了。不過，Gordon哥哥說他只是從未公開此事，而且讓
我在訪問稿中提及，那就不是秘密了。

據他憶述，他一次以主要主持人的身份與當輔助主持人的譚
玉瑛姐姐一起主持一個環節，二人輪流讀稿。Gordon哥哥

說由於譚玉瑛姐姐慣於當主要主持，甚少當輔助主持，在不知不覺間變成主導人物，令 Gordon 哥哥感到不是味兒。

「當『阿譚』說畢後，我很生氣地將手上的稿擲在桌上，拋下一句：『你講晒得㗎啦！』便離開錄影廠。『阿譚』後來知道自己在拿捏扮演主要主持和輔助主持兩個角色之上略為失了分寸，感到不安。我當然明白她不是存心搶鏡，只是因為她長期當主要主持，習慣成自然而已。我沒有責怪她，我只是在想：如果我讓她主導那個環節是因為她是兒童節目的元老級人馬，那便是我失職，因為我不應該任由輔助主持主導。事後大家都明白雙方只是想將事情做好，對事不對人，所以沒有傷和氣。我亦是因為知道『阿譚』是明白人，不會因為我提起此事而不高興，才在此告訴你這件從未公開的事情。」

我認識的譚玉瑛姐姐是一位爽朗直率，明白事理的大姐姐，當然不會因為這件小事而影響她與 Gordon 哥哥十年共事的友情。

難忘台前幕後全被辭退

相信大家都對《放學 ICU》在二〇一四年發生的改革風波記憶猶新吧？第一波風波發生時，當時無綫電視助理總經理（非戲劇製作）余詠珊將幕後班底十多人全部同時辭退，由監製曾廣平至助理導演無一倖免。第二波更震撼全港，因為兒童節目的標誌主持人譚玉瑛姐姐被調離兒童節目組，結束她當兒童節目主持人三十二年的生涯。第三波則是剩下的所

哥哥 香港電視兒童節目男主持訪談

有主持人都要離開，改由余德丞主持的《Think Big》替代。其中一位大哥哥司徒瑞祈索性離開無綫電視，也有人轉到戲劇組，但已無復當年在兒童節目之勇了。

「雖然我們都知道沒有人可以一輩子主持兒童節目的道理，可是我們抱着活在當下的心態，只管做好當時的工作，沒有刻意去想或做任何準備。直至《放學ICU》全組人在半年內被連根拔起，我們才驚覺原來節目真的會有完結的一天。我以前也曾想過即使這個兒童節目完結，但我們仍然可以留下繼續主持另一個新的兒童節目。事實卻是：沒有任何人可以留下。當譚玉瑛也可以被調走，還有誰人可以留下？

「我是在《放學ICU》中成長的，對這個兒童節目有很深厚的感情。當獲悉幕後全體人員一起被解僱時，大家都非常難過，可是我們仍然在硬撐着。我們以為幕後人員全體被辭退後很快便會輪到我們這班幕前的主持人，只是不知何時。可是，事實又非如此，我們沒有被要求立即離開。這種被煎熬着、不知何日才能了斷的感覺非常磨人。

「我們那個年代一星期有三個show，大家都肯定『爆show』。因此，即使不做其他工作，薪金已經不錯，何況我還有配音和演戲兩份兼職？所以，當時我的危機意識並不強，因為即使我沒有《放學ICU》那份收入，經濟來源亦不成問題。十多年前，每齣劇集總有我的戲份。我覺得自己的日子很順利，不太擔心。

「兒童節目逢星期六和星期日開廠，週日拍攝外景。我們當主持人有很多空閒時間，必須懂得為自己的未來打算。我們

在空餘時可以做很多兼職，甚至修讀學位課程。我沒有浪費光陰，利用空餘時間做很多工作。我見過歷代很多藝人都因為在兒童節目主持人這個舒適圈內太過安逸，沒有到外邊開拓其他可能，因而錯失機會。主持兒童節目這一行的『魔力』很容易『養懶人』，須知道所有事物也有完結的一天，必須未雨綢繆。有些人在收到離職通知那一刻才開始擔憂，有些人只好轉行。可是，人到中年是很難轉行的。」

給兒童觀眾和兒童節目的貢獻

當我問 Gordon 哥哥覺得自己對兒童節目有甚麼貢獻時，他肯定地表示看他主持《放學 ICU》那一代的兒童在他身上一定有所得着。

「如果小演員長大後想加入演藝行業的話，他們會從我身上看到甚麼是專業。對於小家庭觀眾來說，我亦是他們模仿的對象，就如我小時候選擇我喜愛的模仿對象一樣。我要讓觀眾看到我的演技和主持表現，同時亦要讓與我一起工作的人看到我的專業態度。」

《放學 ICU》的小主持每三五年便轉換一批。Gordon 哥哥說他們是小孩身型大人思想，非常老氣橫秋。他看着其中一些小主持在《放學 ICU》成長，甚至長大後加入演藝圈。例如陳煒迪在無綫電視藝員訓練班畢業後已經當了兩年藝員；鄭嘉樂現時在 Viu TV 當財經節目主持；陳子慧和孔琪分別是香港演藝學院導演系和香港浸會大電影系畢業生。他們當年或多或少受了 Gordon 哥哥的影響而在長大後踏上演藝之路。

Gordon 哥哥説他以前以錄影機錄影自己在《放學 ICU》的演出，雖然錄影帶至今完整無缺，但現在卻無法找到錄影機播映，幸好他仍然可以在 myTV SUPER 上收看《放學 ICU》。

「我很緬懷我們一起主持《放學 ICU》的日子。《放學 ICU》在二〇一四年完結後，我一方面反覆地想會否有機會再主持兒童節目；另一方面，又覺得它完結得合時。幕後人員也曾考慮製作網上版，個別主持人亦表態支持。可是，數年過去了，大家都各有各忙，沒有人再提起此事。有些事情過去了便是過去，如果現時我再主持兒童節目的話，恐怕我的表現會很不自然。」

説得真好，與其留戀昔日時光，不如好好把握今天的光陰，繼續努力為自己的演藝生命寫上璀璨的另一頁才是明智之舉。

> 由於科技發達，大量社交平台不斷提供資訊，到我們那代已經沒有孩子會特別喜歡某位大哥哥和大姐姐了。對於兒童來說，藝人已非遙不可及的人。我們已經沒有光環，也不再是明星。

鳴謝 （依筆畫排序）

尹天照先生　　秦啟維先生

王者匡先生　　麥長青先生

王曦先生　　　黃智賢先生

伍文生先生　　劉昭文先生

李天翔先生　　劉達志先生

周昭倫先生　　蕭徽勇先生

林司聰小姐　　譚玉瑛小姐

柯永琪先生　　譚偉權先生

范卓敏小姐